원작·이야기·복식

Foreign Copyright:
Joonwon Lee
Address: 3F, 127, Yanghwa-ro, Mapo-gu, Seoul, Republic of Korea
 3rd Floor
Telephone: 82-2-3142-4151, 82-10-4624-6629
E-mail: jwlee@cyber.co.kr

원작·이야기·복식

2023. 7. 12. 초 판 1쇄 인쇄
2023. 7. 19. 초 판 1쇄 발행

저자와의
협의하에
검인생략

지은이 | STUDIO JORNE
감 수 | 윤진아
펴낸이 | 이종춘
펴낸곳 | BM ㈜도서출판 **성안당**

주소 | 04032 서울시 마포구 양화로 127 첨단빌딩 3층(출판기획 R&D 센터)
 10881 경기도 파주시 문발로 112 파주 출판 문화도시(제작 및 물류)
전화 | 02) 3142-0036
 031) 950-6300
팩스 | 031) 955-0510
등록 | 1973. 2. 1. 제406-2005-000046호
출판사 홈페이지 | **www.cyber.co.kr**
ISBN | 978-89-315-5998-9 (13650)
정가 | 30,000원

이 책을 만든 사람들
책임 | 최옥현
기획 | 상:想 company
진행 | 정지현
홍보 | 김계향, 유미나, 정단비, 김주승
국제부 | 이선민, 조혜란
마케팅 | 구본철, 차정욱, 오영일, 나진호, 강호묵
마케팅 지원 | 장상범
제작 | 김유석

▪도서 A/S 안내

성안당에서 발행하는 모든 도서는 저자와 출판사, 그리고 독자가 함께 만들어 나갑니다.
좋은 책을 펴내기 위해 많은 노력을 기울이고 있습니다. 혹시라도 내용상의 오류나 오탈자 등이
발견되면 "좋은 책은 나라의 보배"로서 우리 모두가 함께 만들어 간다는 마음으로 연락주시기
바랍니다. 수정 보완하여 더 나은 책이 되도록 최선을 다하겠습니다.
성안당은 늘 독자 여러분들의 소중한 의견을 기다리고 있습니다. 좋은 의견을 보내주시는 분께는
성안당 쇼핑몰의 포인트(3,000포인트)를 적립해 드립니다.
잘못 만들어진 책이나 부록 등이 파손된 경우에는 교환해 드립니다.

동화·소설 속 복식을
명화와 일러스트로 만나는

원작·이야기· 복식

글·그림 STUDIO JORNE
감수 윤진아

BM (주)도서출판 성안당

프롤로그

『원작·이야기·복식』은 시간이 흐르고 상황이 변화하며 각색된 이야기들의 원작을 소개하고, 그 원작 속 주인공들이 살던 시대적 배경과 복식을 일러스트와 함께 담아낸 책입니다.

원작에는 많은 정보가 생략되어 있었습니다. 배경지식이 부족하면 원작의 시대적 배경, 등장인물의 나이와 그에 따른 외형을 구체적으로 알기 어렵습니다. 따라서 많은 사람들이 이야기를 더 사실적으로 즐기고, 당시의 배경과 의복, 신발, 액세서리에 대해 쉽게 알 수 있기를 바라며 이 책을 펴냈습니다. 일러스트는 원작의 시대적 배경, 원작에 담긴 인물 정보를 토대로 묘사했으며, 원작에 드러나지 않은 등장인물의 머리카락과 눈 색, 키, 나이 등은 시대 상황과 인물관계 등을 유추하여 표현했습니다.

소개할 원작을 선택한 기준은 크게 세 가지로 '상징적 사건', '매체를 통해 알려졌지만 원작과 차이가 있는 작품', 마지막으로 이 책 '작가의 추천'입니다.

첫 번째 테마, '상징적 사건'은 이야기 속 상징적 사건과 이를 겪는 등장인물을 원작가가 어떻게 표현하는지를 소개합니다. 두 번째 테마, '매체를 통해 알려졌지만 원작과 차이가 있는 작품'은 설화나 민담, 동화를 바탕으로 한 이야기의 각색되지 않은 원작을 소개함으로써 이야기에 새롭게 접근하고 오늘날 우리는 이해할 수 없는 당시 상황을 적나라하게 전달합니다. 세 번째 테마, '작가의 추천'은 복식 일러스트 관련 서적을 제작하면서 찾은 이야기 중에서 원작가의 생각과 문장표현, 시대적 배경을 잘 표현한 작품을 소개하고 싶어서 선택했습니다.

이 책에는 원작의 간략한 줄거리도 담았으나, 직접 원작 또는 번역본을 읽어보시길 추천합니다. 또한 모든 줄거리에 스포일러가 포함되어 있습니다. 특히 『제인에어』 줄거리에는 큰 반전과 함께 숨겨진 인물이 등장하니, 아직 읽지 않았다면 주의해서 읽어주시길 당부드립니다. 이야기의 세부적인 상황이나 등장인물의 감정선, 주변 인물과의 관계, 상황과 오해 등이 엮이며 발생하는 갈등, 이야기의 분위기를 바꾸는 반전 등 수많은 정보와 이야기의 맥락을 최소한으로 정리하여 담았습니다.

담아낸 순서는 출판 연도순이 아닌 이야기의 시대순입니다. 당시의 시대상과 유행했던 의복, 헤어스타일, 착용 아이템 등을 명화 속 정보를 토대로 쉽게 이해하고 복식의 변화를 느낄 수 있도록 했습니다. 명화 정보는 최대한 사실 그대로 담아내려 했으나, 작가 미상 혹은 연도 미상과 같이 출처가 불분명한 경우에는 누락된 정보가 있음을 양해 부탁드립니다.

이 책은 크라우드 펀딩을 통해 처음 소개되었습니다. 이번에 새롭게 출간되는 『원작·이야기·복식』은 내용을 전반적으로 다듬고 명화 출처를 확인 및 보강하여 완성도를 높였으며, 디자인도 일괄적으로 통일하여 더욱 빈티지스럽게 변경했습니다. 앞으로도 여러 분야의 마니아들을 위한 흥미로운 책으로 찾아뵙겠습니다. 그럼 『원작·이야기·복식』을 재밌게 즐겨주시길 바랍니다.

STUDIO JORNE

목 차

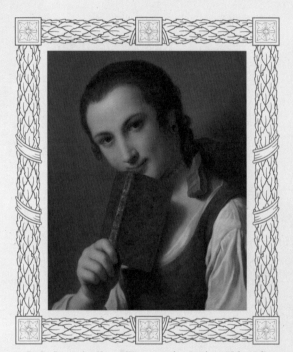

Pietro Rotari | A Young Woman with a Book | 1756 ~1762

백설 공주
Schneewittchen
(Snow White)

야코프 그림 & 빌헬름 그림
Jacob Grimm & Wilhelm Grimm

「백설 공주」 원작에 대해서

『어린이와 가정의 이야기』

Kinder-und Hausmärchen

「백설 공주」

Schneewittchen

지은이 ㅣ 그림 형제(야코프 그림 & 빌헬름 그림)

출판 연도 ㅣ 1812년

지역 ㅣ 독일

 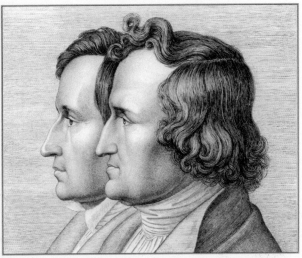

『어린이와 가정의 이야기』(1812년) 초판에 수록된 첫 번째 장과 그림 형제

독일 민담에서 유래한 「백설 공주」는 1812년에 그림 형제의 『어린이와 가정의 이야기』에 수록된 이야기로 진정한 사랑과 권선징악을 주제로 다룬다. 작가인 그림 형제는 본래 독일의 언어학자였는데, 그들은 당시 여러 도시국가로 나뉘어 있던 독일을 하나의 공통 문화로 묶기 위해 그림 동화를 만들었다.

독일의 역사학자 에크하르트 샌더(Eckhard Sander)는 자신의 저서 『백설 공주는 동화인가?(Snow White: is it a fairy tale?)』에서 백설 공주의 모티브가 1533년에 태어난 독일의 백작 부인인 마르가레타 폰 발데크(Margaretha von Waldeck)라고 주장한다. 원작 속 백설 공주의 나이는 7세이고 시기상으로는 1530년대 후반이라 짐작되며, 이는 통용되는 주장이 아닌 개인의 주장일 뿐이지만 그림 형제 동화집 자체가 전해져 오는 독일 민담 모음집임을 감안하여 이 책에서도 1530년대의 시대상을 반영했다.

알려진 바와 다르게 백설 공주의 아름다움을 질투하여 세 차례나 죽음으로 내몬 사람은 새엄마가 아닌 백설 공주를 낳은 친엄마다. 백설 공주는 왕비의 소원대로 '눈처럼 하얀 피부와 피처럼 붉은 입술 그리고 흑발을 가진 아이'로 태어났지만, 질투심에 사로잡힌 왕비는 딸인 백설 공주를 죽이려 들다가 결국 왕자에 의해 벌을 받으면서 권선징악이 이뤄진다. 1857년 판본부터는 친모가 자녀를 질투하여 살해를 시도한다는 내용이 부적절하다는 이유로 계모로 바뀌고 오늘날에 이르게 되었다.

「백설 공주」에는 이야기 곳곳에 숫자 7이 등장하는데, 주인공인 백설 공주는 7세, 난쟁이는 7명, 작은 초 7개 등이 그렇다. 게르만족이 기원전부터 7이라는 숫자를 신성시했기 때문으로 보이며, 이 또한 민담집과 당시 시대상을 반영했다고 볼 수 있다.

「백설 공주」주요 인물 소개

백설 공주(Schneewittchen)
원작 나이 7세로, 눈처럼 하얀 피부와 피처럼 붉은 입술 그리고 흑발을 가진 아름다운 소녀
이다. 나라에서 가장 아름다우며, 등장하는 모든 사람이 백설 공주의 아름다움에 감탄한다.

왕비(Königin)
백설 공주 다음으로 나라에서 가장 아름다운 여성이다. 본인보다 아름다운 백설 공주를 증오
한다. 원작에서는 백설 공주의 친엄마로 나오지만 판본에는 새엄마로 바뀌어 등장한다.

왕자(Königssohn)
이웃 나라의 왕자. 우연한 기회로 유리관에 잠들어 있는 백설 공주를 발견하여 구하고 결혼
한다.

일곱 난쟁이(Sieben Zwerge)
오갈 곳 없는 백설 공주를 돌봐주는 일곱 명의 광부. 백설 공주가 죽을 고비를 겪을 때마다 도움을
주고, 백설 공주가 사과를 먹고 쓰러지자 유리관을 만들어 그녀를 기린다.

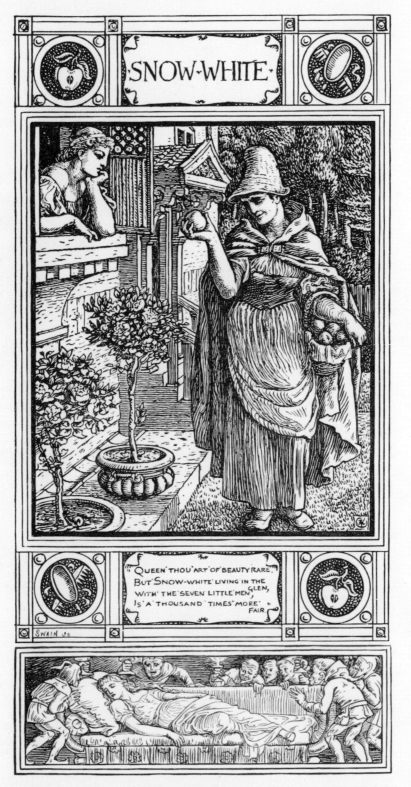

SNOW·WHITE

"QUEEN·THOU·ART·OF·BEAUTY·RARE,"
BUT·SNOW-WHITE·LIVING·IN·THE GLEN,
WITH·THE·SEVEN·LITTLE·MEN,
IS·A·THOUSAND·TIMES·MORE·FAIR."

SWAIN sc.

『Household stories from the collection of the Bros Grimm(L&W Crane)』(1882년)에 실린
월터 크레인(Walter Crane)의 삽화

「백설 공주」줄거리

깃털 같은 눈송이가 하늘에서 떨어지던 어느 겨울날, 한 왕비가 검은색 에보니로 만든 창문 옆에 앉아 바느질을 하고 있었다. 왕비는 바느질하며 눈을 보다가 바늘에 손가락을 찔렸고, 세 방울의 피가 눈 위에 떨어졌다. 하얀 눈에 떨어진 붉은색 그리고 검은색의 조화가 무척 아름다웠기에 왕비는 '눈처럼 하얀 피부와 피처럼 붉은 입술 그리고 에보니 같은 흑발을 가진 아이를 가졌으면.' 하고 소망했다. 얼마 뒤 왕비의 소원은 이뤄졌으며 그 아이를 '백설'이라고 불렀다. 백설 공주는 자라면서 점점 아름다워졌다.

왕비는 마법 거울을 통해 이 세상에서 가장 아름다운 사람은 자신이라는 사실을 매일 확인하곤 했다. 거울로부터 "왕비 마마보다 아름다운 사람은 없습니다."라는 답변을 듣고 만족했다. 그러다 백설 공주가 일곱 살이 되었을 때 또다시 왕비는 거울에게 물었다. "거울아, 거울아. 이 나라에서 누가 제일 아름답지?" 그러자 거울은 "백설 공주님이 제일 아름답습니다."라고 대답했다. 백설 공주는 화창하게 맑은 날처럼 아름다웠고, 왕비보다 더 아름다워졌다.

마법 거울의 말에 백설 공주를 질투하게 된 왕비는 사냥꾼을 불러 백설 공주를 숲에 데리고 가서 죽이고, 그 증거로 폐와 간을 가져올 것을 명령했다. 그러나 백설 공주를 불쌍히 여긴 사냥꾼은 차마 죽이지 못하고 숲속으로 도망치게 했다. 백설 공주는 숲속을 헤매다가 한 집을 발견하고는 그 집에서 잠을 청했다. 집주인인 일곱 난쟁이는 백설 공주를 받아주었다.

몇 년 후, 거울을 통해 백설 공주가 살아 있다는 사실을 안 왕비는 방물장수로 변장하고 찾아가 코르셋을 바짝 졸라매어 공주를 쓰러지게 했다. 광산에서 돌아온 난쟁이들은 코르셋 끈을 잘라 공주를 다시 살렸고, 공주가 살았음을 안 왕비는 또 다른 방물장수로 변장하여 이번에는 빗에 묻힌 독으로 백설 공주를 죽이려 했다. 저녁에 돌아온 난쟁이들이 이번에도 빗을 빼내어 다시 공주를 살렸다.

공주가 또다시 살았음을 안 왕비는 사과를 파는 할머니로 변장해 백설 공주에게 독이 든 사과를 준다. 백설 공주는 아무런 의심 없이 사과를 먹고 그대로 쓰러져 숨을 거둔다. 살려낼 방법을 찾지 못한 일곱 난쟁이는 차마 백설 공주를 땅에 묻을 수 없어, 대신 유리관 안에 공주를 안치하고 숲에 두었다. 왕비는 드디어 마법 거울로부터 "왕비 마마보다 아름다운 사람은 없습니다."라는 대답을 듣게 된다.

그러던 어느 날, 다른 나라 왕자가 숲을 지나가다가 유리관 속 백설 공주를 발견한다. 왕자의 하인들이 관을 나르다 덤불에 걸려 휘청거리는 바람에 백설 공주의 목구멍에서 독 사과가 빠져나와 극적으로 백설 공주는 다시 살아났다. 왕자는 아름다운 백설 공주에게 청혼하였고, 둘은 결혼식을 올린다.

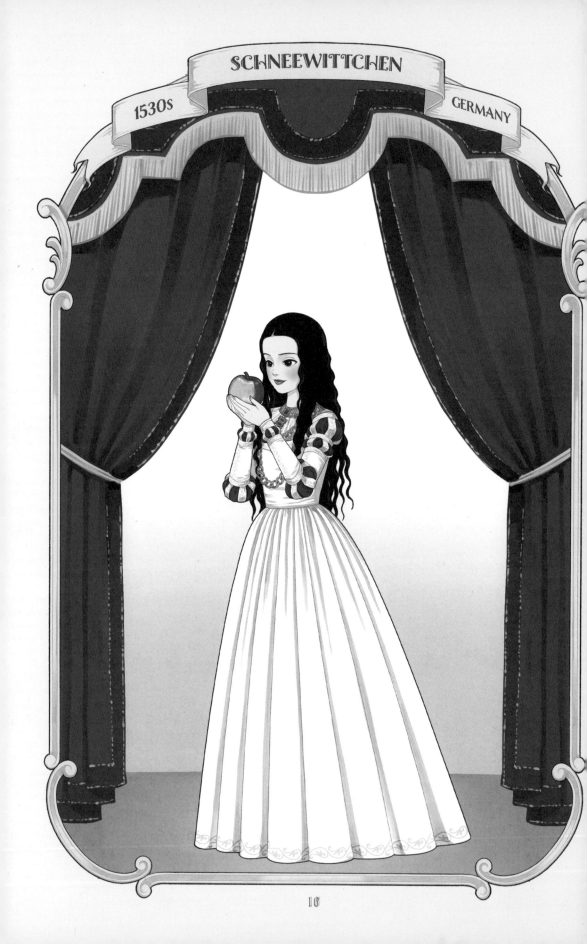

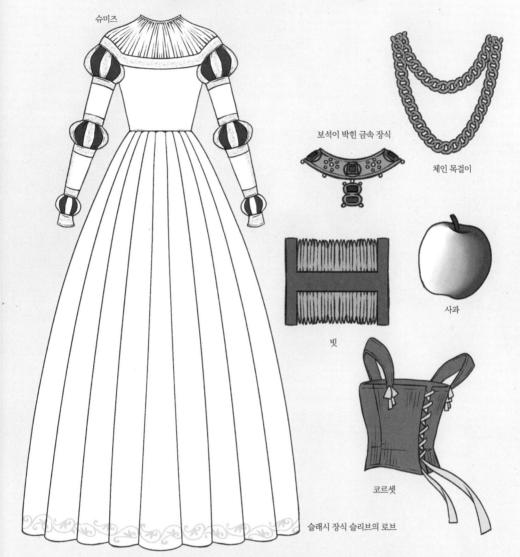

슈미즈

보석이 박힌 금속 장식

체인 목걸이

사과

빗

코르셋

슬래시 장식 슬리브의 로브

♦ 깃털 같은 눈송이가 하늘에서 떨어지던 어느 겨울날, 한 왕비가 검은색 에보니로 만든 창문 옆에 앉아 바느질을 하고 있었다. 왕비는 바느질하며 눈을 보다가 바늘에 손가락을 찔렸고, 세 방울의 피가 눈 위에 떨어졌다. 하얀 눈에 떨어진 붉은색 그리고 검은색의 조화가 무척 아름다웠기에 왕비는 '눈처럼 하얀 피부와 피처럼 붉은 입술 그리고 에보니 같은 흑발을 가진 아이를 가졌으면.' 하고 소망했다. 얼마 뒤 왕비의 소원은 이뤄졌으며 그 아이를 '백설'이라고 불렀다.

♦ 백설 공주는 자라면서 점점 더 아름다워졌다. 일곱 살이 되자 백설 공주는 화창하게 맑은 날처럼 아름다웠고, 왕비보다 더 아름다웠다.

♦ 피곤한 백설 공주가 침대에 누웠다. 어떤 침대는 너무 컸고 어떤 침대는 너무 작았다. 마침내 일곱 번째 침대가 꼭 맞아 그 침대에 누웠다. 백설 공주는 모든 것을 신에게 맡기고 잠이 들었다.

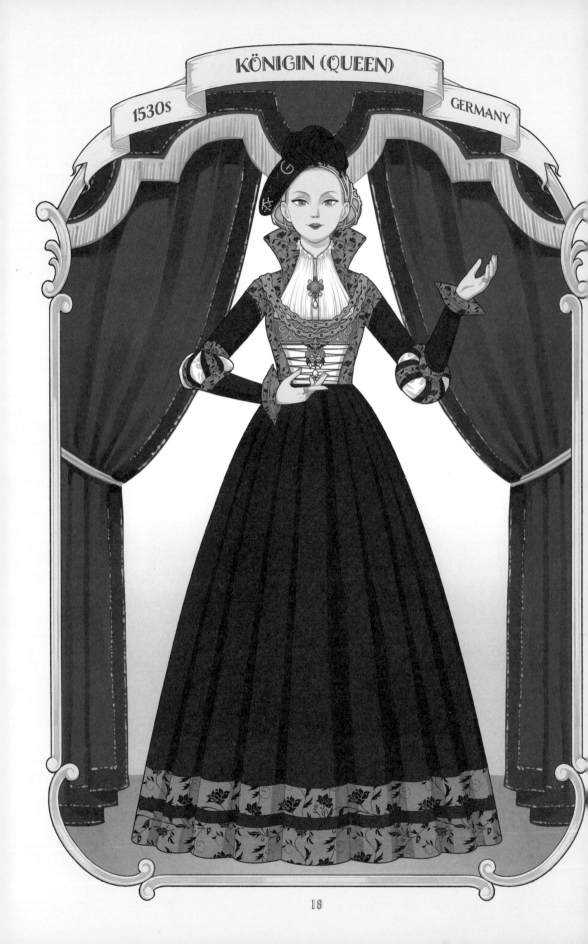

KÖNIGIN (QUEEN)

1530s

GERMANY

 # 왕비 묘사 구절

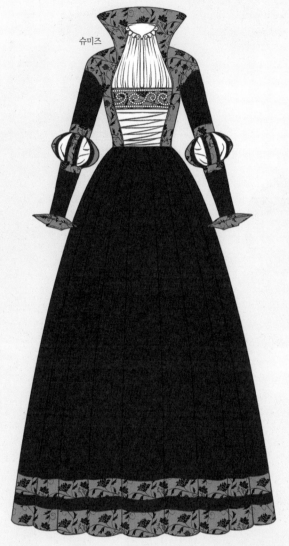

슈미즈

슬래시 장식 소매의 로브

구슬로 이니셜이 장식된 캡

구슬이 장식된 머리망

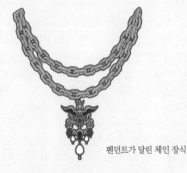

펜던트가 달린 체인 장식

※ 원작에 왕비 외형에 대한 묘사가 없어서 당시 왕족과 귀족의 외형을 참고함.

♦ 왕은 새로운 아내를 맞이했다. 새 왕비는 미인이었지만 오만하고 거만했으며, 누가 자신보다 더 아름다운 것을 참지 못했다.

♦ 노파로 변장한 왕비에게 산 코르셋(Corset) 끈을 묶었다. 노파는 "너무 엉성하게 묶으셨네요."라고 말하고는 백설 공주의 끈을 꽉 졸랐다. 얼마나 졸라맸는지 백설 공주는 숨을 쉬지 못하고 죽은 듯이 쓰러졌다.

♦ "독이 들어 있을까 봐 그래요? 사과 하나를 둘로 갈라서 빨간 쪽은 아가씨가 먹고, 하얀 쪽은 내가 먹으면 되잖아요." 그러나 변장한 왕비가 건넨 사과는 교묘하게 빨간 쪽에만 독이 든 사과였다.

♦ "거울아, 거울아. 이 나라에서 누가 제일 아름답지?"

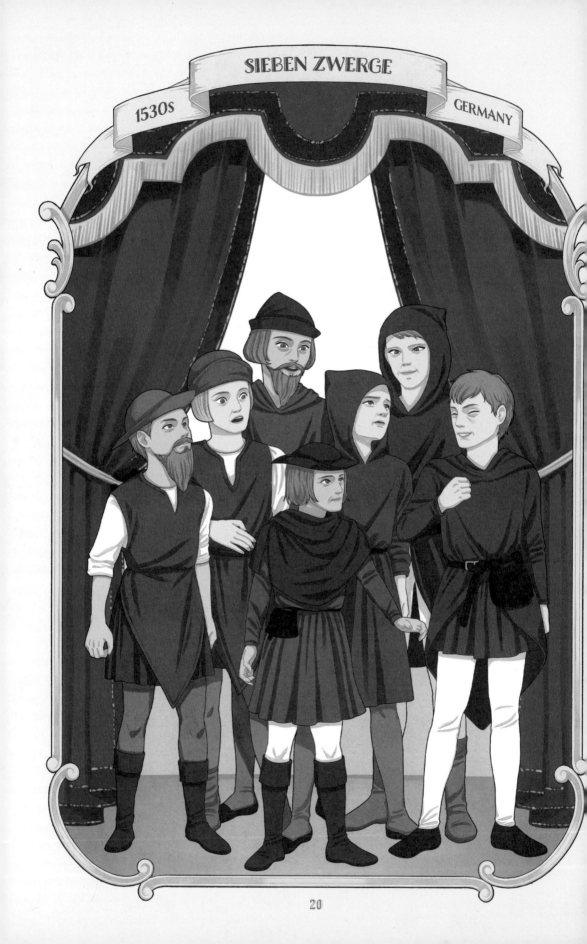

 # 일곱 난쟁이 묘사 구절

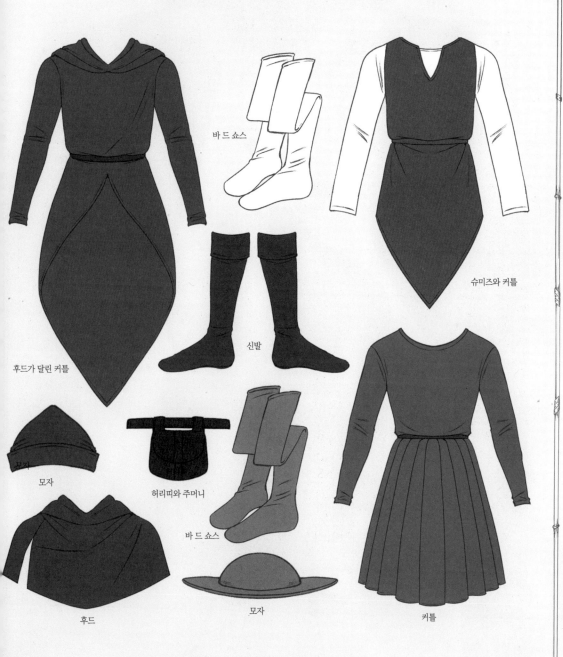

바 드 쇼스

슈미즈와 커틀

후드가 달린 커틀

신발

모자

허리띠와 주머니

바 드 쇼스

후드

모자

커틀

♦ 날이 저물자 그 집의 주인인 일곱 난쟁이가 광석을 캐고 돌아왔다.

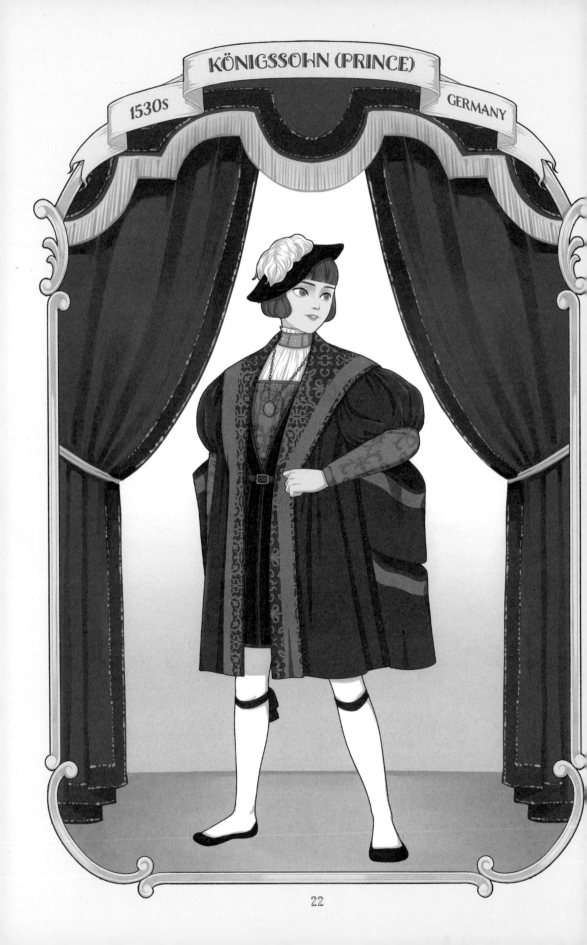

KÖNIGSSOHN (PRINCE)

1530S

GERMANY

 # 왕자 묘사 구절

거대한 퍼프와 행잉 슬리브가 달린 가운

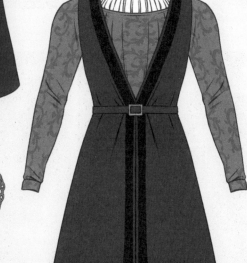

바드 쇼스와 끈

슈미즈, 베이시즈와 저킨

깃털 장식의 베레　　목걸이

신발

※ 원작에 왕자 외형 묘사가 없어서 사회적 위치와 당시 왕족 및 귀족 복장을 참고함.

◆ 왕자는 기뻐하며 말했다. "나는 이 세상 누구보다 당신을 사랑합니다. 나와 함께 성으로 가서 나의 아내가 되어 주십시오."

1530년대 여성 의복

드레스 소매는 좁고 몸에 딱 맞았으며, 소맷자락이 손목이나 손등을 살짝 덮었다. 팔 부분에는 슬래시(Slash)를 활용하여 퍼프(Puff)소매와 같은 장식 효과를 내거나, 팔꿈치 라인을 절개하여 드레스 안쪽에 속옷의 일종인 슈미즈(Chemise)가 완전히 드러나게 한 다음 끈으로 가로질러 묶어서 고정했다. 어깨선이 낮아 어깨와 가슴팍이 훤히 드러났다. 스커트(Skirt)는 허리에서 바닥까지 빽빽한 플리츠 풀 스커트(Pleats Full Skirt)였고, 가슴 부분에 자수로 문양을 넣거나 보석으로 모양을 냈다.

Lucas Cranach the Elder | Judith with the Head of Holofernes | c. 1530

Lucas Cranach the Elder | Portrait of the Electress Sibyl of Saxony | 1533

Lucas Cranach the Elder | Portrait of Christiane of Eulenau | 1534

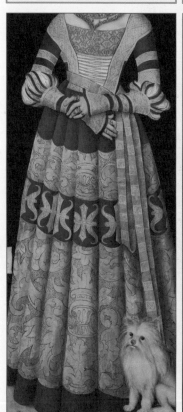

Lucas Cranach the Elder | Duchess Katharina von Mecklenburg | 1514

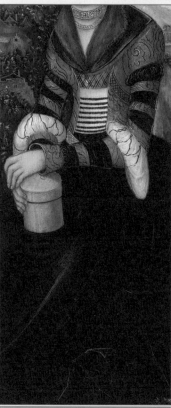

Lucas Cranach the Elder | The Magdalene

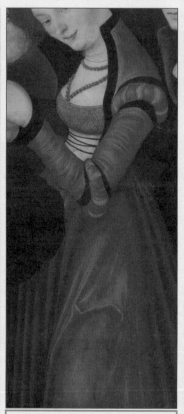

Lucas Cranach the Elder | Hercules with Omphale | 1535

1530년대 남성 의복

1530년경 당시 유럽 남성 패션의 중심인물은 영국의 헨리 8세(Henry Ⅷ, King of England)였다. 전체적인 실루엣은 넓은 어깨를 강조했으며, 대개 슈미즈를 입었고, 상의의 일종인 더블릿(Doublet)을 착용, 하의로는 트렁크 호즈(Trunk Hose)와 쇼스(Chausses)를 착용하는 것이 기본 구성이었다. 쇼스는 무릎 아래에서 가터(Gater)로 고정했고, 그 위에 행잉 슬리브(Hanging Sleeve)라는 소매가 달린 큰 가운(Gown)을 걸쳤다. 가운에는 모피(Fur)를 두르기도 했다.

Lucas Cranach the Elder | Lukas Spiel-
hausen | 1532

Hans Holbein the Younger | Charles de
Solier, Sieur de Morette | 1534~1535

Lucas Cranach the Younger | Johann
Scheyring | 1537

Hans Holbein the Younger | The
Ambassadors | 1533

Hans Holbein the Younger | The
Ambassadors | 1533

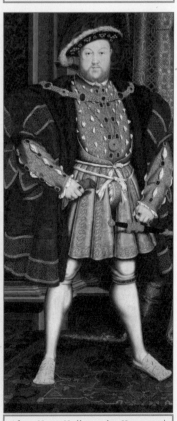
After Hans Holbein the Younger |
Portrait of Henry VIII | after 1537

1530년대 여성 헤어스타일

16세기 중반 독일 지방의 여성들은 금실로 된 머리망을 썼다. 망 위에 챙이 넓고 납작한 모자를 비스듬하게 얹듯이 쓰거나 머리망을 구슬로 촘촘히 장식했는데, 구슬은 머리망 결을 따라 놓거나 알파벳 모양으로 놓기도 했다. 모자에는 큰 타조 깃털(Feather)을 꽂거나, 머리망과 같은 방식으로 모자에도 구슬을 알파벳 모양이나 패턴으로 장식했다. 크게 갈라진 슬래시 장식을 하기도 했다. 나이 어린 여성들은 머리에 화환 장식을 하거나 머리를 길게 늘어뜨렸다.

Lucas Cranach the Elder | A Princess of Saxony | c. 1517

Lucas Cranach the Elder | Sibylle of Cleves | 1526

Lucas Cranach the Elder | Samson and Delilah | c. 1528~1530

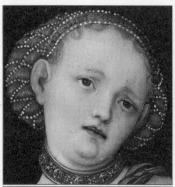
Lucas Cranach the Elder | Lucretia | 1530

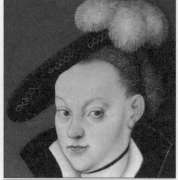
Lucas Cranach the Elder | Portrait of Christiane of Eulenau | 1534

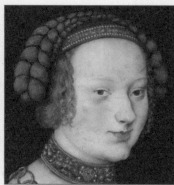
Lucas Cranach the Elder | The princesses Sibylla, Emilia and Sidonia of Saxony | 1535

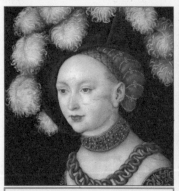
Lucas Cranach the Elder | The princesses Sibylla, Emilia and Sidonia of Saxony | 1535

Lucas Cranach the Younger | Christ and the Woman Taken in Adultery | after 1537

Lucas Cranach the Younger | Salome | c. 1540

1530년대 남성 헤어스타일

남성들은 일자로 자른 단발, 혹은 짧은 커트 머리를 하고 그 위에 모자를 착용했다. 주로 납작하게 눌린 형태의 모자로 크라운(Crown)만 있고 브림(Brim)이 없는 베레모 형태였다. 모자에는 금실, 보석, 타조 깃털로 장식했다.

Lucas Cranach the Elder | A Prince of Saxony | c. 1517

Hans Holbein the Elder | The Merchant Georg Gisze | 1532

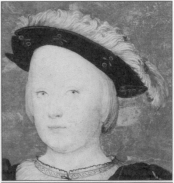

Hans Holbein the Younger | Portrait of a boy with a marmoset | 1532~1535

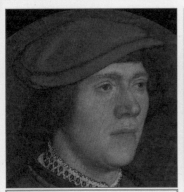

Hans Holbein the Younger | Portrait of a Man in a Red Cap | 1532~1535

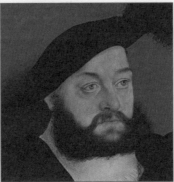

Lucas Cranach the Elder | Johann, Duke of Saxony | c. 1534~1537

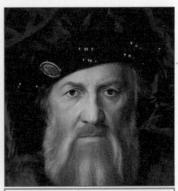

Hans Holbein the Younger | Charles de Solier, Sieur de Morette | 1534~1535

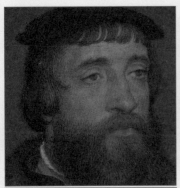

Hans Holbein the Younger | William Roper | c. 1535~1536

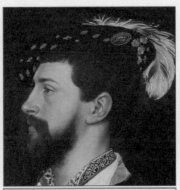

Hans Holbein the Younger | Portrait of Simon George of Cornwall | c. 1535~1540

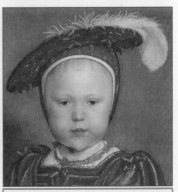

Hans Holbein the Younger | Edward VI as a Child | probably 1538

1530년대 여성 신발·액세서리

신발은 굽이 없었으며 앞코는 둥글게 튀어나오고 전체적으로 납작한 것을 신었다.

당시 여성들은 사슬(Chian) 형태의 목걸이를 가슴 아래까지 길게 늘어뜨려 착용하거나, 여러 개를 겹쳐서 둘렀다. 또는 목에 딱 맞는 금속 목걸이에 진주(Pearl), 루비(Ruby) 등의 보석을 거친 느낌으로 장식했다. 손에는 여러 손가락에 굵은 반지를 한 번에 끼우거나, 두 개 이상 겹쳐서 끼웠다.

Lucas Cranach the Elder | Samson and Delilah | c. 1528~1530

Lucas Cranach the Elder | Melancholy | 1532

Lucas Cranach the Younger | Portrait Of A Woman

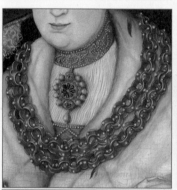
Lucas Cranach the Elder | Portrait of Magdalena of Saxony | c. 1529

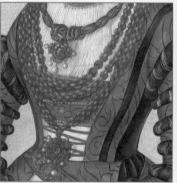
Lucas Cranach the Younger | Portrait Of A Lady

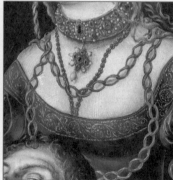
Lucas Cranach the Younger | Salome | c. 1540

Lucas Cranach the Elder | Portrait of Anna Buchner, née Lindacker | c. 1520

Lucas Cranach the Elder | Judith with the Head of Holofernes | c. 1530

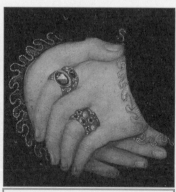
Lucas Cranach the Elder | Portrait of a Lady | 1532~1535

1530년대 남성 신발·액세서리

남성들도 굽이 없고 앞코는 둥글게 튀어나왔으며 전체적으로 납작한 신발을 신었다. 슬래시 장식을 해서 쇼스를 신은 발이 살짝 보이기도 했다.

목걸이는 프레임이 굵고 보석이 화려하게 장식된 것을 어깨를 가로질러 넓게 둘렀으며, 펜던트(Pendant)를 달기도 했다. 독일 지방에서는 남성들도 여성처럼 체인 목걸이를 두르거나 반지를 여러 손가락에 끼우기도 하고 겹쳐 끼우기도 했다.

Hans Holbein the Younger | The Ambassadors | 1533

Hans Holbein the Younger | Portrait of Henry VIII | after 1537

Hans Holbein the Younger | Charles de Solier, Sieur de Morette | 1534~1535

Lucas Cranach the Elder | Portrait of the Elector John Frederic the Magnanimous of Saxony | 1531

Hans Holbein The Younger | Sir Thomas More | 1527

Hans Holbein the Younger | Portrait of Henry VIII | after 1537

Lucas Cranach the Elder | Lukas Spiel-hausen | 1532

Lucas Cranach the Elder | Portrait of a Man | 1537

Lucas Cranach the Elder | Johann, Duke of Saxony | c. 1534~1537

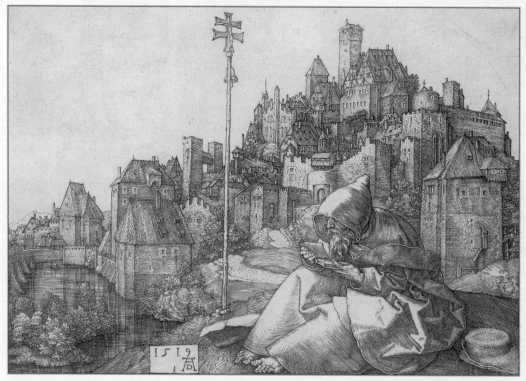

Albrecht Dürer | Saint Anthony Reading | 1519

상드리용
(신데렐라)
Cendrillon

샤를 페로
Charles Perrault

「상드리용(신데렐라)」
원작에 대해서

『교훈이 담긴 옛날이야기 또는 콩트: 어미 거위의 콩트』

Histoires ou contes du temps passé, avec des moralités: Contes de ma mère l'Oye

「상드리용 또는 작은 유리 구두」

Cendrillon ou La Petite Pantoufle de Verre

지은이 ㅣ 샤를 페로

출판 연도 ㅣ 1697년

지역 ㅣ 프랑스

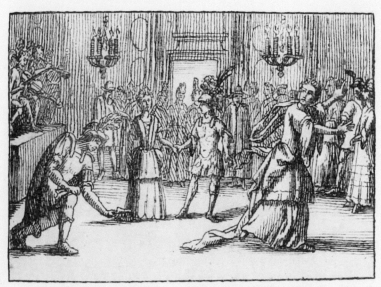

『교훈이 담긴 옛날이야기 또는 콩트: 어미 거위의 콩트』(1697년)에 수록된 삽화

「상드리용(신데렐라)」 이야기는 유럽 전역에 퍼져 있던 구전 동화에서 유래하여 정확한 원전을 찾기 어렵지만, 이탈리아 작가 잠바티스타 바실레(Giambattista Basile)의 민담집 『펜타메로네(Pentamerone)』(1635년)에 실린 「체네렌톨라(Cenerentola)」 혹은 독일 그림 형제의 『어린이와 가정의 이야기』(1812년)에 실린 「재투성이 아셴푸텔(Aschenputtel)」이 원전이라고 보는 의견이 있다.

하지만 현대에 대중적으로 알려진 호박 마차와 유리 구두, 요정이 등장하는 판은 프랑스의 샤를 페로(Charles Perrault)가 지은 「상드리용 또는 작은 유리 구두」(1697년)가 처음이었다. 따라서 이 책에서는 샤를 페로의 이야기를 「상드리용(신데렐라)」의 원전으로 선택하고, 출판 연도와 지역을 참고하여 1690년대 프랑스 파리를 시대적 배경으로 정했다. 1690년대는 바로크 후기로 루이 14세(Louis XIV)가 집권하던 시기였다.

원작 이야기를 읽어보면, 상드리용은 계모와 못된 의붓언니에게 괴롭힘을 당하지만 가난한 소녀는 아니다. 상드리용은 귀족 집안의 딸이고 상드리용의 아버지가 맞이한 새로운 아내와 의붓언니들도 나라에서 꽤 영향력 있는 귀족으로 묘사된다.

그림 형제의 이야기에서는 의붓언니들이 유리 구두를 신기 위해 발뒤꿈치와 엄지발가락을 자르고, 새가 언니들의 눈을 쪼아 평생 장님으로 살아가게 되는 권선징악의 결말을 이룬다. 하지만 샤를 페로의 이야기에서는 의붓언니들이 유리 구두를 신려 시도만 할 뿐 잔인하게 신체를 자르거나 하지는 않고, 상드리용은 의붓언니들의 악행을 진심으로 용서하며 그들도 궁전에서 살 수 있도록 돕는다.

「상드리용(신데렐라)」주요 인물 소개

상드리용(Cendrillon)
이야기의 주인공으로 추레한 복장을 하고 있어도 아름답다고 묘사된다. 계모의 괴롭힘과 비참한 현실에 순응하지만 무도회에 가고 싶다는 의견을 강력히 내비친다.

의붓언니들(Les Deux Sœurs)
새엄마의 친딸들로 상드리용에게 자신들의 머리 손질을 시키는 등 부려 먹지만, 특별히 괴롭히는 장면은 없다. 특히 둘째는 상드리용을 불쌍히 여겼다고 한다. 다만 자신들과 상드리용의 차별은 당연시했다.

왕자(Le Prince)
상드리용이 무도회장에 도착했을 때 매우 아름다운 여인이 왔다는 소식에 문 앞까지 마중 나가며 상드리용에게 큰 관심을 가진다. 인품이나 성격이 아닌 상드리용의 외모만으로 그녀를 사랑한다.

요정 대모(Marraine)
상드리용을 무도회 주인공으로 치장해 주는 요정. 상드리용에게 마법으로 만든 호박 마차와 말, 마부와 하인 그리고 유리 구두를 선물한다.

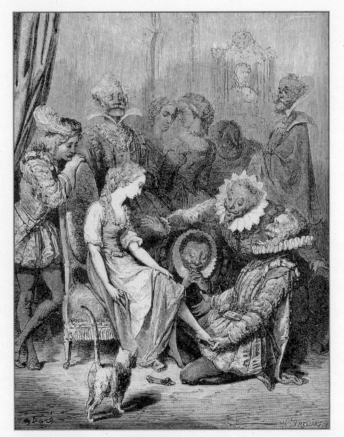

『Charles Perrault's fairy tales』(1862년)에 실린 귀스타브 도레(Gustave Doré)의 삽화

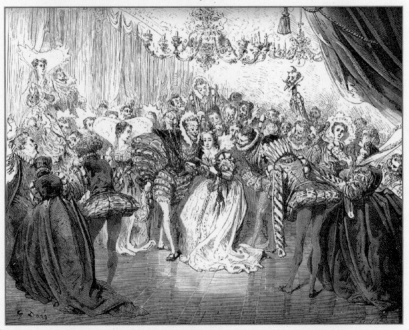

『Les Contes de Perrault』(1867년)에 실린 귀스타브 도레의 삽화

「상드리용(신데렐라)」 줄거리

옛날에 착한 딸이 있는 한 귀족이 있었다. 귀족은 두 번째 아내를 맞이했는데, 그녀는 매우 거만했으며 자신과 꼭 닮은 두 딸을 데려왔다. 그녀는 자기 두 딸이 남편의 착한 딸과 비교되자 참지 못하고 착한 소녀에게 하찮은 집안일들을 시켰다. 가엾은 소녀는 접시나 테이블, 바닥을 닦고 침실을 청소해야 했으며, 밤마다 밀짚으로 만든 침대에서 잠을 청했다. 반면 계모의 두 딸은 호화스러운 침대와 큰 전신 거울이 있는 고급스러운 방에서 지냈다. 이런 불합리한 일을 겪어도 가엾은 소녀는 불평하지 않았다. 소녀는 허드렛일을 마치면 벽난로 구석에 앉아 있곤 해서 의붓언니들은 '재를 깔고 앉은 사람'이라는 의미로 소녀를 '상드리용'이라고 불렀다.

어느 날, 왕자가 무도회를 열어 귀족들을 초대했다. 나라에서 중요한 지위를 가진 사람으로 자란 의붓언니들도 무도회에 초대되었다. 의붓언니들은 입고 갈 드레스를 고르고 머리를 손질했으며, 착한 상드리용은 그런 언니들의 치장을 도왔다. 이윽고 의붓언니들은 무도회장으로 출발했다.

의붓언니들을 따라가고 싶었던 상드리용이 서럽게 울자 요정 대모가 나타나서 무도회장에 갈 수 있도록 그녀를 도왔다. 첫 번째로 호박을 가져오라고 하더니 호박 속을 말끔히 파내고 마법 지팡이로 툭툭 쳐서 금박을 입힌 멋진 마차로 변신시켰다. 두 번째로 덫에 걸린 여섯 마리의 쥐를 여섯 마리의 멋진 말로 변신시켰다. 세 번째로 긴 수염을 가진 쥐를 콧수염이 난 덩치 큰 마부로 변하게 했다. 네 번째로 여섯 마리의 도마뱀을 여섯 명의 하인으로 변하게 해 마차 뒤로 올라가게 했다. 마지막으로 상드리용을 지팡이로 건드려서 온갖 화려한 보석이 장식된 드레스와 유리 구두를 만들어주었다. 상드리용에게는 반드시 자정 전에 돌아와야 하며, 그렇지 않으면 마법으로 변신시킨 모든 것이 원래대로 돌아온다며 경고했다.

황금빛 호박 마차를 타고 무도회장으로 간 상드리용. 매우 아름다운 공주가 왔다는 소식을 들은 왕자는 마차로 달려가 상드리용을 무도회장으로 이끈다. 무도회장의 모든 사람이 상드리용의 아름다움에 매료되어 넋이 나가고, 왕과 왕비 또한 상드리용에게 감탄했다. 상드리용은 우아하게 춤을 춘 다음 의붓언니들에게 다가가 왕자에게 받은 음식을 나눠주었다. 자정이 다가옴을 알리는 종이 울리자 상드리용은 정중히 인사하고 자리를 떠났다.

다음 날도 상드리용은 무도회장에 갔다. 왕자는 항상 상드리용 곁에 있었고, 무도회장 사람들은 아름다운 상드리용의 모습에 여전히 감탄했다. 그날, 요정 대모의 경고를 잊고 있던 상드리용의 귀에 자정을 알리는 종소리가 울렸다. 그제야 상드리용은 자리에서 조용히 일어나 순식간에 도망쳤다. 왕자가 따라나섰지만 상드리용의 발에서 벗겨진 유리 구두 한 짝만 주웠을 뿐이다.

얼마 후 왕자는 유리 구두의 주인과 결혼할 것이라 선포하고는 나라의 모든 여성들이 구두를 신어보게 했다. 의붓언니들에게도 기회가 왔으나 맞지 않았다. 그 모습을 옆에서 보고 있던 상드리용이 웃으며 자신도 신어보고 싶다고 말했다. 모든 여성이 신어봐야 한다는 왕자의 명 덕분에 상드리용도 유리 구두를 신어볼 수 있었고, 상드리용의 작은 발에 구두는 아주 매끄럽게 들어갔다. 상드리용은 나머지 유리 구두 한 짝을 꺼냈다. 그때 요정 대모가 나타나 지팡이로 상드리용의 옷을 화려하고 멋진 드레스로 변신시켰다. 그제야 의붓언니들은 무도회의 아름다운 여성이 상드리용이었음을 알고, 자신들의 못된 행동에 대해 용서를 구했다. 상드리용은 의붓언니들을 용서했다. 상드리용은 왕자와 결혼한 후 의붓언니들에게 궁전 안에 있는 집을 주었고 훌륭한 귀족과 결혼하도록 도와주었다.

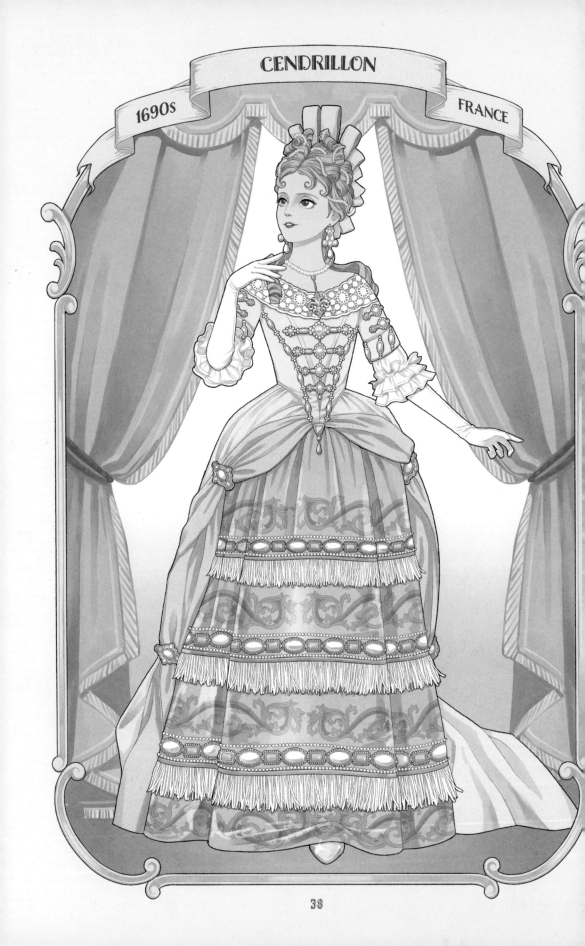

CENDRILLON

1690S

FRANCE

상드리용(신데렐라) 묘사 구절

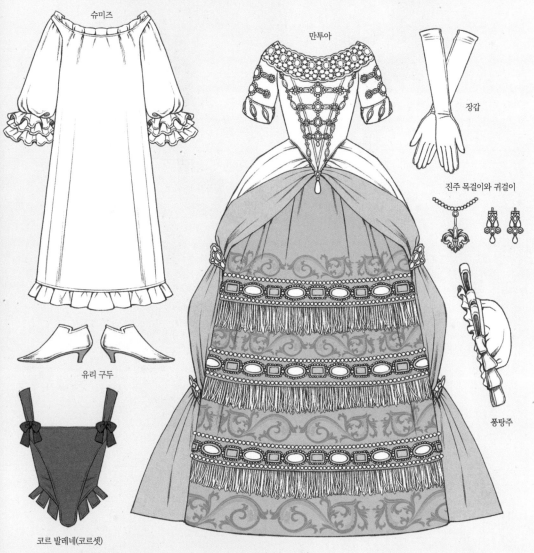

슈미즈

만투아

장갑

진주 목걸이와 귀걸이

풍탕주

유리 구두

코르 발레네(코르셋)

♦ 상드리용은 추레한 옷차림에도 불구하고, 늘 화려한 옷만 입는 의붓언니들보다 100배는 더 아름다웠다.

♦ 요정 대모가 지팡이로 상드리용의 몸을 건드리자, 그녀의 옷이 금과 은으로 만들어졌으며 화려한 보석으로 장식된 의상으로 바뀌었다. 더불어 세상에서 가장 아름다운 유리 구두를 선물로 받았다.

♦ 사람들은 춤과 바이올린 연주를 멈추고 처음 보는 여인의 빼어난 아름다움에 주목했다. "아름답다!" 하는 소리만 웅성거리는 가운데, 늙은 왕은 왕비에게 저렇게 아름답고 상냥해 보이는 여인은 처음 본다고 말했다.

♦ 모든 여인이 상드리용의 복장을 주의 깊게 보고는 다음 날 상드리용의 옷과 비슷하게 만들어줄 아름다운 옷감과 솜씨 좋은 재단사를 찾아다녔다.

♦ 상드리용을 앉히고 그녀의 작은 발에 구두를 신기자, 밀랍을 바른 듯 아무런 문제 없이 부드럽게 들어갔다.

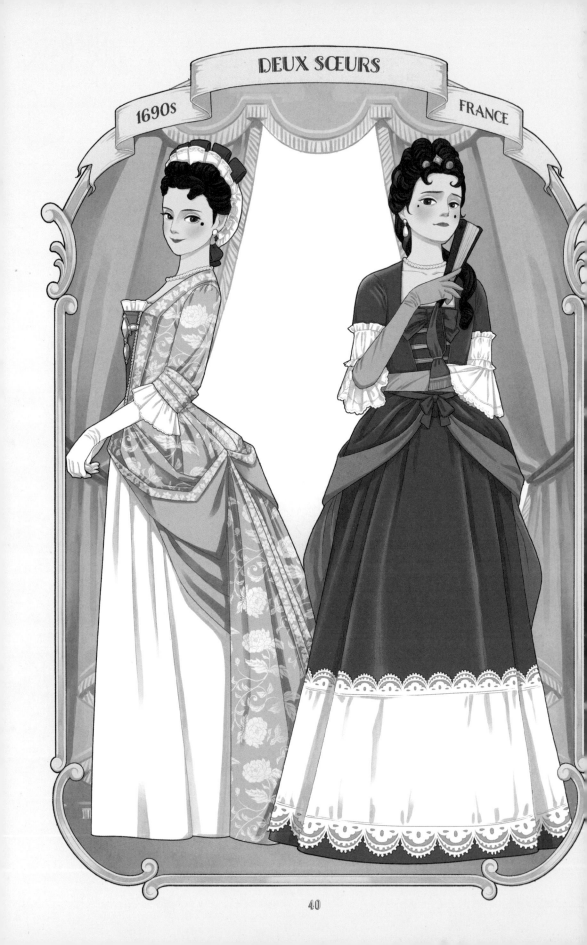

의붓언니들 묘사 구절

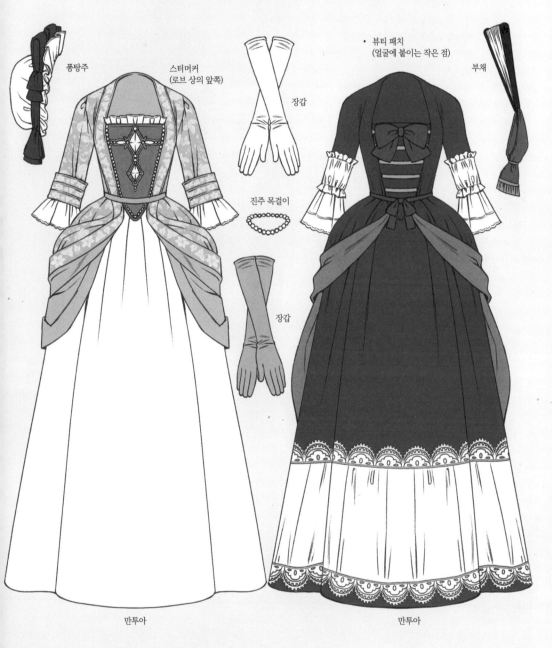

풍탕주

스터머커
(로브 상의 앞쪽)

장갑

• 뷰티 패치
(얼굴에 붙이는 작은 점)

부채

진주 목걸이

장갑

만투아

만투아

♦ 계모의 큰딸이 말했다. "나는 붉은 벨벳(Velvet)에 영국식 디테일이 들어간 옷을 입겠어." 작은딸도 이렇게 말했다. "나는 금색 꽃장식이 들어간 코트(Coat)에 다이아몬드로 장식한 스터머커(Stomacher)를 입어서 관심을 집중시킬래."

♦ 의붓언니들은 숙련된 미용사에게 머리를 두 줄로 말아 세우게 했고, 애교점(Mouche)인 뷰티 패치도 사들였다.

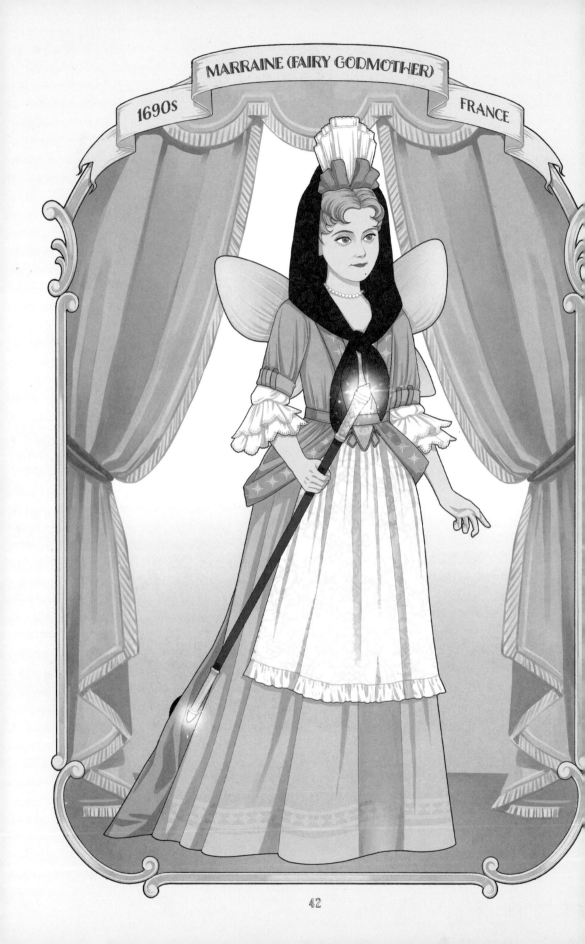

 # 요정 대모 묘사 구절

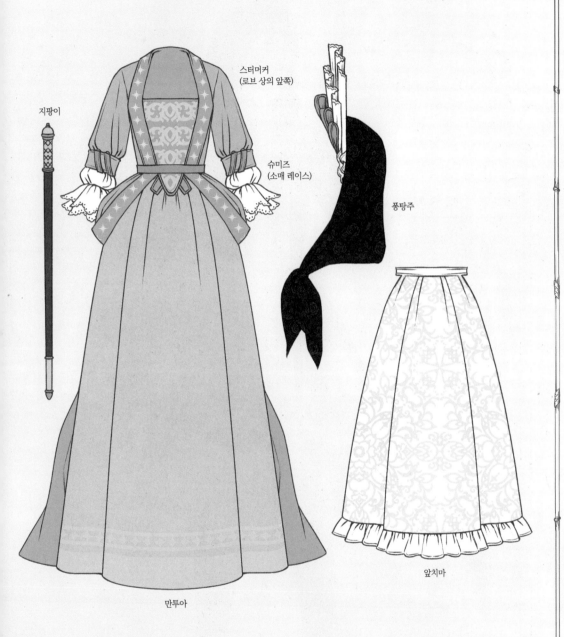

지팡이

스터머커
(로브 상의 앞쪽)

슈미즈
(소매 레이스)

풍탕주

앞치마

만투아

♦ 상드리용의 우는 모습을 본 요정 대모가 무슨 일인지 물었지만 상드리용은 "나도… 나도… 가고 싶어요." 하며 크게 우느라 제대로 말을 하지 못했다.

♦ 요정 대모가 상드리용의 옷에 지팡이를 휘두르자 그녀의 옷은 그 어떤 옷보다 아름답고 화려해졌다.

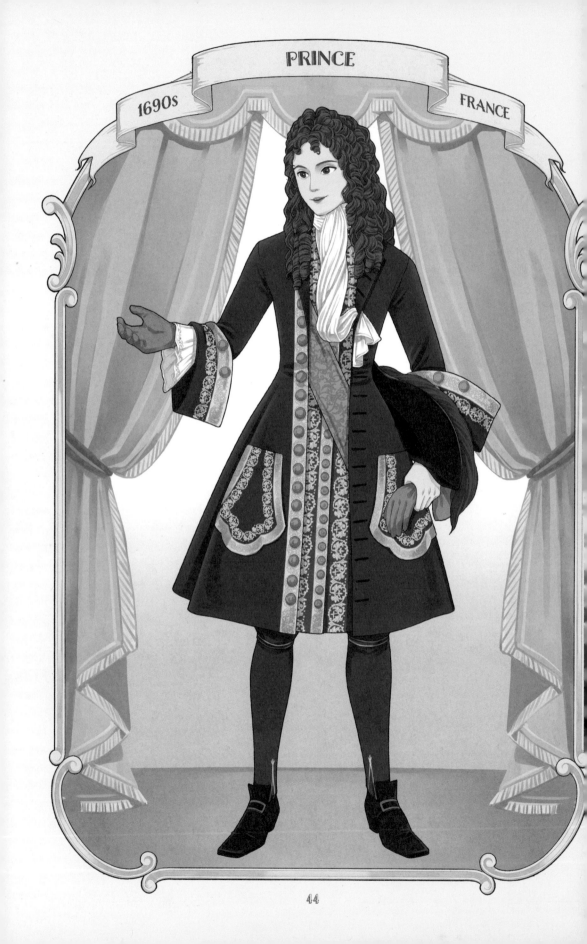

 # 왕자 묘사 구절

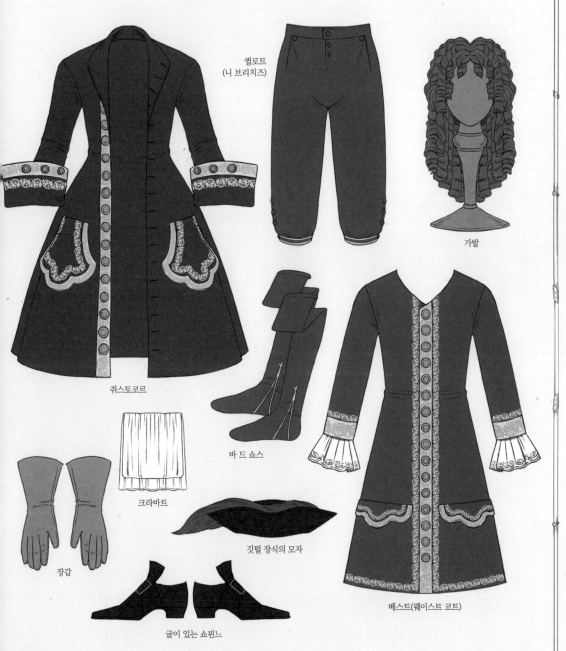

퀼로트
(니 브리치즈)

가발

쥐스토코르

바드 쇼스

크라바트

깃털 장식의 모자

베스트(웨이스트 코트)

장갑

굽이 있는 쇼핀느

♦ 왕자는 신원을 모르는 아름다운 여성이 막 도착했다는 이야기를 듣고, 그 여성을 맞이하기 위해 달려갔다. 왕자는 마차에서 내리는 여성에게 손을 내밀고는 다른 손님들이 있는 홀로 안내했다. 그 순간 홀에는 침묵이 흘렀다.

♦ 왕자는 그녀를 가장 영광스러운 자리로 안내하고는 자신과 춤을 출 것을 제안했다. 우아하게 춤을 추는 상드리용의 모습에 사람들은 그녀를 더욱 우러러보았다.

1690년대(바로크 후기) 여성 의복

당시 여성들은 대부분 우뚝 솟은 느낌의 만투아(Mantua)를 착용하였다. 만투아는 여성용 가운으로 치맛자락을 뒤로 묶어 트레인(Train)을 길고 화려하게 만들기도 했다. 소매 끝이나 팔꿈치에는 프랑스어로 앙가장트(Engageantes)라 불리는 풍성한 레이스를 달았다. 앙가장트는 슈미즈 자체에 달고, 후에는 따로 붙이기도 했다. 또한 로브의 바디스는 재킷(Jacket) 형태로 어깨를 덮고, 앞에는 가슴에 부착시키는 삼각형 옷 또는 액세서리의 일종인 스터머커를 달았다. 스터머커는 보석이나 레이스로 화려하게 장식했다. 로브를 입고 코르 발레네(코르셋)와 스터머커를 착용하면 마치 모래시계와 같은 실루엣이 드러났다.

Robert Bonnart | Dame met fontangekapsel, waaier in de linkerhand | 1685~1690

Robert Bonnart | Dame en habit garni d'agréement | c. 1685~1690

Jacob Gole | De Smaak | 1695~1724

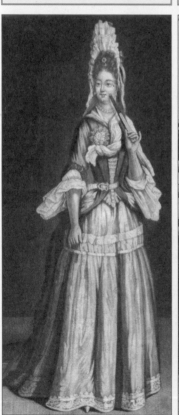

Pieter Schenk (I) | Femme de qualité en Stenkerke et falbala | c. 1694

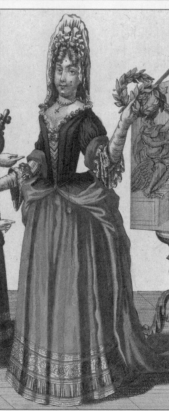

Anonymous | La Statue de Jupiter | c. 1688~1690

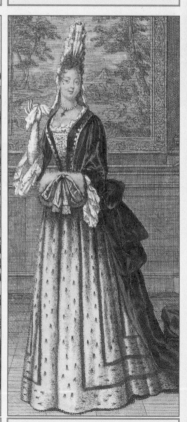

Robert Bonnart | Henriette Stuard d'Angleterre, Princesse de Danemarck | 1688~1729

1690년대(바로크 후기) 남성 의복

바로크 후기 시대의 남성들은 러플(Ruffle)이 달린 슈미즈, 허벅지 정도까지 내려오는 길이의 베스트(Vest), 무릎을
살짝 덮는 길이의 바지 퀼로트(Culotte), 무릎까지 내려오는 길이의 웃옷인 쥐스토코르(Justaucorps)를 입었다. 쥐스
토코르는 몸에 딱 맞지만 소맷단(Cuffs)은 넓고 컸으며, 안에 입은 슈미즈가 풍성하게 드러났다. 이 시기에는 베스
트에 소매(Sleeve)가 붙어 있었으나 이후 점차 사라졌다.

After Hyacinthe Rigaud | Portrait de Louis N. Baron de Breteuil | 1691

Anonymous | Portrait of an East India Company Captain | c. 1690

Hyacinthe Rigaud | Portrait of a Man | 1693

François de Troy | Portrait de Louis Alexandre de Bourbon | 17th century

Anonymous | Jacques II, Roi de la Grande Bretagne | c. 1690

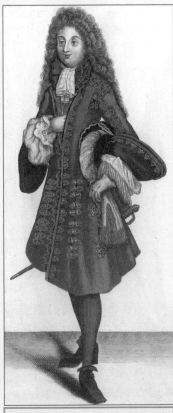

Nicolas Arnoult | Recueil des modes de la cour de France, 'Homme de Qualité en habit d'Épée' | 1687

47

1690년대(바로크 후기) 여성 헤어스타일

바로크 후기에 여성들은 일반적으로 머리카락에 컬(Curl)을 넣어 정수리 위로 쌓아 올린 다음 리본(Ribbon), 진주, 보석, 브로치(Brooch) 등 다양한 액세서리를 꽂아 장식했다. 뒤쪽 머리카락에도 컬을 넣어 목뒤로 늘어뜨렸다. 높게 쌓아 올린 컬 헤어에는 프랑스어로 퐁탕주(Fontange)라 불리는 머리 장식을 썼다. 퐁탕주는 수직적인 형태, 앞으로 기울어진 형태 등 다양한 모양으로 착용했다. 머리 뒤에는 작은 캡 형태로 머리카락을 감싸고, 철사를 넣어 고정시킨 레이스(Lace)를 주름 잡아 높게 세웠다.

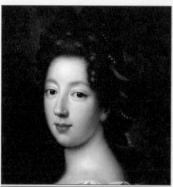

François de Troy | Louise Françoise de Bourbon, mademoiselle de Nantes | 1688~1693

Jan de Later | Portret van Mary II Stuart | 1688~1709

Nicolas Arnoult | The Iron Age (L'Age de fer)

Claude Auguste Berey | Madame Lucie de Tourville de Cotantin, Marquise de Gouville | c. 1690~1695

Anonymous | Portrait of Petronella Kettingh, Wife of Diederik van Hogendorp | c. 1690

Jacob Gole | Het Gezicht | 1695~before 1724

Studio of Pierre Gobert | Portrait of Madame de Maintenon depicted with her black servant | c. 1695

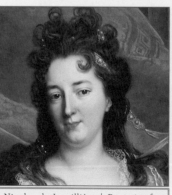

Nicolas de Largillière | Portrait of a Woman | c. 1696

Anonymous | Eleanor James | c. 1700

1690년대(바로크 후기) 남성 헤어스타일

가르마를 중심으로 갈라진 봉우리 모양의 높은 가발을 착용했다. 가발은 풍성하고 곱슬거리며, 가슴 아래까지 길게 내려왔다. 이후 하얀 머리를 만들기 위해 회색이나 흰색 가루를 뿌렸다. 브림이 넓은 모자를 착용했고 모자는 깃털이나 리본으로 장식했다.

Nicolas Arnoult | Recueil des modes de la cour de France, 'Homme de Qualité en habit d'Epée' | 1687

Henri Bonnart | Cavalier en Manteau | 1687~1690

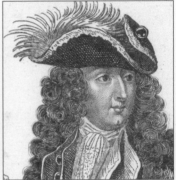
Robert Bonnart | Portret van Willem III, prins van Oranje | 1688~1711

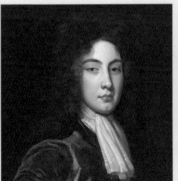
Godfrey Kneller | Charles Townshend, 2nd Viscount Townshend | c. 1690

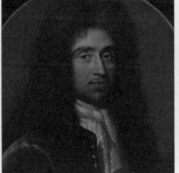
French Painter | Portrait of a Man in a Brown Coat | first quarter 18th century

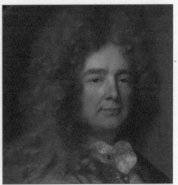
Hyacinthe Rigaud | Portrait of a Man | 1693

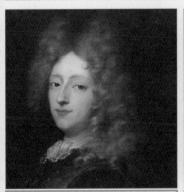
Hyacinthe Rigaud | Portrait of King Frederik IV as Prince | 1693

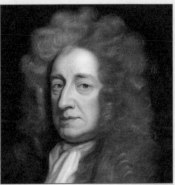
Godfrey Kneller | Portrait of Sir Robert Howard | c. 1698

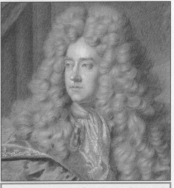
Hyacinthe Rigaud | Portrait of Edward Villiers, First Earl of Jersey | 1698~1699

1690년대(바로크 후기) 여성 신발·액세서리

일반적으로 굽이 있고 앞코가 뾰족하며 발에 딱 맞는 신발을 신었다. 레이스나 모피로 테두리를 장식하기도 했다. 이 당시 그림이나 삽화에서 슬리퍼(Slippers)라고 부르는 신발이 오늘날의 구두이다. 「상드리용 또는 작은 유리 구두」의 영문 번역본 제목도 「Cinderella, Or, The Little Glass Slipper」였다.

외출 시에는 풍경이나 그림이 그려진 타원형 또는 접이식의 부채를 들었다. 얼굴에 붙이는 애교점인 뷰티 패치가 대유행했는데 검은 천으로 만들었다. 가면무도회에서는 검은 천으로 된 마스크를 착용했다. 목과 귀걸이는 굵은 진주로 장식하고, 팔꿈치까지 올라오는 길이의 가죽 장갑을 착용하기도 했다.

Nicolas Guérard | Tout ce qui reluit n'est pas or | c. 1690~1693

Claude Auguste Berey | Madame Lucie de Tourville de Cotantin, Marquise de Gouville | c. 1690~1695

Jacques Vaillant | Portrait of Ludwika Karolina Radziwiłł | 1688

Jan de Later | Portret van Maria II Stuart | 1688~1709

Antoine Trouvain | Madame la Marquise de Polignac, een maskertje in de hand | 1694

Claude Auguste Berey | Madame Lucie de Tourville de Cotantin, Marquise de Gouville | c. 1690~1695

Jacob Gole | Lady at her Dressing Table | c. 1690~before c. 1724

Anonymous | La Statue de Jupiter | c. 1688~1690

Pierre Gobert | Portrait présumé de Mademoiselle de Nantes, en costume de bal | 1690

1690년대(바로크 후기) 남성 신발·액세서리

신발은 앞코가 사각형 모양으로 각져 있고 납작하며 굽이 있다. 갑피에 붙여져 발등 부분을 보호하는 설포(Tongue)가 발등에서 발목까지 부채처럼 펼쳐지는 형태이며 버클(Buckle)이 달리기도 했다.

목에는 레이스로 장식된 하얀 크라바트를 둘렀다. 크라바트(Cravate)는 프랑스어로 넥타이를 뜻한다. 초기에는 짧은 크라바트에 리본 다발로 장식했고, 후기로 갈수록 크라바트가 가슴까지 내려와서 우아함을 더해주었다.

François de Troy | Portrait de Louis Alexandre de Bourbon | 17th century

Henri Bonnart | Cavalier en Manteau | 1687~1690

Godfrey Kneller | Portrait of William III of Orange | 1688~1699

Anonymous | Portrait of François Leydecker. Delegate to the Court of Audit for Zeeland | c. 1690

Jacob Gole | Het Gezicht | 1695~before 1724

Michael Dahl | William I Blathwayt | 1689~1691

Robert White | Portrait of a Man | 1690

Christoph Bernhard Francke | Portrait of Gottfried Leibniz, German philosopher | 1695

Hyacinthe Rigaud | Portrait of Aleksander Benedykt Sobieski | c. 1696

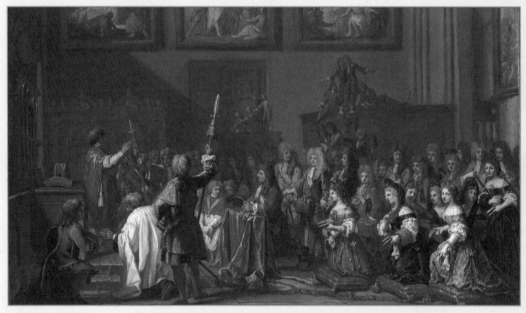

Guy Louis Vernansal the Elder | Louis XIV in Notre-Dame de Paris on January 30, 1687
at a Thanksgiving Service after his Recovery from a Grave Illness | c. 1710~1715

라푼첼
Rapunzel

야고프 그림 & 빌헬름 그림
Jacob Grimm & Wilhelm Grimm

「라푼첼」 원작에 대해서

『어린이와 가정의 이야기』

Kinder-und Hausmärchen

「라푼첼」

Rapunzel

지은이 I 그림 형제(야코프 그림 & 빌헬름 그림)

출판 연도 I 1812년

지역 I 독일

『어린이와 가정의 이야기』(1812년) 초판 1권에 수록된 「라푼첼」이야기

「라푼첼」은 독일 민담이다. 잠바티스타 바실레의 이탈리아 초기 나폴리탄 동화인 『펜타메로네 (Pentamerone)』(1634년)에 실린 이야기에서 영향을 받아, 프랑스 소설가인 샬럿 로즈 드 코몽 드 라 포스 (Charlotte Rose de Caumo nt de La Force)가 집필한 『Persinette』를 1790년에 프리드리히 슐츠(Friedrich Schulz)가 독일어로 번역했다. 이를 그림 형제가 동화로 각색하여 동화집 『어린이와 가정의 이야기』 (1812년)에 수록했다.

「라푼첼」에 등장하는 악역과의 거래, 왕자에 의한 공주(또는 여자 주인공)의 구원은 수많은 이야기에서 주요 소재로 사용된다. 또한 일부 학자들은 라푼첼의 역할, 즉 '탑에 갇힌 소녀'라는 캐릭터는 정조 관념이 유달리 강했던 당시 사람들이 자녀의 처녀성을 보호하고자 했던 것에 대한 비유로 해석한다. 「라푼첼」은 사랑하는 연인들이 권선징악을 실천하는 이야기이며 나아가 가족의 재회와 소중함, 그리고 가족의 탄생을 담고 있다.

수많은 매체를 통해 각색되고 현재까지도 2차 창작이 활발히 진행되고 있는 「라푼첼」은 초기에는 설화로 시작하여 유럽 전역에서 번역과 각색을 거쳤다. 그중 가장 유명하고 표현력도 우수한 그림 형제의 작품을 원작으로 선택하여 당시 시대상을 반영했다.

「라푼첼」주요 인물 소개

라푼첼(Rapunzel)

길고 아름다운 머리카락을 지닌 소녀. 아버지와 고델의 거래로 인해 태어나자마자 문도 계단
도 없는 탑에 갇힌다. 왕자를 만나 사랑에 빠지며 시련을 이겨내고 결혼한다.

고델 부인(Gotel)

상추를 훔쳐 먹은 남자에게서 라푼첼을 대가로 받고 탑에 가두는 마녀. 잘라낸 라푼첼의 머리
카락으로 왕자를 꾀어내 농락한다.

왕자(Königssohn)

말을 타고 가다가 우연히 라푼첼의 노래에 매료되어 탑에 오른다. 탑 위에서 만난 라푼첼과 사
랑에 빠지고 시련을 겪지만 이겨낸다.

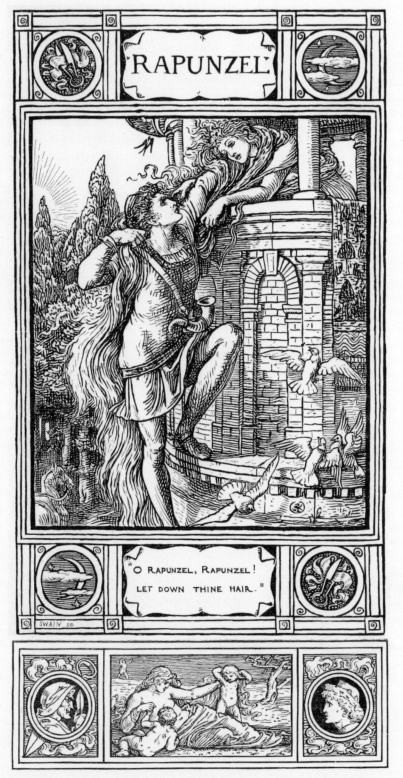

RAPUNZEL

"O RAPUNZEL, RAPUNZEL! LET DOWN THINE HAIR."

『Household stories from the collection of the Bros Grimm(L&W Crane)』(1882년)에 실린
월터 크레인(Walter Crane)의 삽화

「라푼첼」줄거리

옛날에 오랫동안 아이를 갖고 싶었던 한 부부가 있었다. 이윽고 어렵게 아이를 가진 아내가 상추를 먹고 싶어 했지만 남편은 상추를 구할 수 없었고, 결국 다른 사람의 텃밭에서 상추를 훔치던 중 텃밭 주인인 마녀 고델 부인에게 들키고 만다. 고델 부인은 상추를 얼마든지 가져가도 좋지만 그 대가로 부부의 아이가 태어나면 자신이 키우게 해달라고 했고, 남편은 그러겠다고 약속한다.

곧 풍성한 금발을 가진 예쁜 아이가 태어나 라푼첼이라고 이름 짓는다. 약속대로 고델 부인이 찾아와 라푼첼을 데려가서는 계단도 문도 없이 오직 조그만 창문만 있는 탑에 가둔다. 탑에 오래 갇히면서 한 번도 자르지 못한 라푼첼의 머리카락은 매우 매우 길어졌다.

그러던 어느 날, 한 왕자가 탑 아래를 지나던 중 라푼첼의 노래에 이끌려 그녀를 보게 되고 사랑에 빠진다. 탑에 올라갈 방법을 찾던 중 고델 부인이 라푼첼의 긴 머리카락을 타고 탑에 올라가는 모습을 훔쳐보고 같은 방법으로 올라간다. 둘은 임신이라는 결실을 맺는다. 이 사실을 알게 된 고델 부인은 라푼첼의 머리카락을 자르고 탑 밖으로 쫓아낸 후, 잘라낸 라푼첼의 머리카락을 이용해 왕자를 꾀어낸다. 라푼첼이 쫓겨난 사실을 알게 된 왕자는 절망하며 탑에서 뛰어내리고, 가시덩굴로 인해 눈이 멀지만 포기하지 않고 그녀를 찾아다닌다. 그사이 라푼첼은 쌍둥이 남매를 낳고 황무지에서 어렵게 살아간다.

마침내 왕자와 재회한 라푼첼은 왕자를 끌어안고 눈물을 흘린다. 그 눈물이 왕자의 눈에 떨어지자 왕자는 시력을 되찾는다. 왕자는 라푼첼을 자신의 나라로 데려가 많은 사람들의 축복 속에서 행복하게 살아간다.

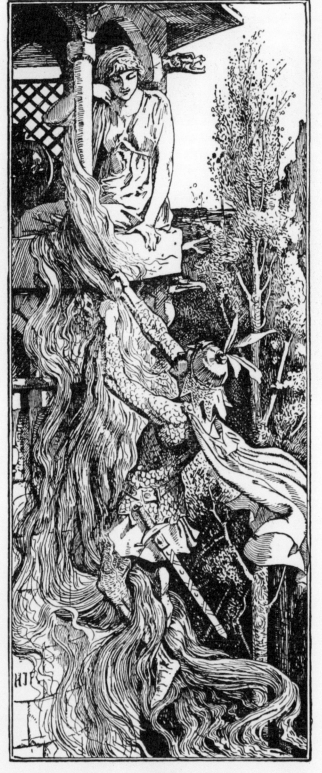

『The red fairy book』(1890년)에 실린 헨리 저스티스 포드(H.J. Ford)와
랜슬롯 스피드(Lancelot Speed)의 삽화

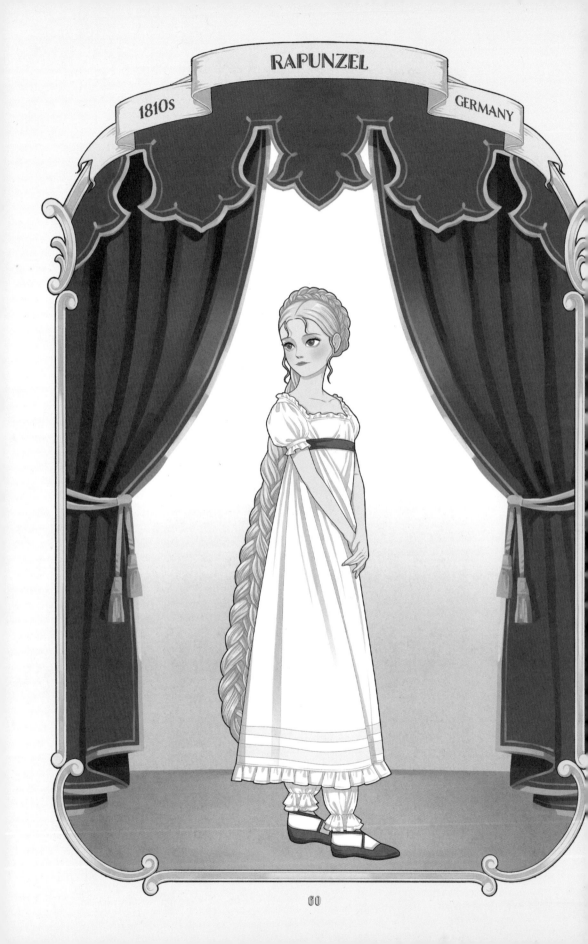

RAPUNZEL

1810s

GERMANY

 # 라푼첼 묘사 구절

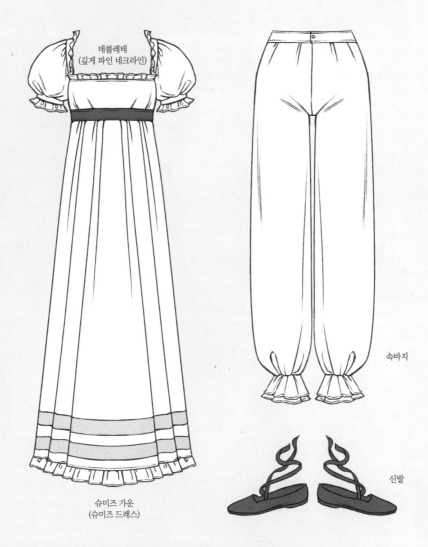

데콜레테
(깊게 파인 네크라인)

속바지

신발

슈미즈 가운
(슈미즈 드레스)

♦ 라푼첼은 태양 아래 가장 아름다운 아이였다. 라푼첼이 열두 살이 되었을 때 고델 부인은 숲속에 있는 탑에 그녀를 가뒀다. 탑에는 계단도 문도 없었으며 오직 조그만 창문이 있을 뿐이었다.

♦ 라푼첼의 길고 아름다운 머리카락은 마치 고운 금실 같았다. 창문 밖에서 마녀의 목소리가 들리면 라푼첼은 땋아 올렸던 머리를 풀고 창문 고리에 걸어 20야드 아래로 떨어뜨렸다.

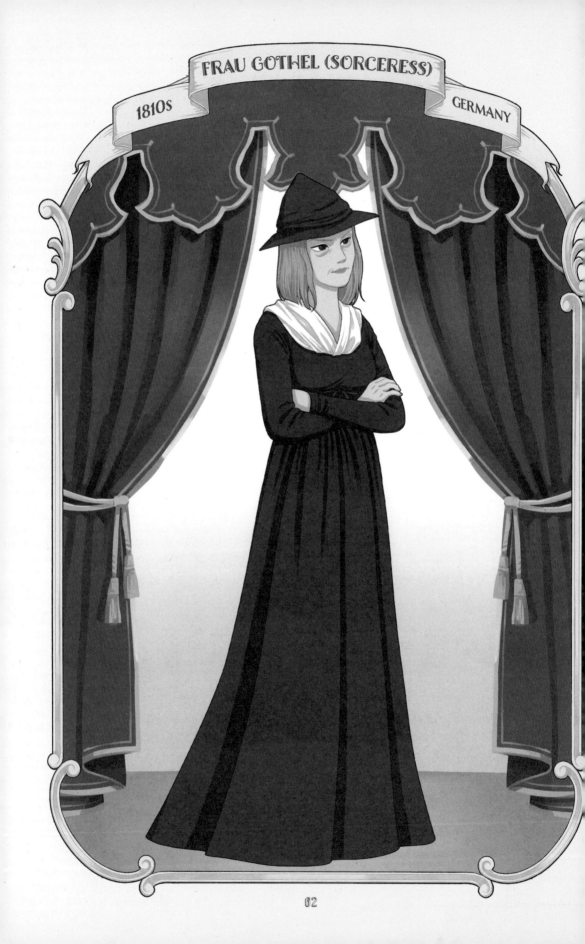

FRAU GOTHEL (SORCERESS)

1810s

GERMANY

고델 부인(마법사·마녀) 묘사 구절

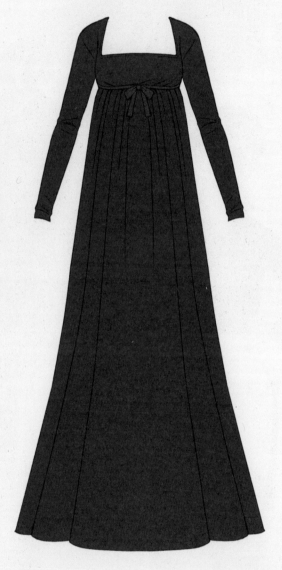

모자

피슈

엠파이어 스타일 드레스

♦ 사람들은 꽃과 초록이 가득한 웅장한 정원을 볼 수 있었다. 하지만 그 정원은 높은 담으로 둘러싸여 있었으며 누구도 감히 들어갈 수 없었다. 온 세상이 두려워하는 마녀의 소유였기 때문이다.

♦ 라푼첼은 생각했다. "왕자는 늙은 고델 부인보다 나를 더 사랑할 거야."

♦ "고델 부인, 어떻게 된 거죠? 왕자보다 끌어올리기가 더 힘들어요." 하고 라푼첼이 말했다.

♦ 왕자가 탑 꼭대기로 올라왔지만 사랑하는 라푼첼을 찾을 순 없었다. 왕자를 매서운 눈으로 노려보는 마녀만 있을 뿐이었다.

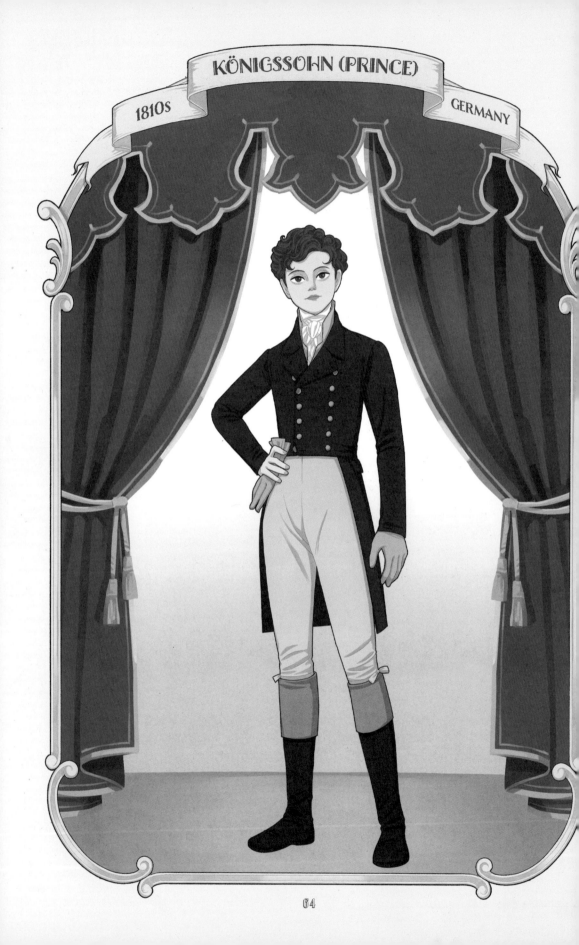

KÖNIGSSOHN (PRINCE)

1810s

GERMANY

왕자 묘사 구절

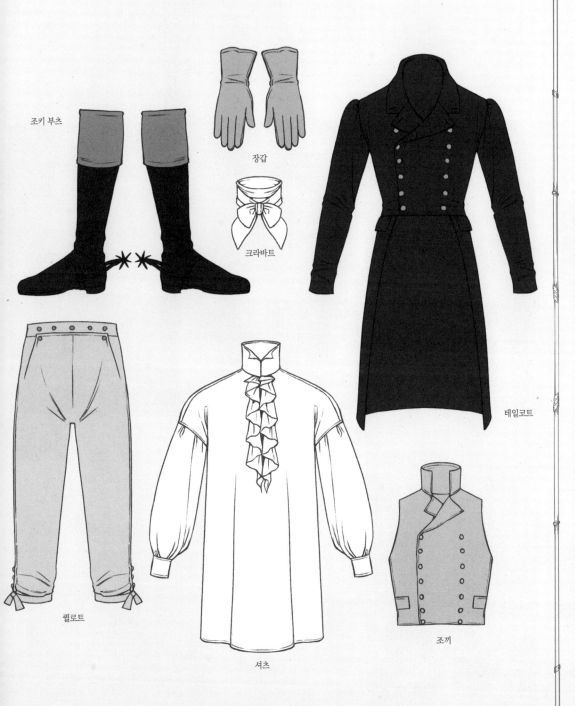

조키 부츠

장갑

크라바트

테일코트

퀼로트

셔츠

조끼

◆ 왕자가 자신을 남편으로 맞이하겠느냐고 라푼첼에게 물었을 때 그녀는 왕자의 젊고 아름다운 모습에 이끌려 승낙했다.

1810년대 여성 의복

1810년대 여성 의복은 하이 웨이스트(High-waist)에 스커트가 완만하게 넓어지는 엠파이어 실루엣(Empire Silhouette)이 큰 특징이다. 네크라인(Neckline)을 깊게 파서 어깨와 가슴이 드러났고, 허리선을 가슴 아래까지 높게 올렸다. 소재도 변화했는데, 1810년대 이전까지는 모슬린(Muslin)이 주된 의류 소재였다면 점차 촘촘한 면직물과 실크(Silk)로 만든 드레스가 모슬린 드레스를 대체하기 시작했다. 드레스 위에는 어깨선이 볼록한 크롭트 재킷(Cropped Jacket)인 스펜서(Spencer)를 착용했다.

Louis Léopold Boilly | The Public Viewing David's "Coronation" at the Louvre | 1810

François Gérard | Elisa Bonaparte with her daughter Napoleona Baciocchi | 1810

Louis Andre Gabriel Bouchet | Three Sisters | 1812

François Gérard | Madame la Maréchale Lannes, Duchesse de Montebello, with her Children | 1814

Anonymous | Women 1800~1819 Part 2, Plate 004 | 1815

Anonymous | Women 1800-1819 Part 2, Plate 006 | 1815

1810년대 남성 의복

1810년대 남성 코트는 드레스 코트와 라이딩 코트로 나뉜다. 드레스 코트는 일상에서 입는 코트로 허리선을 직선 또는 거꾸로 된 U자 모양으로 잘랐다. 라이딩 코트는 승마를 위한 코트로 어두운색의 질긴 소재로 만들었다. 1810년대의 높은 허리선은 시간이 지나면서 내려가고 어깨에 패딩(Padding)이 추가되면서 상체가 강조되는 실루엣으로 바뀌었다. 일반적으로 코트와 조끼, 반바지(Breeches) 또는 판탈롱을 착용했으며, 이 세 가지 요소를 모두 다른 색으로 입었다.

Louis Léopold Boilly | The Public Viewing David's "Coronation" at the Louvre | 1810

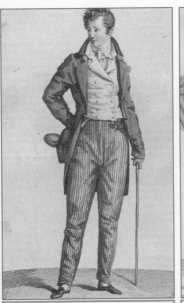
Pierre Charles Baquoy, after Carle Vernet | Journal des Dames et des Modes, Costume Parisien, 10 août 1810 | 1810

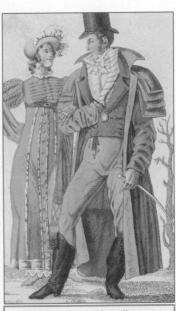
Anonymous | French Gallantry, or English Charm | c. 1810~1812

Louis Léopold Boilly | Entrance to the Jardin Turc | 1812

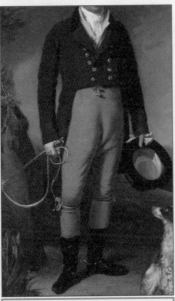
William Owen | Portrait of a man | c. 1815

Louis-Vincent-Léon Pallière | Portrait of Nicolas-Pierre Tiolier, standing in the gardens at Villa Medici | 1818

1810년대 여성 헤어스타일

일반적으로 앞머리는 컬을 넣은 힘 있는 곱슬머리로 연출했고 나머지 머리카락은 높게 올렸다. 올린 머리에도 컬을 넣어 전체적으로 풍성해 보이도록 했으며, 올린 머리에 장식용 빗이나 비녀를 꽂기도 했다. 모자는 리본 달린 밀짚(Straw)으로 만든 보닛(Bonnet)이나 천과 레이스로 장식한 브림이 넓은 보닛을 착용했다. 깃털로 장식한 터번 (Turban)을 두르거나, 리본이나 금속으로 만든 헤어밴드, 가벼운 레이스 캡을 착용하기도 했다.

Sir Henry Raeburn | Mrs. Graham Young and child | c. 1810

Vincent Bertrand | Portrait of a Woman | c. 1810

François Gérard | Elisa Bonaparte with her daughter Napoleona Baciocchi | 1810

François Gérard | Bust Portrait Of Alexandrine-Anne De La Pallu, Marquise De Flers | 1810

Martin Drölling | Madame Nicolas Louis Faret | 1812

Louis Léopold Boilly | Entrance to the Jardin Turc | 1812

Jacques Louis David | Madame David | 1813

Anonymous | Women 1800~1819 Part 1, Plate 112 | 1813

Henri-François Riesener | Portrait of A Mother With Her Daughter | 1816~1823

1810년대 남성 헤어스타일

대부분 머리카락을 짧게 자르고 이마를 드러냈다. 일부 남성들은 구레나룻을 기르기도 했다. 외출 시 브림이 좁고 크라운(Crown)은 높은 모자를 착용했다.

Charles Howard Hodges | Portrait of Willem Bilderdijk | 1810

Sir Henry Raeburn | Portrait of Hugh Hope | c. 1810

Heinrich Franz Schalck | Joseph and Karl August von Klein | c. 1810~1815

Martin Drölling | Nicolas Louis Faret | 1812

Louis Léopold Boilly | The Geography Lesson(Portrait of Monsieur Gaudry and His Daughter) | 1812

Louis Léopold Boilly | Entrance to the Jardin Turc | 1812

François Gérard | Portrait of Louise-Antoinette-Scholastique Guéhéneuc | 1814

Louis Léopold Boilly | Intérieur d'un grand café parisien | 1815

William Owen | Portrait of a man | c. 1815

1810년대 여성 신발·액세서리

신발은 발등이 드러나고 굽이 없는 슬리퍼(오늘날의 구두) 또는 발에 딱 맞는 가죽 부츠(Boots)를 신었다. 부츠는 끈으로 묶어서 발에 딱 맞게 착용했다.

이 시기의 여성 옷이 어깨와 가슴, 네크라인을 넓게 드러내는 디자인이다 보니 비공식적인 데이타임 드레스 (Daytime Dress) 속에는 목이 높고 소매가 없는 반셔츠 형태의 슈미제트(Chemi Sette)가 등장했다. 슈미제트는 살이 비칠 정도로 얇은 천을 사용해 만들고, 목둘레를 레이스로 겹겹이 쌓아 올린 러프(Ruff) 장식을 했다. 얇은 천으로 옷을 만들다 보니 당시 여성들은 보온을 위해 모피를 두르거나 항상 숄(Shawl)을 걸쳤다.

Thomas Lawrence | Maria Mathilda Bingham with Two of her Children | c. 1810~1818

Louis Léopold Boilly | The Geography Lesson (Portrait of Monsieur Gaudry and His Daughter) | 1812

Louis Léopold Boilly | Entrance to the Jardin Turc | 1812

Henri-François Riesener | Portrait de Louise-Rosalie Dugazon, née Lefèvre, chanteuse | 1810

Charles Howard Hodges | Portrait of a Woman | c. 1812~1813

Thomas Sully | Mary Harvey, Mrs. Paul Beck | 1813

François Gérarrd | Portrait de Madame Bauquin Du Boulay et de sa nièce Mademoiselle Bauquin de La Souche | 1810~1815

Adele Romany | Portrait of Aglaé-Constance Boudard in red velvet dress | 1815

Henri-François Riesener | Portrait of A Mother With Her Daughter | 1816~1823

1810년대 남성 신발·액세서리

1810년대 남성들은 승마용으로 신는 조키 부츠(Jockey Boots), 앞보다 뒤가 짧은 웰링턴 부츠(Wellington Boots), 앞단에 태슬(Tassel) 장식이 달리거나 혹은 없는 헤시안 부츠(Hessian Boots), 리본으로 장식하고 굽이 없는 검은 슬리퍼, 실내에서 신는 뮬(Mule) 형태의 슬리퍼를 신었다.

볼을 감싸는 셔츠의 칼라(Collar) 길이에 맞춰서 크라바트를 목 전체에 휘감아 착용했다. 셔츠 앞섬의 프릴(Frill) 장식이 조끼 사이로 살짝 보이도록 연출했다.

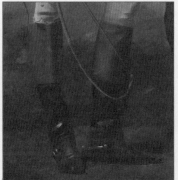
Sir Henry Raeburn | George Harley Drummond | c. 1808~1809

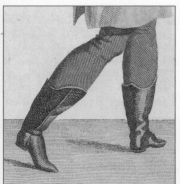
Pierre Charles Baquoy, after Martial Deny | Journal des Dames et des Modes, Costume Parisien, 10 janvier 1810 | 1810

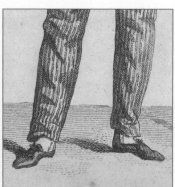
Pierre Charles Baquoy, after Carle Vernet | Journal des Dames et des Modes, Costume Parisien, 10 août 1810 | 1810

Louis Léopold Boilly | The Geography Lesson (Portrait of Monsieur Gaudry and His Daughter) | 1812

Jean Auguste Dominique Ingres | Joseph-Antoine Moltedo | c. 1810

Jean Auguste Dominique Ingres | Marcotte d'Argenteuil | 1810

Josef Lange | Heinrich Josef Collin (Dichter) | around 1810

Thomas Sully | George Mifflin Dallas | 1810

Thomas Sully | John Sergeant | 1811

Friedrich Salathé | Ruins of a Fortified Tower among Wooded Hills | 1816~1821

미들마치
Middlemarch

조지 엘리엇
George Eliot

『미들마치』 원작에 대해서

『미들마치』

Middlemarch

지은이 l 조지 엘리엇

출판 연도 l 1871~1872년

지역 l 영국

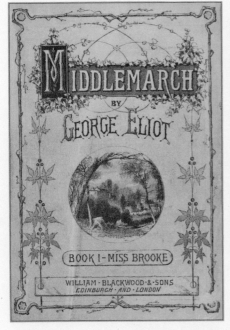
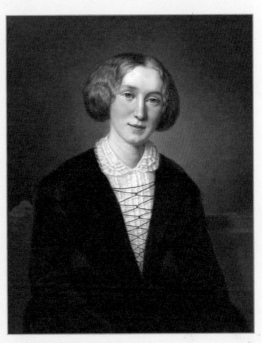

『미들마치: 부룩 양』(1871년) 표지와 30세의 조지 엘리엇

『미들마치』는 1829년부터 1832년까지 가상의 지역인 미들마치와 이탈리아 로마를 배경으로 펼쳐지는 여덟 권 분량의 소설이다. 작가인 조지 엘리엇은 1869년부터 이 소설을 집필했으며, 스코틀랜드의 윌리엄 블랙우드 앤 선스(William Blackwood and Sons) 출판사를 통해 1871년부터 2년간 여덟 차례에 걸쳐 출간했다.

작가는 『미들마치』에 수많은 인물을 등장시켜 그들의 인간관계와 외지인의 방문으로 변화하는 마을의 모습, 이상적인 결혼과 결혼의 본질에 대한 등장인물의 고민, 이상주의, 당시 영국이 변화하는 정세 등 지극히 현실적인 이야기를 담았다. 대표적인 현실 반영 중 하나가 영국의 제1차 선거법 개정안이다. 이 선거법 개정안은 소설의 시대적 배경인 1830년대에 통과되었고, 소설에도 관련한 이야기가 나온다. 특히 등장인물인 도로시아 브룩은 선거에 나서는 삼촌에게 노동자들의 권익 보호에 대한 관심을 지속적으로 요청한다.

조지 엘리엇은 필명이고, 본명은 메리 앤 에번스(Mary Ann Evans)이다. 엘리엇은 여성 작가의 글이 가볍다거나 로맨스에 한정되어 있다는 당시의 고정관념을 벗어나고자 필명을 만들었다. 자신의 글이 온전히 그 자체로 평가받기를 원했기 때문이다. 엘리엇의 작품은 사실주의, 등장인물의 심리표현, 공간 감각, 그리고 시골 환경에 대한 섬세한 묘사가 특징이다.

『미들마치』 주요 인물 소개

도로시아 브룩(Dorothea Brooke)

아름답고 부유하지만 절제된 삶을 사는 이상주의자. 존경할 만한 똑똑한 남자를 찾아 결혼하지만 이내 후회하고, 훗날 진정으로 원하는 사람을 만나 재혼한다.

메리 가스(Mary Garth)

평범한 외모를 가졌지만 당당하고 성실하며 누구에게나 친절하다. 이후 개과천선한 프레드 빈시와 결혼한다.

로저먼드 빈시(Rosamond Vincy)

아름답지만 허영심이 강하고 다소 천박하다. 신분 상승을 위해 테르티우스 리드게이트와 결혼한다. 많은 사건으로 가정이 흔들리지만 절제하지 못한다.

에드워드 카소본(Edward Casaubon)

늙고 이기적인 성직자로 그의 지적인 모습에 반한 도로시아와 결혼한다. 실상은 독일어를 읽지 못하는 등 능력이 없고 욕심도 없어서 학구 능력이 낮다. 병으로 사망하는 순간까지 도로시아에게 집착하는 모습을 보인다.

프레드 빈시(Fred Vincy)

로저먼드 빈시와 남매 사이로 수년간 메리 가스를 사랑했다. 가족들의 희망과는 다르게 성직자가 되는 것을 포기했으며 낭비벽도 심해 큰 빚을 지게 된다.

테르티우스 리드게이트(Tertius Lydgate)

귀족 출신의 젊고 재능 있는 의사. 가난한 형편에서도 의학의 발전을 위해 다양한 시도를 하지만 쉽지 않다. 로저먼드 빈시와 결혼한 후 그녀의 과소비와 본인의 욕심으로 빚쟁이가 된다.

윌 라디슬로(Will Ladislaw)

카소본의 사촌으로 높은 이상과 그에 걸맞은 재능도 있지만 카소본과는 달리 상속받은 재산이 없어 가난하고 정체된 삶을 산다. 도로시아를 사랑하지만 카소본의 유언으로 인해 그녀와의 결혼이 쉽지 않다.

아서 브룩(Arthur Brooke)

도로시아의 삼촌으로 부유한 지주이지만 똑똑하지 않고 평판도 좋지 않다. 선거법이 개정되자 선거에 출마한다.

니콜라스 불스트로드(Nicholas Bulstrode)

빈시 남매의 고모 헤리엇 빈시와 결혼했다. 많은 재산, 영향력 있는 종교 활동 등으로 마을 유지로 군림했으나 다른 이의 등장으로 위기를 맞이한다.

「미들마치」 줄거리

열아홉 살의 도로시아 브룩은 부모님을 여의고 후견인이자 삼촌인 아서 브룩, 여동생인 실리아와 함께 살고 있다. 도로시아는 부유한 가정 출신이지만 신앙심이 깊고 수수한 옷을 즐겨 입는다. 절제된 옷차림을 해도 빛이 나는 아름다움을 가지고 있는 도로시아는 올바른 세상을 위해 헌신적이고 금욕적인 삶을 살기로 한다. 아서 삼촌은 도로시아의 절제된 삶이 그녀의 결혼에 지장을 줄까 봐 걱정하지만 많은 남성들은 그녀가 매력적이라고 여겼다.

마흔다섯 살의 학자이자 성직자인 에드워드 카소본도 도로시아에게 관심을 가진다. 도로시아도 카소본과의 지적인 대화에 매력을 느낀다. 반면, 실리아는 늙고 지루하며 못생긴 카소본보다는 제임스 채텀이 더 매력적이며, 제임스도 도로시아와 결혼하기를 원한다는 것을 알고 있다. 하지만 도로시아는 제임스가 철이 없다고 생각할 뿐이었고 이후 제임스 채텀은 실리아에게 관심을 갖는다.

카소본과 결혼한 도로시아는 로마에 간 후 남편에게 크게 실망한다. 카소본은 생각했던 것처럼 학문에 정진하는 사람이 아니었다. 그러던 중 도로시아는 카소본의 어린 사촌인 윌 라디슬로를 만난다. 윌은 성실하고 재능 있는 사람이었지만 상속권이 박탈되어 미래가 불투명했다. 도로시아와 윌은 마음이 잘 맞았는데, 도로시아는 그를 친구로 여겼지만 윌은 그녀를 사랑하게 되었다.

프레드와 로저먼드는 미들마치 읍장인 월터 빈시의 자녀들이다. 프레드는 대학을 졸업하지 못하면서 성직자가 될 수 없는 실패자 또는 방랑자로 알려졌지만, 자식이 없는 부자 삼촌인 페더스톤의 유일한 상속인으로 미래가 보장되어 있었다. 프레드의 실망스러운 모습은 어릴 때부터 사랑하던 메리 가스와의 결혼을 위해 일부러 만든 모습이었지만 낭비벽은 실제로 심했고 결국 엄청난 빚을 지게 된다.

젊은 의사인 테르티우스 리드게이트가 미들마치에 온다. 고아지만 명망 있는 집안 출신인 리드게이트와 결혼하고 싶었던 로저먼드는 프레드의 병을 기회 삼아 그와 가까워져서 결혼에 성공한다. 리드게이트는 마을의 부유한 사업가인 니콜라스 불스트로드에게 자금을 대출받아 병원을 지으려 했지만, 로저먼드의 커다란 씀씀이와 그녀를 향한 리드게이트의 마음은 결국 큰 빚으로 돌아온다.

로마에서 도로시아와 함께 돌아온 카소본은 심장에 병을 얻는다. 리드게이트는 도로시아에게 카소본이 학업을 중단하고 회복에 집중해야 하며 미래를 장담할 순 없다고 말한다. 한편 프레드의 삼촌 또한 병을 얻고 사망한다. 하지만 그의 재산은 사생아에게 돌아가서 프레드에게 오는 건 아무것도 없었다. 이를 계기로 프레드는 케일럽 밑에서 일을 배운다.

카소본은 도로시아와 라디슬로의 관계를 의심한다. 카소본은 자신이 죽은 후에도 도로시아가 자신에게 충정할 것을 강요하지만 도로시아는 대답을 머뭇거렸고, 그녀의 답을 듣기 전에 카소본은 사망한다. 주변에서도 도로시아와 라디슬로의 관계에 관한 말이 나오기 시작한다. 라디슬로는 도로시아를 사랑하지만 그녀를 위해 자신의 감정을 철저히 숨긴다.

미스터리하고 거친 남자 존 래플스가 미들마치에 등장해 불스트로드를 압박한다. 사실 불스트로드의 재산은 부유한 미망인과의 결혼을 기반으로 얻은 것이었다. 그 돈은 원래 미망인의 딸이 물려받았어야 했는데, 불스트로드는 딸이 있는 곳을 알고도 이를 미망인에게 공개하지 않아 대신 재산을 상속받았다. 미망인의 딸에게는 아들이 있었는데 그 아들이 라디슬로인 것으로 밝혀진다. 이후 불스트로드가 입을 막기 위해 라디슬로에게 거액을 제시하지만 그는 더러운 돈이라며 거절한다.

불스트로드의 소문은 주변에 퍼졌고, 그와 엮였다는 이유로 리드게이트도 비난을 받는다. 결국 리드게이트와 로저먼드는 미들마치를 떠난다. 케일럽 밑에서 충실히 일한 프레드는 메리와 결혼하고 이후 아들 셋을 낳아 행복하게 산다. 도로시아는 카소본의 유산을 포기하고 라디슬로와 결혼한다. 둘은 공익을 위해 함께 일한다. 시간이 지나 둘의 아들이 아서 브룩의 재산을 물려받으며 이야기는 끝이 난다.

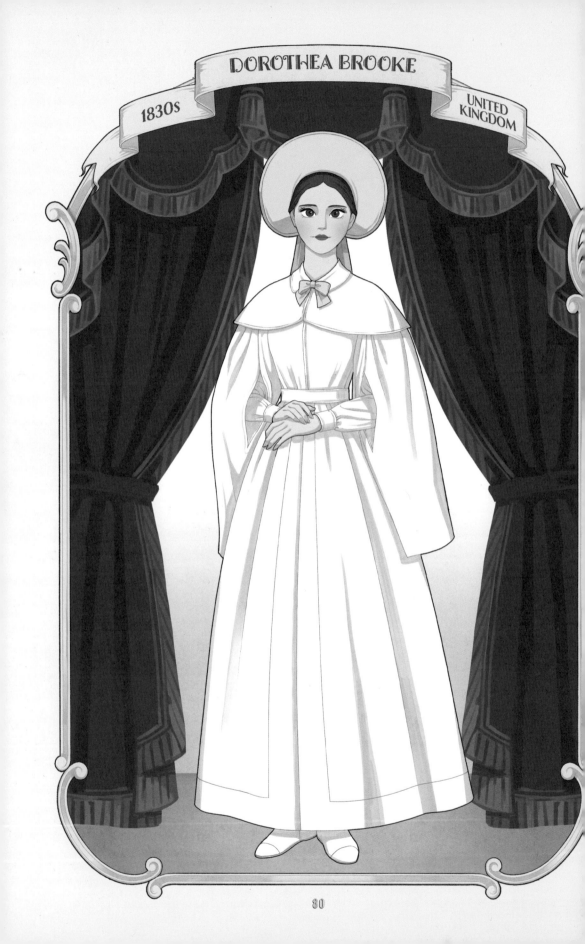

DOROTHEA BROOKE

1830s

UNITED KINGDOM

도로시아 브룩 묘사 구절

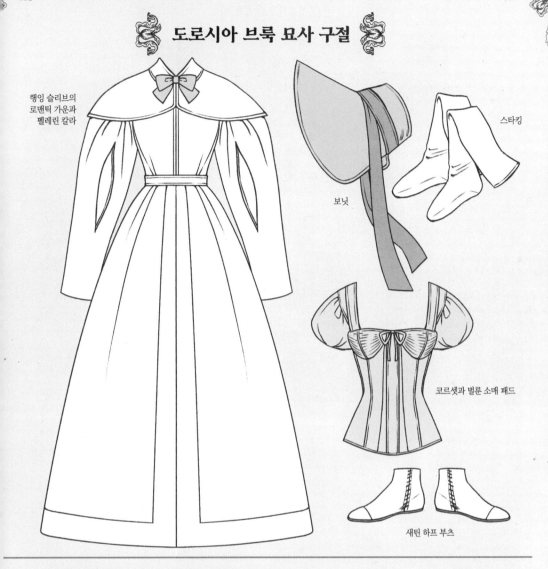

행잉 슬리브의
로맨틱 가운과
펠레린 칼라

보닛

스타킹

코르셋과 벌룬 소매 패드

새틴 하프 부츠

◆ 브룩 양은 초라한 옷차림으로도 돋보이는 아름다움을 가졌다. 그녀의 손과 손목을 매우 섬세하고 아름다워, 이탈리아 화가들에게 현현한 성스러운 처녀가 입었을 법한 옷소매 스타일이 잘 어울렸다. 그녀의 키와 몸매, 옆모습은 평범한 옷차림에도 품위 있어 보였다.

◆ 새로운 젊은 여성들에 대한 시골 사람들과 오두막집 주인들의 반응은 이랬다. 상냥하고 순진해 보이는 실리아에게는 대체로 호의적이었으나, 브룩 양의 큰 눈은 마치 그녀의 신앙처럼 지나치게 특이하고 인상적이라고 여겼다.

◆ 보닛과 숄을 두른 도로시아는 서둘러 관목 숲을 따라 공원을 가로질러 갔다.

◆ 그녀는 갈색 머리를 평평하게 땋고 뒤로 감아서 머리의 윤곽을 대담하게 드러냈다.

◆ 도로시아가 포근하고 온화한 가을에 입었던 얇고 하얀 모직 원단은 손으로 만져봐도 눈으로 봐도 부드러웠다. 항상 깨끗하게 세탁된 것처럼 보였으며 행잉 슬리브 플리스(Pelisse with Sleeves Hanging) 형태였다.

◆ 그녀의 팔다리와 목은 우아하고 품위 있었다. 간결한 가르마와 솔직한 눈을 중심으로, 당시 여성들의 필수품이던 크고 둥근 머리 장식(보닛)은 마치 후광(Halo)처럼 잘 어울렸다.

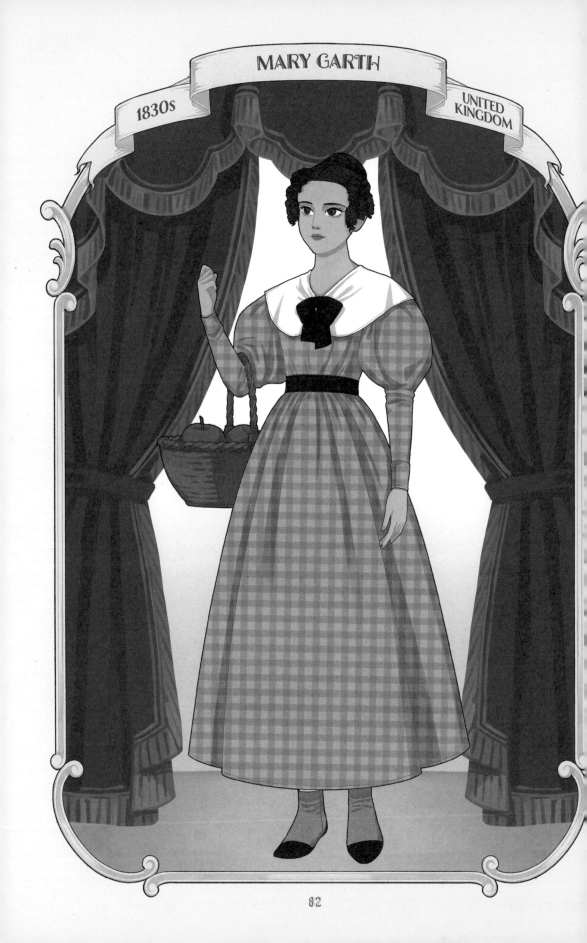

MARY GARTH

1830s

UNITED
KINGDOM

메리 가스 묘사 구절

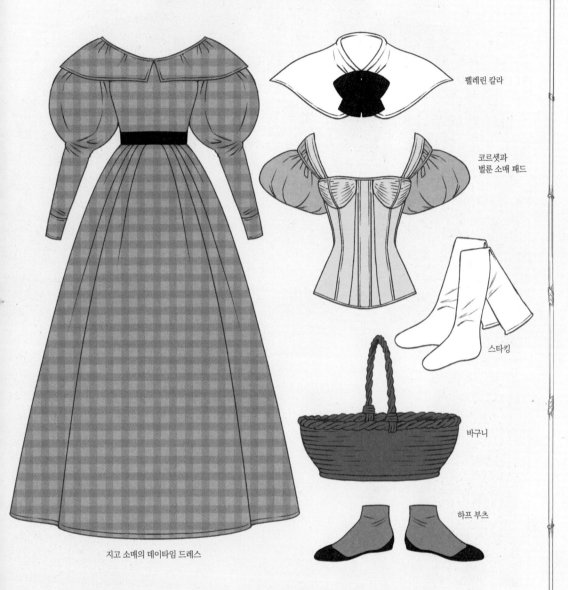

펠레린 칼라

코르셋과
벌룬 소매 패드

스타킹

바구니

하프 부츠

지고 소매의 데이타임 드레스

♦ 메리 가스는 평범했다. 키가 작고 피부는 까무잡잡했으며, 어두운색 곱슬머리는 거칠고 뻣뻣했다.

♦ 라벤더색 깅엄(Gingham) 옷에 검은 리본을 매고 바구니를 들었다.

♦ 작고 통통하고 까무잡잡한 사람.

♦ 큼직한 얼굴에 각진 이마, 짙고 뚜렷한 눈썹에 곱슬머리.

♦ 그녀를 웃게 할 수만 있으면 작고 완벽한 치아를 볼 수 있을 것이다.

ROSAMOND VINCY

1830s

UNITED KINGDOM

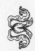 # 로저먼드 빈시 묘사 구절

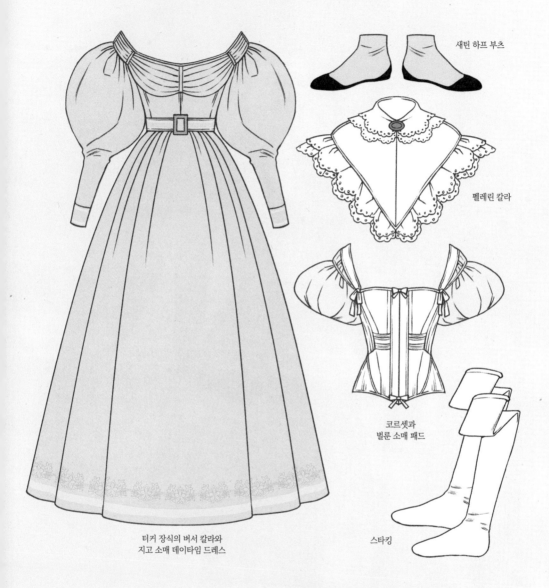

새틴 하프 부츠

펠레린 칼라

코르셋과
빌룬 소매 패드

스타킹

티커 장식의 버서 칼라와
지고 소매 데이타임 드레스

♦ 로저먼드는 모자를 벗고 베일을 정돈한 다음 머리를 손끝으로 가볍게 매만졌다. 그녀의 머리카락은 진한 금발
(Flaxen)도 아니고 그냥 금발도 아닌, 백금발(Fairness)이었다.

♦ 로저먼드의 몸매는 승마로 다져져 날씬했으며 굴곡이 섬세했다. 사실상 그녀의 형제들을 제외한 대부분의 미들
마치 남자들은 빈시 양이 세상에서 가장 아름답다고 여겼고, 어떤 이는 그녀를 천사라고도 불렀다.

♦ 로저먼드는 백금발을 땋아 올려 멋진 왕관처럼 만들었고, 어떤 재봉사도 감탄을 금치 못할 아주 완벽한 핏의 청
색 드레스(Pale Blue Dress)를 입었다. 모든 구경꾼이 가격을 궁금해했던 수놓은 커다란 옷깃을 달았고, 작은 손
에는 반지를 꼈다.

에드워드 카소본 묘사 구절

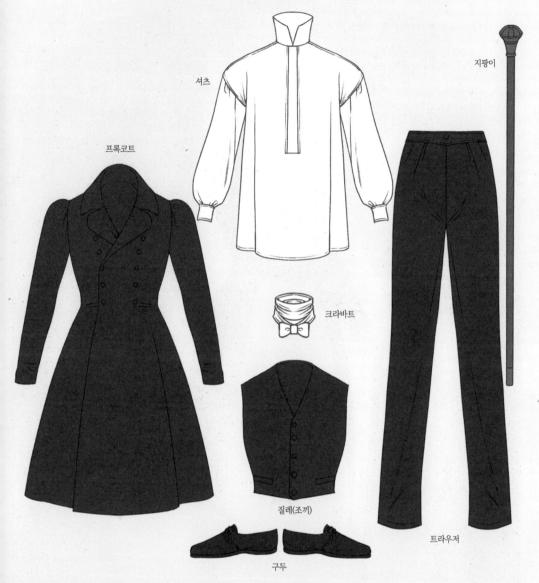

셔츠

지팡이

프록코트

크라바트

질레(조끼)

트라우저

구두

※ 카소본의 의상은 코트, 조끼, 바지를 같은 소재로 만든 한 벌의 수트인 디토 수트(Ditto Suit)로 표현함.

◆ 카소본의 철회색(Iron Gray) 머리카락과 깊은 눈동자는 철학자 존 로크(John Locke)의 초상화 속 모습과 닮아 보였으며 안색은 창백했다.

◆ "카소본은 마흔다섯이 넘었어요. 당신보다 스물일곱 살은 더 많다고요."

◆ "그는 교회와는 별개로 재산이 아주 많아요. 수입도 좋고요. 하지만 나이가 젊지 않고, 건강도 좋다고 말할 수 없어요."

◆ 카소본은 잠시 멈춰 서서 코트의 단추를 채웠다.

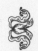
프레드 빈시 묘사 구절

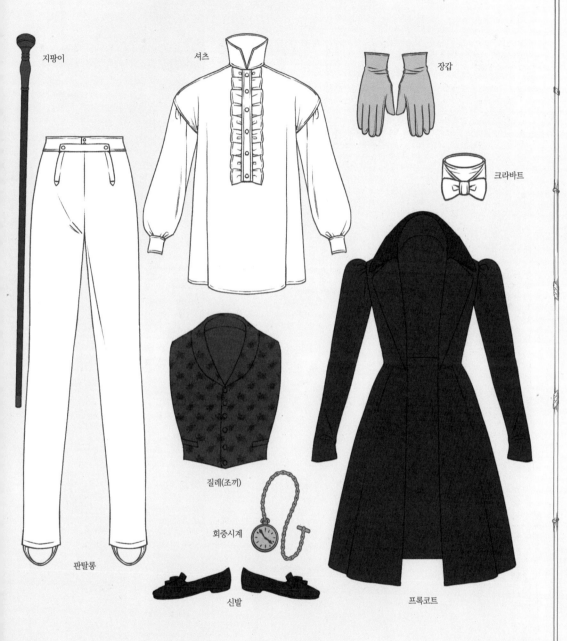

지팡이

셔츠

장갑

크라바트

질레(조끼)

회중시계

판탈롱

신발

프록코트

♦ 프레드가 자리에 서서 장난스러운 몸짓으로 모자를 들어 올리자 메리가 말했다. "정말 멋진 옷을 입었군요. 사치스러운 분! 당신은 절약을 모르는군요."

♦ 프레드가 말했다. "이 코트 소매(Coat Cuffs) 가장자리를 봐! 내가 사치스러워 보이는 건 관리를 잘했기 때문이야."

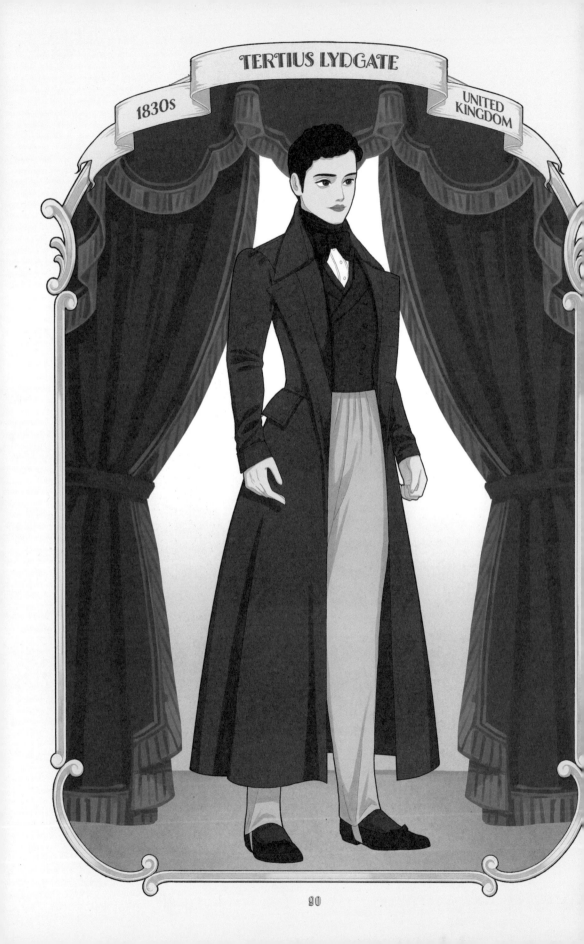

TERTIUS LYDGATE

1830s

UNITED KINGDOM

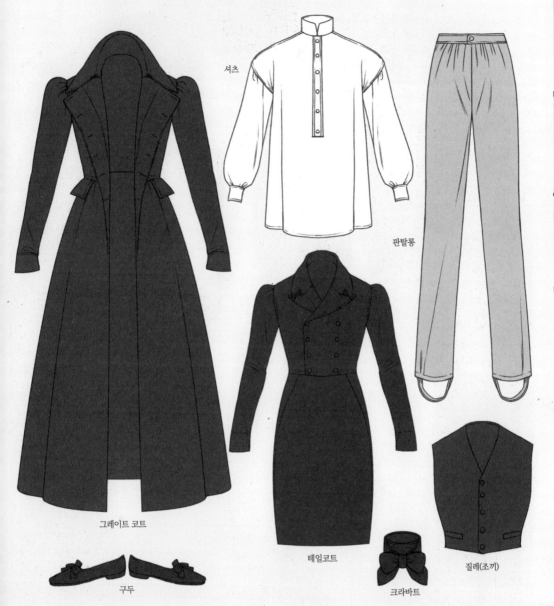

셔츠

판탈롱

그레이트 코트

테일코트

질레(조끼)

구두

크라바트

♦ "키가 크고 음울하고 영리해 보여요. 말도 잘하고요. 내가 보기엔 좀 고지식한 사람 같아요."

♦ "진한 눈썹과 어두운 눈동자, 곧게 뻗은 코, 짙고 검은 머리카락, 크고 단단한 하얀 손. 그리고… 어디 보자. 아! 절묘한 캠브릭 행커치프(Cambric Handkerchief)까지."

♦ "새로 온 젊은 외과 의사에 대해 말해줘요."

♦ 리드게이트는 막 들어와서 그의 멋진 코트를 벗었다.

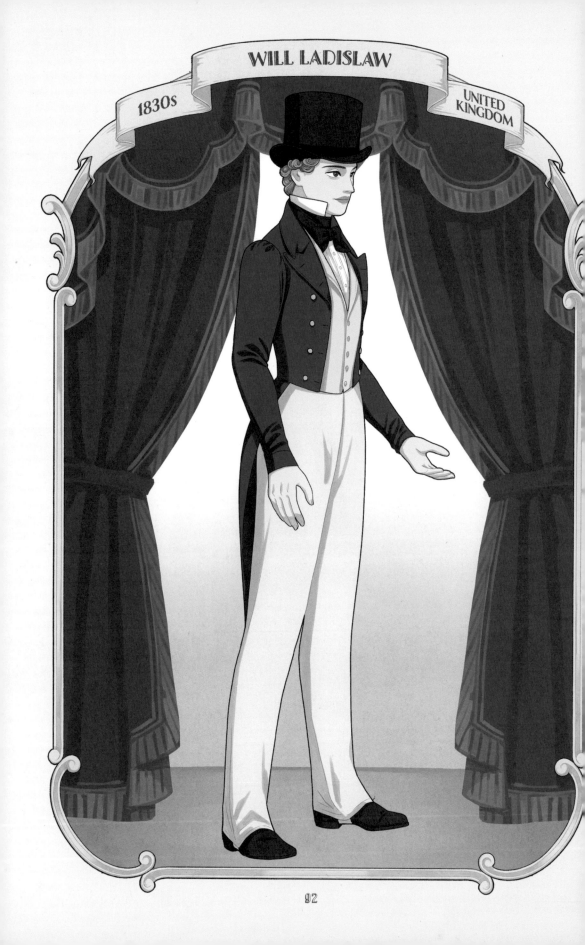

WILL LADISLAW

1830s

UNITED KINGDOM

윌 라디슬로 묘사 구절

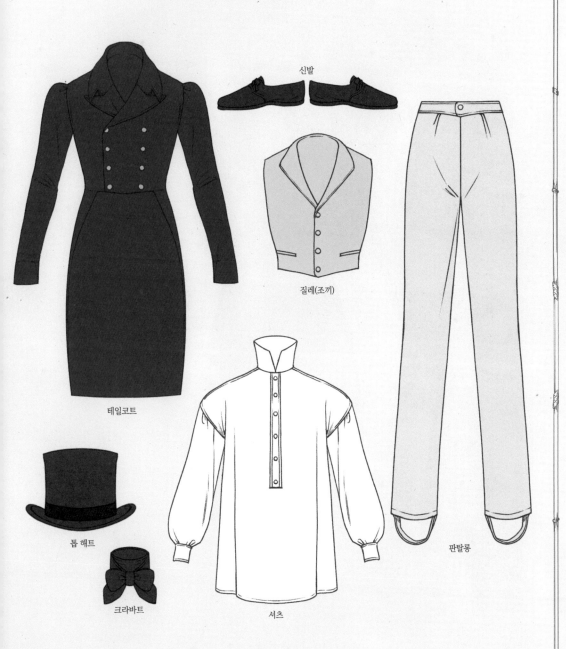

신발

질레(조끼)

테일코트

톱 해트

판탈롱

크라바트

셔츠

♦ 윌은 그녀와 2야드 정도 떨어진 맞은편 자리에 앉았다. 빛이 그의 밝은색 곱슬머리와 섬세하지만 거만해 보이는 옆모습, 반항적인 곡선의 입술과 턱을 비췄다.

♦ 윌이 웃자 그의 곱슬머리가 흔들렸다.

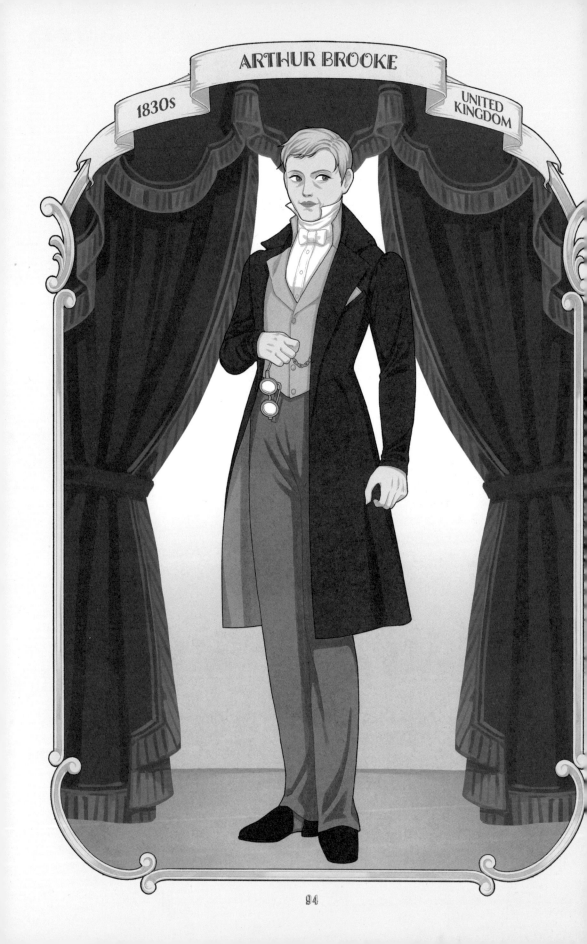

ARTHUR BROOKE

1830s

UNITED KINGDOM

아서 브룩 묘사 구절

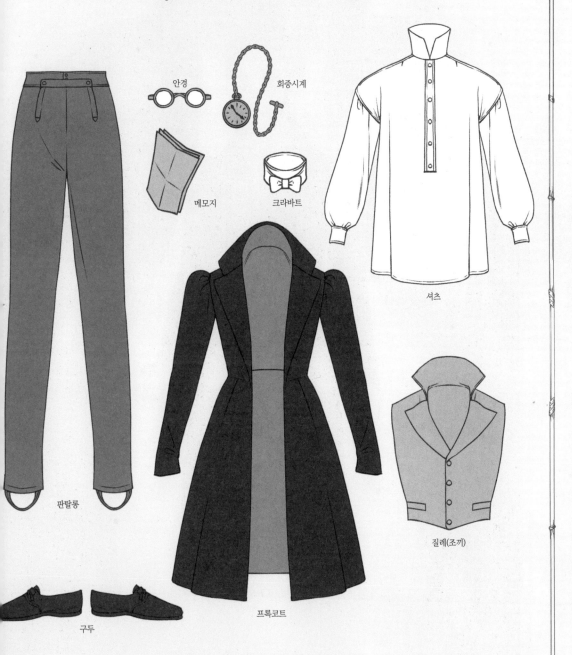

안경

회중시계

메모지

크라바트

셔츠

판탈롱

프록코트

질레(조끼)

구두

◆ 그 어떤 후보도 가슴 주머니에 수첩을 꽂은 채 왼손은 발코니 난간 위에 두고 오른손은 안경을 들고 있는 브룩 씨 만큼 온화해 보일 수는 없었다.

◆ 그의 외모에서 두드러진 점은 황갈색 질레(Buff Colored Waistcoat), 짧게 자른 금발, 중립적인 인상이었다.

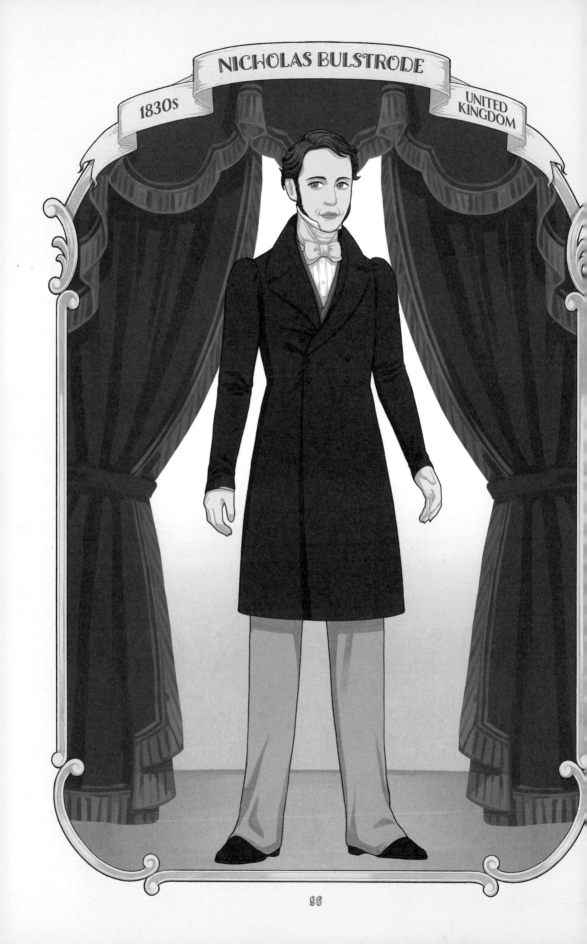

NICHOLAS BULSTRODE

1830s

UNITED KINGDOM

 # 니콜라스 불스트로드 묘사 구절

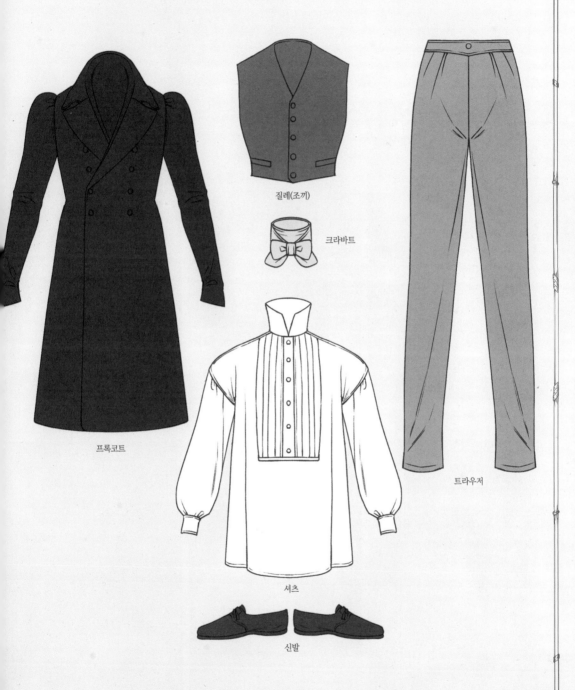

질레(조끼)

크라바트

프록코트

트라우저

셔츠

신발

♦ 그는 회색 머리카락이 희끗희끗하게 섞인 갈색 머리, 밝은 회색 눈과 넓은 이마, 창백한 피부를 가지고 있었다.

1830년대 여성 의복

1830년대 여성복은 어깨 라인이 낮았다. 팔 위쪽에는 빵빵하게 부풀고 차차 좁아져 소맷부리가 딱 맞는 레그 오브 머튼 슬리브(Leg of Mutton Sleeve)가 달려 전체적으로 역삼각형 모양을 강조했다. 풍성한 스커트는 발목 위로 올라와서 발이 드러났고, 리본 끈이나 버클이 달린 띠로 허리를 바짝 조였다.

Eugène Devéria | Le Concert | 1829

Achille Devéria | 11 Heures Du Soir. Portrait from Les Dix-huit Heures d'une Parisienne | c. 1830

Franz Xaver Winterhalter | Sophie Guillemette, Grand Duchess of Baden | 1831

Giuseppe Tominz | Slovenian: Par (Promessi) | c. 1832

Ary Scheffer | Portrait présumé de la princesse Louise d'Orléans | 1833

Friedrich von Amerling | Henriette Baronin Pereira-Arnstein mit ihrer Tochter Flora | 1833

1830년대 남성 의복

930년대 남성복은 여성복처럼 몸의 라인을 살리는 방식이 유행했다. 코트는 허리를 조이고 코트 끝단은 펄럭
이며, 패드를 넣어 여성복의 레그 오브 머튼 슬리브처럼 어깨를 부풀렸다. 질레(조끼, Vest)도 상체에 딱 맞게 착용
했다.

Jean Denis Nargeot, after Paul Gavarni | La Mode, 1830, Pl. 76 : Toilette de Promenade | 1830

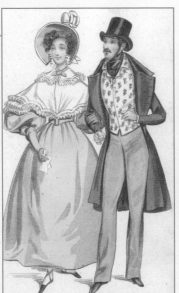

Trueb, after Paul Gavarni | La Mode, 1831, Pl. 146, T.2 | 1831

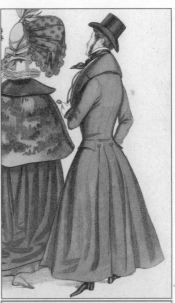

Trueb, after Paul Gavarni | La Mode, 1831, Pl. 124, T.1 : Chapeau de Satin des Magasins | 1831

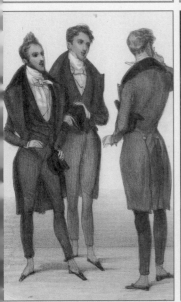

Paul Gavarni, Georges Jean Frey | La Mode, 1831, Pl. 120 : Toilette du soir | 1831

Johann Fischbach | Baron Cerrini mit seiner Familie | 1832

Christen Købke | Portrait of Frederik Sødring | 1832

1830년대 여성 헤어스타일

관자놀이와 이마 위로 컬을 넣어 앞머리를 풍성하게 만들고, 뒷머리는 높게 틀어서 꼬아 올렸는데 이를 아폴로 노트(Apollo Knot)라 한다. 과한 컬과 장식으로 부피가 커지자 보닛도 커졌고, 브림은 넓은 것을 착용했다. 머리카락과 보닛에는 꽃과 깃털, 리본 등을 꽂아 장식했다.

Louis Hersent | Portrait de madame Arachequesne | 1831

Henry Inman | Mary Ward Betts | 1830s

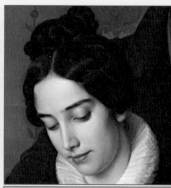

Eduard Bendemann | The Schadow Circle | between 1830 and 1831

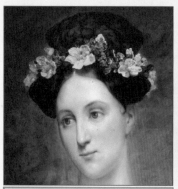

Ary Scheffer | Portrait présumé de la princesse Marie d'Orléans | 1831

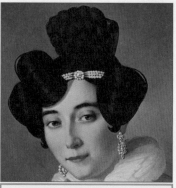

Giuseppe Tominz | Zakonca Demetrio | 1831

Trueb, after Paul Gavarni | La Mode, 1830, Pl. 64, T.4: Toilette négligée du matin | 1830

Jean Denis Nargeot, after Paul Gavarni | La Mode, 1831, Pl. 147, T.2 | 1831

François-Joseph Navez | Théodore Joseph Jonet and his two daughters | 1832

Georges Jacques Gatine, naar Louis Marie Lanté | La Mode, 17 novembre 1832, Pl. 265 | 1832

1830년대 남성 헤어스타일

1810년대와 비교해 헤어스타일에 큰 변화는 없었다. 대부분 머리카락을 짧게 자르고 이마를 드러냈다. 일부 남성들은 머리를 길러 귀를 살짝 덮거나 구레나룻을 길렀다. 외출 시 브림은 좁고 크라운이 높은 모자를 착용했다.

Trueb, after Paul Gavarni | La Mode, 1830, Pl. 46, T.3 | 1830

Trueb, after Paul Gavarni | La Mode, 1830, Pl. 105 | 1830

Henry Inman | Daniel Embury | c. 1830

Moritz Michael Daffinger | Der Herzog Von Reichstadt | 1831

Samuel Lovett Waldo | Edward Kellogg | 1831~1832

Anonymous | La Mode, 27 octobre 1832, Pl. 262 | 1832

Samuel Lovett Waldo | Portrait of a Man | 1832

Louis Léopold Boilly | Self-Portrait | 1832

Christen Købke | Portrait of the Artist's Cousin and Brother-in-Law, the Grocer Christian Petersen | 1833

1830년대 여성 신발·액세서리

발레 슈즈 스타일로 발등에 끈을 두르고 발목에 묶어서 고정하는 신발을 신거나, 앞코에 가죽을 덧댄 천 부츠를 신었다.

어깨에 두르는 레이스 장식으로 된 얇은 천 케이프(Cape)의 일종인 펠레린 칼라(Pelerine Collar)를 걸쳤다. 부풀린 가운을 유지할 수 있도록 속옷에 패드를 넣기도 했다. 두꺼운 금으로 만든 화려한 팔찌(Bracelet)를 손목이나 팔 중간에 착용했다.

Eugène Devéria | Le Concert | 1829

Louis Hersent | Portrait of Sophie Legrand, comtesse Walsh de Serrant, and her children | 1832

Jean Denis Nargeot, after Paul Gavarni | La Mode, 1831, Pl. 112, T.1 | 1831

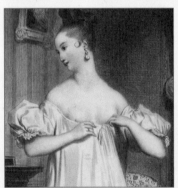

Achille Devéria | Portrait from Galerie Fashionable 2 | c. 1830

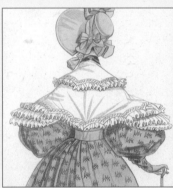

Trueb, after Paul Gavarni | La Mode, 1831, Pl. 146, T.2 | 1831

Jan Adam Kruseman | Portrait of Alida Christina Assink | 1833

Ferdinand Georg Waldmüller | Countess Széchenyi | 1828

François-Joseph Navez | Théodore Joseph Jonet and his two daughters | 1832

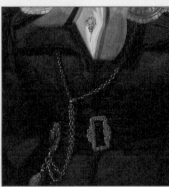

Wilhelm Bendz | Portrait of an elderly woman | 1832

1830년대 남성 신발·액세서리

신발은 굽이 낮고 앞코는 사각으로 각져 발등이 드러나며, 발 모양이 도드라지게 딱 맞는 검은 가죽 구두를 착용했다.

목에는 스톡(Stock) 또는 크라바트를 둘렀다. 스톡은 새틴(Satin)이나 벨벳(Velvet)으로 된 빳빳한 띠로 목뒤에 고정했다. 크라바트는 보통 모슬린이나 비단으로 만든 큰 정사각형 형태로, 여러 가지 방법으로 목에 두를 수 있었다. 외출 시에 지팡이(Cane)를 들고 가죽으로 만든 장갑을 착용하기도 했다.

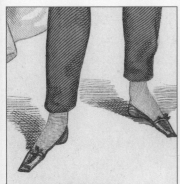

Trueb, after Paul Gavarni | La Mode, 1830, Pl. 105 | 1830

Samuel Lovett Waldo | The Knapp Children | c. 1833~1834

Ferdinand Georg Waldmüller | Selbstporträt in jungen Jahren | 1828

Friedrich von Amerling | Graf Breda | 1833

Friedrich von Amerling | Graf Breda | 1833

Wilhelm Bendz | Portrait of the German Painter Wilhelm von Kaulbach | 1832

Wilhelm Bendz | Portrait of a young man | 1832

Eugène Delacroix | A Portrait of Dr.François -Marie Desmaisons | c. 1832~1833

Samuel Lovett Waldo | Portrait of a Man | 1832

Giuseppe Canella | Les Halles et la rue de la Tonnellerie | 1828

인어 공주
Den lille havfrue
(The Little Mermaid)

한스 크리스티안 안데르센
Hans Christian Andersen

「인어 공주」
원작에 대해서

『어린이를 위한 동화 첫 번째 컬렉션. 세 번째 책자』

Eventyr, fortalte for Børn. Første Samling. Tredie Hefte

「인어 공주」

Den Lille Havfrue(The Little Mermaid)

지은이 ㅣ 한스 크리스티안 안데르센

출판 연도 ㅣ 1837년

지역 ㅣ 덴마크

『인어 공주(Den Lille Havfrue)』(1900년)에 수록된 삽화와 한스 크리스티안 안데르센

「인어 공주」는 1837년 작품으로, 신화로 내려오는 인어 '루살카(Ru Salka) 전설'과 독일의 작가 프리드리히 데 라 모테 푸케(Friedrich de la Motte Fouqué)의 동화 속 물의 요정인 '운디네(Undine)'에서 따왔다.

「인어 공주」 이야기는 일반적으로 주인공인 인어 공주가 물거품이 되는 슬픈 결말로 끝난다고 알려져 있지만 그렇지 않다. 원작에서는 인어 공주가 '공기가 되어 하늘을 떠다녔다.'라고 나오며, 많은 이들이 이를 인어 공주가 '정령이 되었다.'라고 해석한다. 결국 인어 공주가 물거품이 되어 사라진 것이 아니라 정령이 되어 영원히 산다는, 나름 행복한 결말을 담고 있는 이야기이다.

「인어 공주」 원작에는 아름다운 사랑 이야기뿐만 아니라 교훈도 담겨 있다. 바로 '모든 선택은 대가를 동반한다.'는 것이다. 인어 공주의 할머니도, 악역인 마녀도, 모두 선택과 대가에 관해 인어 공주에게 경고한다.

할머니는 바깥세상을 구경하고 싶어 5년을 기다린 인어 공주에게 그 대가로 화려한 장신구를 선물한다. 또한 인간이 되고 싶은 인어 공주에게 인간이 되면 수명이 짧아진다는 사실을 말해준다. 마녀는 인간의 다리를 주는 대신 인어 공주의 혀를 가져가며, 단검으로 왕자를 죽여 모든 것을 원래대로 돌릴 기회를 주지만, 인어 공주는 300년의 수명을 포기하고 왕자를 살리는 선택을 한다.

작가 한스 크리스티안 안데르센은 「미운 오리 새끼」, 「엄지공주」 등의 이야기를 집필했으나 「인어 공주」 이후에야 비로소 이름을 알리기 시작했다. 인어 공주가 결국 왕자와 함께하지 못한 이유는 안데르센이 사랑하는 사람을 얻지 못한 상실감 속에서 이야기를 집필했기 때문이라고 한다.

「인어 공주」 주요 인물 소개

인어 공주(Little Mermaid)

여섯 명의 인어 공주 중 막내로 얼마 전 15세가 되었다. 육지에 대한 막연한 동경을 가지고 있으며, 두 다리를 가지기 위해 혀를 포기하는 등 왕자를 만난 뒤로 자신에게 주어진 많은 것을 포기한다.

마녀(Sea Witch)

인간이 되고 싶은 인어 공주에게 혀를 받고 다리가 생기는 물약을 준다. 악당으로 묘사되지만 인어 공주가 하려는 일에 "얻는 게 있으면 잃는 것도 있다."라며 경고를 한다.

왕자(Young Prince)

눈동자가 검고 잘생긴 16세 소년. 그의 생명을 구해준 이는 인어 공주였으나 끝내 알지 못하고, 은인으로 착각한 다른 여자와 결혼한다.

이웃 나라 공주(Princess)

왕자가 막 깨어났을 때 수도원에서 만난 이웃 나라 공주로 인어 공주 대신 왕자와 맺어진다.

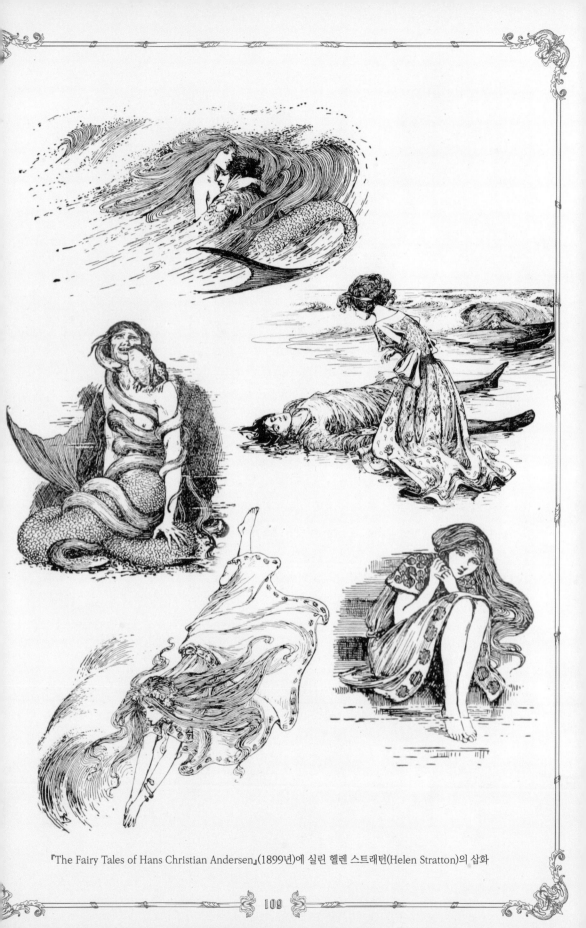

『The Fairy Tales of Hans Christian Andersen』(1899년)에 실린 헬렌 스트래턴(Helen Stratton)의 삽화

「인어 공주」 줄거리

인어 공주는 왕인 아버지와 할머니 그리고 다섯 명의 언니와 깊은 바닷속에서 살았다. 그들은 모두 발 대신 물고기처럼 꼬리가 달려 있었다. 인어 공주는 바깥세상을 동경했는데, 그런 인어 공주에게 할머 니는 "너희가 열다섯 살이 되면 바다 위로 갈 수 있단다. 바위에 앉아 숲과 도시를 볼 수 있을 거야."라 고 말해주었다. 언니들이 차례차례 바다 위를 구경하고 어느덧 막내 공주의 차례가 되었다. 할머니는 진주알로 만든 백합 화관, 굴 장식 등으로 인어 공주를 화려하게 꾸며줬다.

드디어 바다 위로 올라간 인어 공주가 얼굴을 내밀자 바깥세상에는 해가 지고 있었다. 진홍색과 황금 색 구름이 떠다녔고, 바다는 고요했으며, 공기는 부드럽고 상쾌했다. 그리고 바다 위에는 배가 한 척 정박해 있었는데 그곳에는 한 왕자가 미소 지으며 서 있었다. 잠시 후에 돛이 펼쳐지고 배가 항해를 시작한 순간 갑자기 파도가 높아졌고 짙은 구름이 하늘을 덮었으며 번개가 치기 시작했다. 폭풍으로 인해 큰 돛대가 갈대처럼 부러졌고, 배는 삐걱거리다가 부서져 침수되고 말았다. 인어 공주는 바다에 빠진 왕자의 머리를 물 밖으로 꺼내고는 왕자와 함께 파도 위에서 표류했다. 아침이 되고 폭풍우는 지 나갔지만 왕자는 여전히 눈을 뜨지 못해서 인어 공주는 왕자를 고운 모래가 있는 해변으로 데려다주 었다. 곧이어 커다란 흰색의 건물에서 종이 울리고 소녀들이 밖으로 나왔다. 인어 공주는 해안가에서 멀리 헤엄쳐 높은 바위들 사이 물거품 속에 숨어 한 소녀가 왕자를 구하는 모습을 지켜봤다. 인어 공 주는 자신이 왕자와 함께일 수 없다는 사실에 매우 슬퍼하며 바닷속으로 돌아갔다.

왕자를 사랑하게 된 인어 공주에게 할머니가 말했다. "인어들은 300년을 살아갈 수 있지만 영원히 사 는 영혼을 가지지 못해서 죽으면 물거품이 된다." 인어 공주는 할머니에게 영원히 사는 영혼을 얻 는 방법을 물었다. 할머니는 인간 남자가 인어를 누구보다 사랑하게 되고 진심을 고백해 결혼하게 되 면, 그 영혼의 일부가 인어에게 흘러가서 둘 다 인간의 행복을 얻게 될 것이라고 했다.

하지만 할머니는 인어 공주의 물고기 꼬리가 바다와는 달리 육지에서는 추해 보여서 사랑받지 못할 것이라고 말했다. 그 말을 들은 인어 공주는 탄식하며 자신의 꼬리를 슬프게 바라보았다. 인어 공주는 왕자를 떠올리며 자신이 인간이길 바랐다. 그리고 바다 마녀라면 분명 자신에게 도움을 줄 수 있으리라고 생각했다. 찾아간 마녀의 집은 난파된 배에서 떨어져 죽은 사람들의 뼈로 지어져 있었다. 마녀는 두꺼비에게 먹이를 주고 있었으며, 징그러운 물뱀들이 마녀의 가슴 위를 기어 다니고 있었다. 마녀는 인어 공주의 혀를 대가로 받고 인간이 될 수 있는 물약을 주었다.

바다 위로 올라간 인어 공주는 약을 먹고 다리를 얻은 뒤 왕자를 만났다. 왕자는 인어 공주에게 그녀가 누구고 어디에서 왔는지를 물었지만 공주는 혀를 잃었기에 대답할 수 없었다. 하지만 왕자는 인어 공주의 매력에 빠져들었고, 인어 공주는 발이 타는 듯한 고통에도 불구하고 왕자와 춤을 췄다. 인어 공주는 왕자를 더욱 사랑하게 되었다. 하지만 만약 왕자가 다른 사람과 결혼하게 되면 그녀는 영혼을 얻지 못해 바다 위의 물거품이 되어 사라질 것이다. 왕자가 인어 공주에게 말했다. "너를 보면 나를 구해줬던 소녀가 생각나. 그녀가 구해줘서 나는 살 수 있었어. 두 번 다시 만나지는 못했지만 그녀는 내가 사랑할 수 있는 유일한 사람이야. 너는 그녀를 닮았어. 그녀 대신에 너를 만난 것 같아. 우린 영원히 함께일 거야." 인어 공주는 왕자를 구한 이가 자신이라는 말을 하지 못해 고통스러웠다.

얼마 후 왕자가 이웃 나라 공주와 결혼할 거라는 소문이 돌았다. 왕자는 "부모님의 바람대로 나는 이웃 나라 공주를 보러 가야 해. 하지만 이웃 나라 공주가 너를 닮은 그 소녀가 아닌 이상 그 공주를 사랑할 수는 없을 거야."라며 인어 공주를 위로했다. 왕자는 인어 공주를 데리고 배에 올랐다. 다음 날 이웃 왕국에 도착한 둘은 이웃 나라 공주가 해변에 있던 왕자를 구한 그 소녀였음을 알게 된다. 물거품이 될 위기에 처한 인어 공주를 위해 언니들이 마녀에게 머리카락을 바치고 얻은 칼을 건넨다. 그 칼로 왕자를 찌르면 인어 공주는 물거품이 되어 사라지지 않고 다시 원래대로 돌아올 수 있었다. 그러나 인어 공주는 만감이 교차하는 눈으로 왕자를 바라보다가 결국 바다로 몸을 던졌다. 인어 공주는 물거품이 되는 대신 공기가 되어 하늘을 자유롭게 날아다니게 되었다.

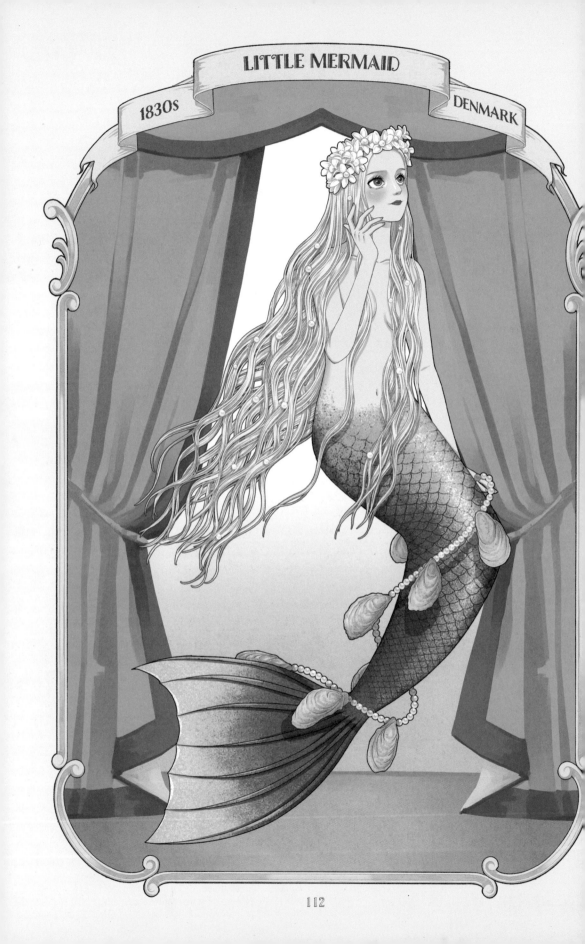

인어 공주 묘사 구절

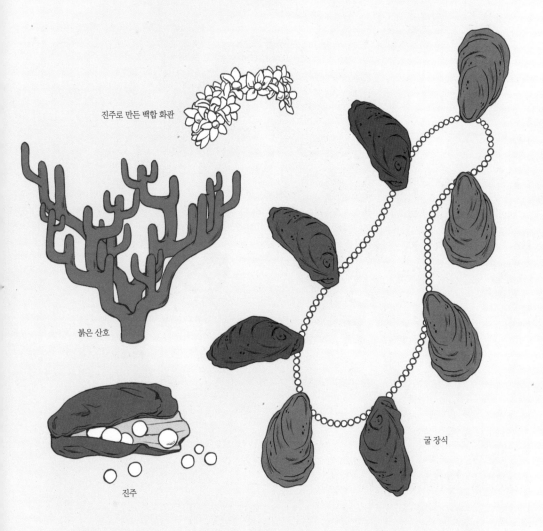

진주로 만든 백합 화관

붉은 산호

진주

굴 장식

♦ 여섯 공주가 모두 예뻤지만 그중 막내가 가장 아름다웠다. 막내 공주의 피부는 깨끗하고 영롱한 장미 꽃잎 같았으며 눈은 깊은 바다 같은 푸른색이었다. 하지만 언니들처럼 발이 없었고 그 대신 몸 끝에 물고기 꼬리가 달려 있었다.

♦ 마침내 열다섯 살이 되었다. "자, 이제 다 컸구나. 너도 언니들처럼 꾸며주마." 할머니는 인어 공주의 머리에 백합 화관을 씌워주었다. 화관의 꽃잎은 모두 진주 반쪽으로 만들어졌다. 꼬리에는 커다란 굴 여덟 개를 매달아 공주의 높은 신분이 드러나게 했다.

♦ 그녀는 말미잘에게 잡히지 않도록 길게 흘러내리는 머리카락을 묶었다.

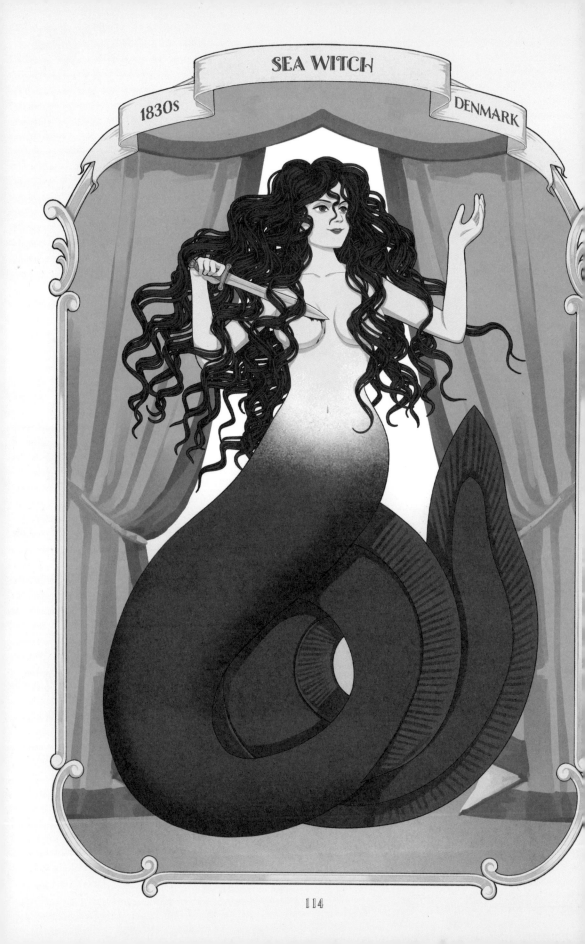

두꺼비

단검

마법의 약

뱀장어

◆ 인어 공주가 늪지대에 다다르자, 거대하고 추한 물뱀들이 수렁에서 뒹구는 모습이 보였다. 입구 한가운데에는 난파된 배에서 떨어져 죽은 사람들의 뼈로 지어진 집이 있었다. 마녀는 카나리아에게 설탕 조각을 먹이듯이 두 꺼비에게 먹이를 주고 있었다. 마녀는 물뱀들을 '조그만 닭들(Little Chickens)'이라는 애칭으로 부르며 자기 가슴 위를 기어 다니도록 했다.

◆ 마녀가 자기 가슴을 찌르자 상처에서 검은 피가 떨어졌다. 솟아오른 수증기 모양이 너무 끔찍해서 인어 공주는 차마 그 모습을 바라볼 수 없었다. 재료가 빠짐없이 들어간 약이 끓는 소리가 악어 울음소리와도 같았다. 마침 내 완성된 약은 물처럼 맑았다.

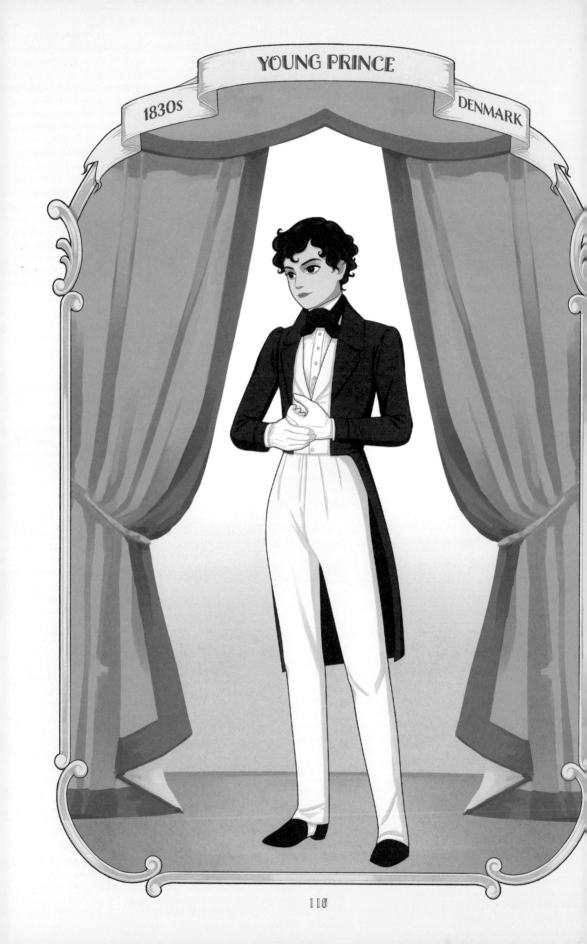

왕자 묘사 구절

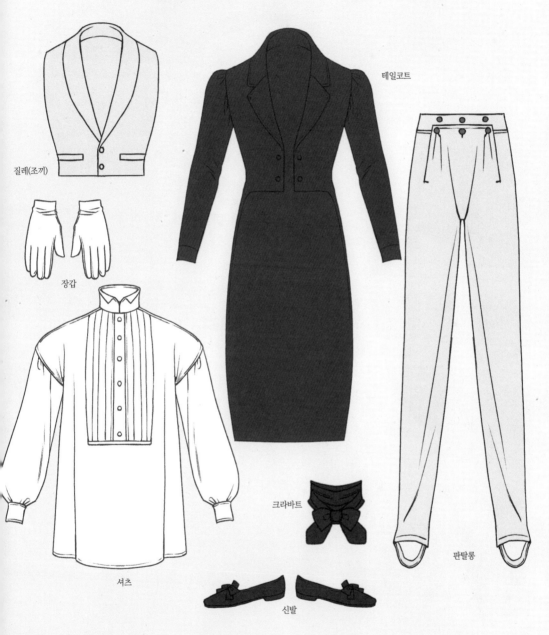

질레(조끼)

장갑

테일코트

셔츠

크라바트

신발

판탈롱

♦ 그들 가운데 크고 검은 눈을 가진, 열여섯 살의 가장 아름다운 왕자가 있었다.

♦ 육지가 보였다. 공주의 눈앞에 높고 푸른 산이 나타났는데, 그 꼭대기에는 백조 떼가 앉아 있는 것처럼 하얀 눈이 쌓여 있었다. 해안 근처에는 아름다운 푸른 숲이 있었고, 근처에는 교회인지 수녀원인지 모를 큰 건물이 서 있었다. 정원에는 오렌지 나무와 유자나무가 자라고 있었으며 문 앞에는 야자나무가 우뚝 솟아 있었다.
※ 왕자가 사는 곳이 남부 유럽 부근의 나라임을 알 수 있다.

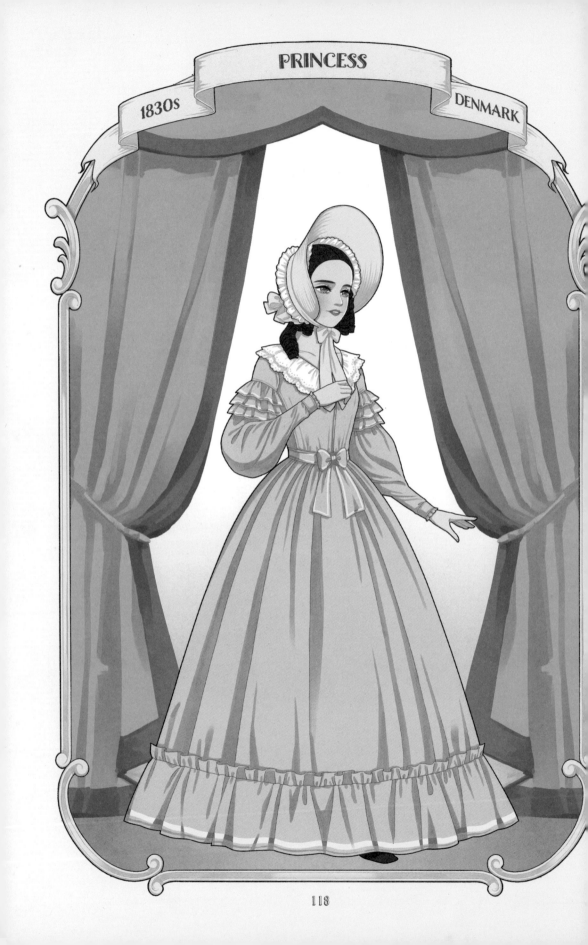

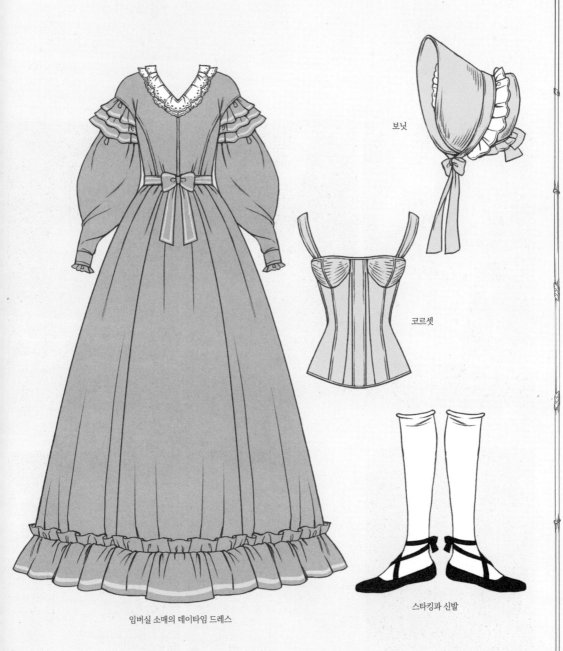

보닛

코르셋

스타킹과 신발

임버실 소매의 데이타임 드레스

◆ 이웃 나라 공주가 정말 그렇게 예쁜지 몹시 궁금했던 인어 공주는 그녀의 아름다움을 인정해야만 했다. 그녀의 피부는 맑고 깨끗했으며, 검은색 속눈썹은 길었고, 웃음을 머금은 순수한 파란 눈은 반짝거렸다.

1830년대 후반 여성 의복

1830년대 초반에 어깨에서 한껏 부풀었던 소매는 1830년대 후반에 들어서면서 부푼 소매가 팔꿈치 부근까지 내려오다가 점차 사라졌다. 드레스는 허리가 잘록했고, 그 아래로 자연스럽게 발목 바로 위까지 오는 넓은 스커트 자락이 특징이다.

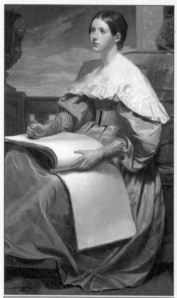

Samuel F. B. Morse | Susan Walker Morse (The Muse) | c. 1836~1837

Pyotr Basin | Basin szinka | c. 1837 ~1838

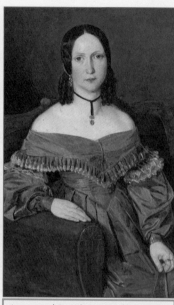

Anonymous | Sitzende Dame im blauen Kleid, undeutlich monogrammiert, datiert | 1838

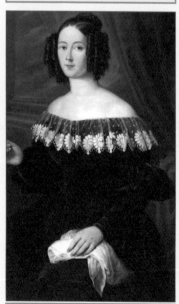

Antonio María Esquivel | Pilar de Jandiola | 1838

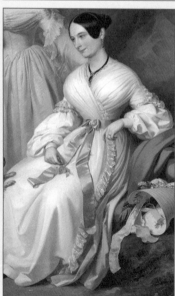

Leopold Fertbauer | Familienbild vor der Weilburg | 1839

Oliver Tarbell Eddy | The Alling Children | c. 1839

1830년대 후반 남성 의복

하의에 셔츠와 조끼를 착용하고 코트를 걸친 구성이 일반적이었다. 겨울에는 그 위에 클로크(Cloak) 또는 망토(Manteau)라 불리는 외투를 걸쳤다. 하의는 몸에 딱 맞았고 끝 단에 스트랩(Strap)을 달아 구둣발 아래에 연결하기도 했다. 질레(조끼)는 배꼽 길이에서 수직으로 짧게 잘랐다. 코트는 어깨 패드가 점차 사라지고 허리선이 잡혀서 몸에 딱 맞았다.

Louis Léopold Boilly | Portrait of a Young Man | 1837

Anonymous | Men's Wear 1830~1849, Plate 045 | c. 1837

Anonymous | Men's Wear 1830~1849, Plate 048 | c. 1838

Ferdinand Richardt | A Studio At The Academy Of Fine Arts, Copenhagen | c. 1839

Anonymous | La Mode, 3 août 1839 | c. 1839

Leopold Fertbauer | Familienbild vor der Weilburg | 1839

1830년대 후반 여성 헤어스타일

가르마를 따라 볼 옆에 컬을 넣어 최대한 풍성하게 머리카락을 땋았는데 1830년대 초반보다 전체적으로 아래로 향하며 점차 얼굴에 착 달라붙는 형태가 되었다. 뒷머리를 따로 땋기도 했다. 착용하는 보닛의 브림도 점차 작아졌다.

Jan Adam Kruseman | Portret van Abrahamina Henriëtte Wurfbain, echtgenote van Jacob de Vos Jz | 1837

Primus Skoff | Primus Skoff Damenporträt | 1837

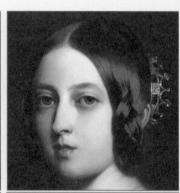

Franz Xaver Winterhalter | The Young Queen Victoria in 1837 | 1842

Karl Joseph Stieler | Bildnis der Julie Baronin von Eichthal | 1837

Andrew Geddes | Alexina Nesbit Sandford (née Lindsay); Catherine Hepburne Lindsay | 1838

Edvard Lehmann | Portrait of a young woman wearing a blue dress | 1838

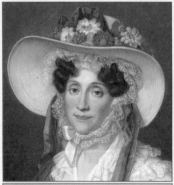

Auguste de Creuze | Portrait of Adélaide d'Orléans | 1838

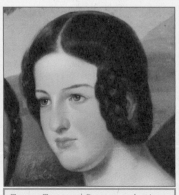

Tomasz Tyrowicz | Portret trzech sióstr z rodziny Hausnerów | 1839

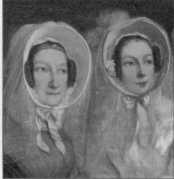

Christiaan Julius Lodewijk Portman | The Princess of Orange Receiving Alexander II, Grand Duke and Heir to the Throne of Russia | 1839~1840

1830년대 후반 남성 헤어스타일

2대8 가르마를 타고 머리카락 끝에 컬을 넣는 스타일이 유행했다. 대부분 깔끔하게 면도하였으나, 일부는 구레나룻을 턱까지 기르거나 콧수염을 기르기도 했다.

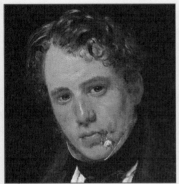
Christen Købke | Portrait of the Painter Wilhelm Marstrand | 1836

Henry Inman | George Pope Morris | c. 1836

Ferdinand Hartmann | Portrait Carl W Jaecke | 1837

Firmin Salabert | Self-portrait | 1837

Karl Bryullov | Portrait of General-Adjutant Count Vasily Alekseevich Perovsky | 1837

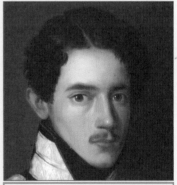
Antonio María Esquivel | Retrato de militar | 1837

Friedrich von Amerling | Portrait of Eduard Julius Friedrich Bendemann | 1837

Christen Købke | Valdemar Hjartvar Købke, the Artist's Brother | c. 1838

Henry Inman | Henry G. Stebbins | 1838

1830년대 후반 여성 신발·액세서리

굽이 낮은 슬리퍼를 착용했는데 발을 살짝 덮는 구조였으며 발등에 끈 등으로 고정했다.

액세서리로는 금과 보석으로 만든 브로치와 정교하고 화려한 드롭 귀걸이(Drop Earring)를 착용했다. 금으로 만든 사슬 목걸이 또는 진주 목걸이를 착용하거나 금과 보석으로 화려하게 만든 반지와 팔찌도 유행했다.

Samuel Lovett Waldo | Harriet White | 1835~1840

Andrew Geddes | Alexina Nesbit Sandford (née Lindsay); Catherine Hepburne Lindsay | 1838

Pyotr Basin | Basin szinka | c. 1837~1838

Jan Adam Kruseman | Portret van Abrahamina Henriëtte Wurfbain, echtgenote van Jacob de Vos Jz | 1837

Jan Baptist van der Hulst | Queen of the Netherlands, Anna Pavlovna of Russia | 1837

Pyotr Basin | Basin szinka | c. 1837~1838

Ferdinand Georg Waldmüller | The wife of court official Josef von Stadler | 1835

Gabriel Decker | Damenbildnis | 1837

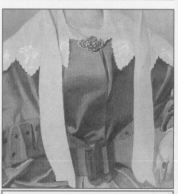

Edvard Lehmann | Portrait of a young woman wearing a blue dress | 1838

1830년대 후반 남성 신발·액세서리

앞코가 뾰족하고 각진 모양의 굽이 낮은 가죽 구두를 발에 딱 맞게 착용했다. 검은색뿐만 아니라 회색, 갈색 등 다양한 색으로 염색한 가죽을 사용했다.

목에 두르는 스톡, 크라바트의 두께가 얇아지고 타이(Tie)를 매기도 했다.

Wilhelm Marstrand | The Waagepetersen Family | 1836

Leopold Fertbauer | Familienbild vor der Weilburg | 1839

Friedrich von Amerling | Rudolf von Arthaber und seine Kinder Rudolf, Emilie und Gustav | 1837

Théodore Chassériau | Count Philibert Oscar de Ranchicourt | c. 1836

George P. A. Healy | Alexander Van Rensselaer | 1837

Friedrich von Amerling | Rudolf von Arthaber und seine Kinder Rudolf, Emilie und Gustav | 1837

Franz Eybl | Portrait eines jungen Mannes | 1838

Moritz Michael Daffinger | Prince Felix of Schwarzenberg | 1838

Joseph-Désiré Court | Portrait de Paul de Kock, romancier et auteur dramatique | 1839

Martinus Rørbye | View from the Citadel Ramparts in Copenhagen by Moonlight | 1839

제인 에어
Jane Eyre

샬럿 브론테
Charlotte Brontë

『제인 에어』
원작에 대해서

『제인 에어』

Jane Eyre

지은이 ㅣ 샬럿 브론테

출판 연도 ㅣ 1847년

지역 ㅣ 영국

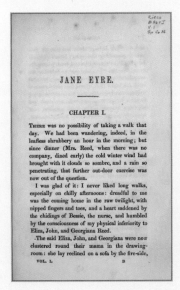

『제인 에어』(1847년) 초판의 첫 시작 부분과 샬럿 브론테

『제인 에어』는 1847년 영국 작가 샬럿 브론테가 발표한 로맨스 소설이다. 이 소설은 시대를 앞서간 작품이라는 평을 받고 있는데, 주인공 제인을 호전적인 성격으로 묘사한 것과 더불어 성, 종교, 교육 등에서 여성을 강제한 사회적 통념을 강하게 비판하기 때문이다. 그래서 당시에는 일부 비평가들에게 반사회적이며 악의가 넘치는 소설이라 평가받으며 금서 목록에 오르기도 했다.

『제인 에어』는 주인공 제인 에어가 많은 사람을 만나고 다양한 상황을 겪으면서 정신적 성장을 거듭하는 이야기이다. 소설은 19세기를 배경으로 하며, 흐름에 따라 크게 다섯 장소를 배경으로 한다. 일찍이 부모를 잃은 제인이 어린 시절을 보낸 게이츠헤드 홀, 외로움과 학대로 거칠어진 제인이 정신적으로 성장하게 된 로우드 기숙학교, 가정교사가 되어 로체스터를 만나는 손필드, 상처를 딛고 새로운 삶을 맞이한 무어 하우스, 마지막으로 가정을 이룬 펀딘을 통해 제인의 성장을 기록했다. 제인은 총명하고 독립적인 여성이지만 혼자서는 극복하기 어려운 사건들을 겪는다. 그때마다 그녀가 의존할 수 있는 누군가가 등장하고 그들의 도움으로 제인은 시련을 극복한다.

일부에서는 이야기 속 제인이 남자와 권력에 휘둘리는 모습을 근거로 과연 그녀가 독립적이며 주체적인 여성인지 의문을 내비치기도 한다. 하지만 저자인 샬럿 브론테가 살던 시대에는 여성들이 독립적 자아를 추구하기가 대단히 어려웠다는 점을 감안했을 때, 지켜야 할 사회적 통념과 종교적 윤리에 충실하면서 성장하기 위해 노력하는 제인의 모습은 주체적인 여성이라 하기에 충분하다.

『제인 에어』 주요 인물 소개

제인 에어(Jane Eyre)
어려서 부모님을 잃고 외숙모 밑에서 자랐다. 어린 시절에는 다소 욱하는 기질이 있었으나 친구인 헬렌 번즈, 마리아 템플 선생님을 만나 기품 있고 우아한 숙녀가 된다.

에드워드 페어팩스 로체스터(Edward Fairfax Rochester)
손필드의 주인으로 제인과 스무 살 가까이 차이가 난다. 키가 크지 않고 잘생기지도 않았지만 승마 등으로 단련되어 체격이 좋다. 이야기 전체를 뒤흔드는 비밀을 가지고 있다.

헬렌 번즈(Helen Burns)
제인의 가장 친한 친구로 제인보다 세 살 연상이다. 자신을 학대하는 자들을 미워하지 않고 주변인들을 위해 항상 기도한다. 어린 나이에 전염병에 걸려 제인의 품에 안겨 죽는다.

마리아 템플(Miss Maria Temple)
로우드 기숙학교의 교장으로 선량하고 착한 인물이다. 제인의 롤모델이자 인격 형성에 가장 큰 영향을 끼친 멘토 역할을 하는 선생님이기도 하다.

리드 부인(Mrs. Sarah Reed)

본명은 사라 리드이며, 제인이 어렸을 때 살던 게이트헤드의 주인이자 제인의 외숙모이다. 남편의 유언을 무시하고 제인이 로우드 기숙학교로 떠나기 전까지 무관심과 학대로 일관한다.

브로클허스트(Mr. Brocklehurst)

로우드 기숙학교 설립자의 아들이자 운영자이다. 학교 운영의 전권을 가지고 있으며 학생들에게 금욕주의를 강요하지만 그의 아내와 두 딸은 누구보다 호화스러운 차림을 하고 있다.

아델 바랭(Adèle Varens)

외모가 닮지 않아 로체스터는 인정하지 않지만 그의 정부가 로체스터의 딸이라며 떠맡기고 간 아이. 환경에 영향을 받지 않고 누구보다 밝고 낙천적이며 활발한 성격이다.

블랑슈 잉그램(Blanche Ingram)

미모와 교양을 갖춘 귀족 아가씨로 실상은 거만한 속물이다. 하층민을 노골적으로 경멸하며 로체스터의 결혼 상대로 엮이지만, 로체스터는 그녀에게 관심이 없고 오히려 제인의 질투를 유발하는 수단으로 이용한다.

세인트 존 리버스(St. John Eyre Rivers)

미남이자 엄숙하고 진지한 성격의 성직자이다. 손필드를 나와 홀로 떠도는 제인을 구하고 친구가 되었는데 후에 제인의 사촌인 것으로 밝혀진다. 제인에게 청혼하면서 자신과 결혼한 후 함께 인도 선교를 떠나기를 요구하지만 거절당한다.

「제인 에어」 줄거리

열 살의 제인 에어는 후견인이자 외삼촌인 리드 가족과 함께 게이츠헤드 홀에서 살고 있다. 제인은 몇 년 전에 부모님이 티푸스로 돌아가셨을 때 고아가 되었고, 그런 제인을 외삼촌인 리드는 불쌍히 여기고 아꼈다. 그러나 외숙모인 사라 부인은 외삼촌이 사망하자 제인을 학대한다. 제인의 여자 사촌인 엘리자와 조지아나는 이를 방관하고, 남자 사촌인 존은 끊임없이 제인을 괴롭힌다. 이러한 상황은 제인을 다소 거친 성격을 가진 아이로 만든다. 어느 날, 제인은 존에게서 자신을 방어한 벌로 외삼촌이 돌아가신 방에 갇힌다. 심약해진 제인은 삼촌의 유령을 봤다는 생각에 공포에 질려 기절했다가 깨어나고, 친절한 약사 로이드의 보살핌을 받으며 본인의 불행을 털어놓는다. 로이드는 리드 부인에게 제인을 기숙학교에 보내는 게 좋겠다고 제안하고, 제인이 귀찮았던 리드 부인은 기쁜 마음으로 제안을 수락한다.

리드 부인은 소녀들을 위한 자선 학교인 로우드 기숙학교에 제인을 입학시킨다. 교장인 브로클허스트는 잔인하고 위선적인 인간이었다. 자신의 가족에게 부유한 생활을 제공하기 위해 학교 기금을 횡령하면서 로우드 학생들에게는 절제와 검소에 대해 설교한다. 제인은 로우드에서 헬렌 번즈라는 소녀와 친구가 된다. 헬렌은 몸이 약하지만 긍정적이고 착한 성품을 지녔으며 제인에게 남을 미워하지 않는 삶이 더 행복하다고 말해준다. 제인은 헬렌과 마리아 선생님을 통해 점차 긍정적인 성격으로 변한다. 그러던 중 추운 방에서 지내며 형편없는 식사, 얇은 옷으로 쇠약해진 로우드 학생들을 전염병 티푸스가 휩쓸었고, 몸이 약한 헬렌은 제인의 품에서 폐병으로 죽는다. 이후 브로클허스트의 학대와 횡령이 세상에 밝혀져 그는 교장직에서 물러나게 되고, 몇몇 후원자들을 통해 새 건물을 짓는 등 상황이 개선된다. 제인은 로우드에서 총 8년을 보내는데, 6년은 학생으로, 2년은 교사로 보낸다. 교사 생활을 했던 제인은 새로운 삶을 위해 떠나기로 결심한다.

제인은 손필드 저택으로 가서 발랄한 프랑스 소녀 아델의 가정교사가 된다. 그곳에서 제인은 에드워드 페어팩스 로체스터라는 한 부유하고 능글맞은 남자를 만난다. 처음에 제인은 그의 거만한 태도에 거부 감을 느끼지만 얼마 지나지 않아 둘은 친구가 되어 많은 시간을 함께 보낸다. 이후 제인은 그에게 사랑 을 느끼는 자신을 발견한다. 제인은 로체스터가 블랑슈 잉그램이라는 아름다운 여성을 집으로 데려오 는 것을 보고 로체스터가 그녀에게 청혼할 거라고 예상한다. 그러나 로체스터는 제인에게 청혼하고 제 인도 그 청혼을 받아들인다.

결혼식 날, 제인과 로체스터가 서약을 하고 있을 때 누군가 충격적인 폭로를 한다. 로체스터에게 이미 아내가 있다는 것이다. 둘의 결혼은 무효가 되고 상처받은 제인은 손필드를 떠난다. 정체 없이 떠돌다 무어 하우스에서 지내게 된 제인은 지적 호기심이 넘치는 메리와 다이애나, 성직자인 존 리버스 남매 와 친구가 된다. 제인은 존을 통해 삼촌이 자신에게 2만 파운드의 큰 유산을 남겼다는 사실을 알게 된 다. 이 과정에서 제인은 리버스 남매와 자신이 사촌 간이라는 사실도 알게 된다. 존은 인도로 선교 활 동을 떠나기로 결심하고 제인에게 청혼하며 함께 갈 것을 요청한다. 인도행에는 긍정적이지만 그를 사 랑하지 않기에 제인은 고민한다.

그러던 어느 날 밤, 제인의 이름을 부르는 로체스터의 목소리를 환청으로 듣고 자신이 정말 사랑하는 남자는 로체스터였음을 깨닫는다. 제인은 손필드로 돌아가지만 그녀가 떠난 사이 손필드에 큰 화재가 있었고, 로체스터는 화재로 인해 두 눈의 시력과 한쪽 손을 잃은 상태였다. 제인은 로체스터가 지내는 펀딘으로 가서 그곳에 정착한다. 로체스터와 제인은 다시 서로의 마음을 확인하고 결혼하였고, 2년이 지나 로체스터는 한쪽 눈의 시력을 되찾는다.

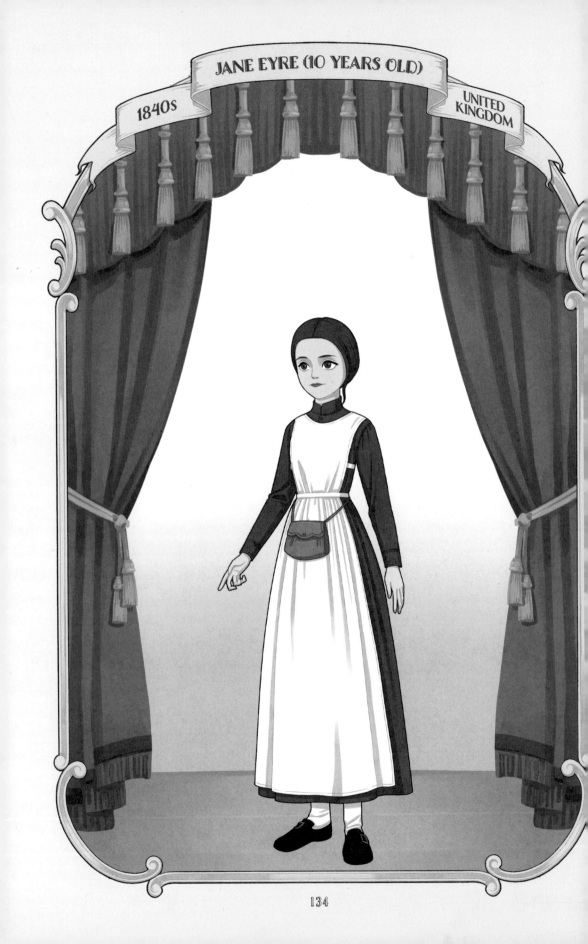

 # 제인 에어(10세) 묘사 구절

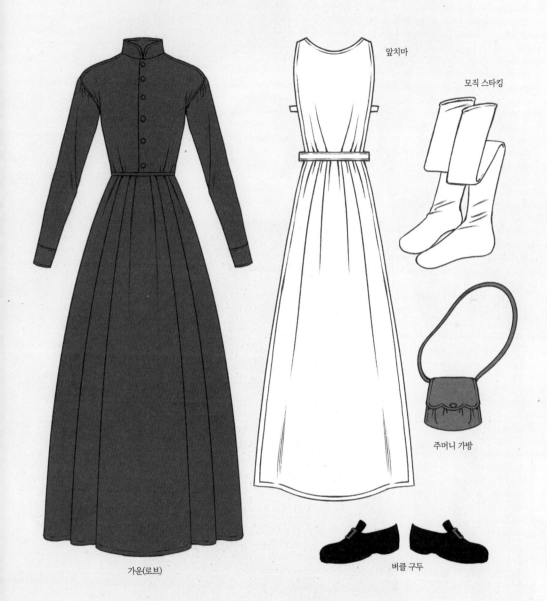

앞치마

모직 스타킹

주머니 가방

가운(로브)

버클 구두

♦ "아이가 작군요. 몇 살인가요?" "열 살이에요."

♦ "아빠! 로우드 학교의 여자애들은 조용하고 평범해 보이네요. 전부 다 머리를 귀 뒤로 빗어 넘기고, 긴 앞치마 (Pinafores)를 입고, 옷 바깥쪽에 작은 네덜란드식 주머니가 있어요. 모두 가난한 집 아이들 같아요."

♦ 소녀들은 머리카락을 단정히 빗어 양 갈래로 땋았다. 곱슬머리는 보이지 않았다. 목 주위를 좁은 터커(Tucker)로 둘러싸는 갈색 드레스를 입었고, 네덜란드식 작은 주머니가 옷 앞에 묶여 있었다. 그 주머니는 작업 가방으로 사용됐다. 모두 모직 스타킹을 신고, 놋쇠 버클로 고정된 촌스러운 신발을 신었다.

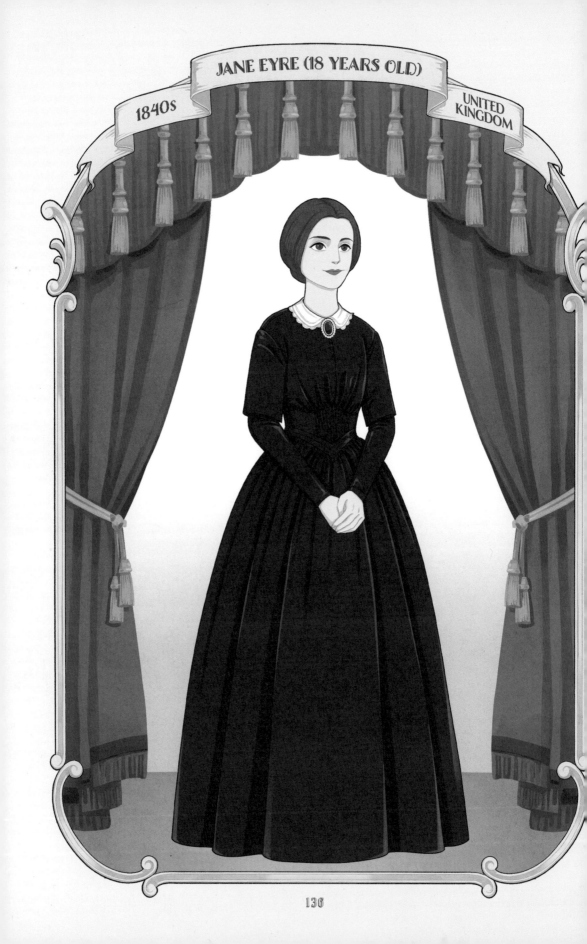

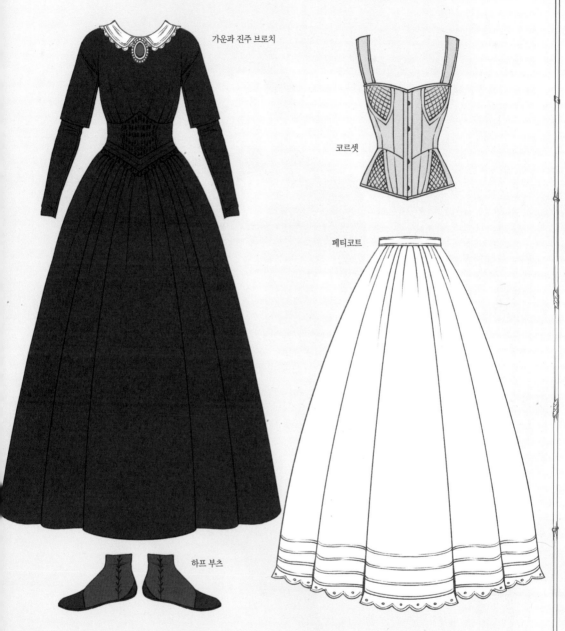

가운과 진주 브로치

코르셋

페티코트

하프 부츠

- ◆ 나는 방으로 가서 페어팩스 부인의 도움으로 검은색 모직 가운(Gown, Robe)을 검은색 실크 가운으로 갈아입었다. 이 실크 가운은 밝은 회색 가운을 제외하면 내가 가진 옷 중에서 제일 좋았다.

- ◆ "브로치가 있어야겠어요." 페어팩스 부인의 말에 나는 템플 선생님이 작별 선물로 준 작은 진주가 장식된 브로치를 달았다.

- ◆ 나는 고작 열여덟 살이었으니 내 나이와 비슷한 학생들의 지도를 맡는 것은 좋지 않다고 생각했다.

 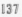

EDWARD FAIRFAX ROCHESTER

1840s

UNITED
KINGDOM

에드워드 페어팩스 로체스터 묘사 구절

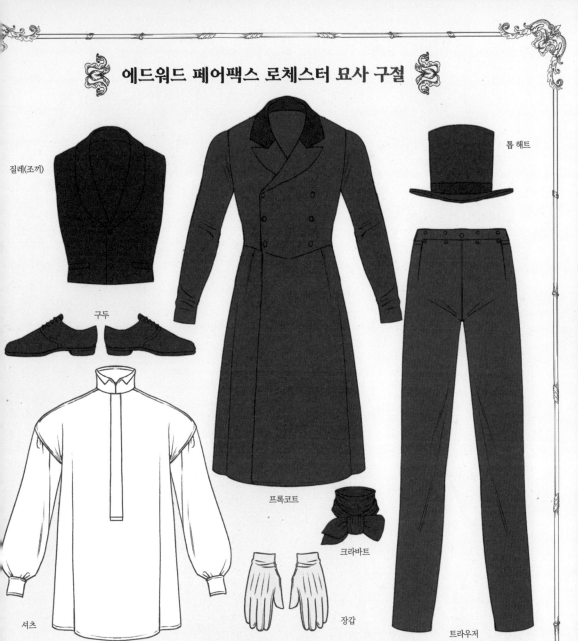

질레(조끼)

톱 해트

구두

프록코트

크라바트

셔츠

장갑

트라우저

◆ 검은 머리를 옆으로 쓸어올려 그의 이마가 더욱 각져 보였다. 우뚝한 코는 외적인 것보다 성격적인 면이 더 두드러졌다. 커다란 콧구멍은 성마른 성격을 나타내는 듯했고, 단호해 보이는 입과 그 아래쪽 턱, 옆얼굴의 턱은 모두 엄격한 인상을 줬다. 망토(Cloak)를 벗은 모습을 보니 그의 외모는 건장한 체격과 꽤 잘 어울렸다. 키가 크거나 우아하지는 않지만 가슴이 넓고 허리는 가늘었으며 탄탄한 체격과 좋은 풍채를 가졌다.

◆ 화강암을 깎아 만든 듯한 그의 이목구비와 커다란 검은색 눈이 불빛에 비치는 모습은 아주 엄숙해 보였다.

◆ 그는 의자에서 일어나 대리석 벽난로 선반에 팔을 기대고 섰다. 그 자세 덕분에 얼굴뿐만 아니라 몸매까지 드러났다. 유별나게 넓은 가슴은 그의 팔다리 길이와 균형이 잘 맞지 않았다. 대부분은 그가 못생겼다고 생각할 것이다. 그러나 그의 태도에는 의식하지 않은 자부심이 가득했다.

◆ "맞아요, 두 사람의 나이 차이가 상당하죠. 로체스터 씨는 거의 마흔이고, 잉그램 양은 고작 스물다섯이니까요."

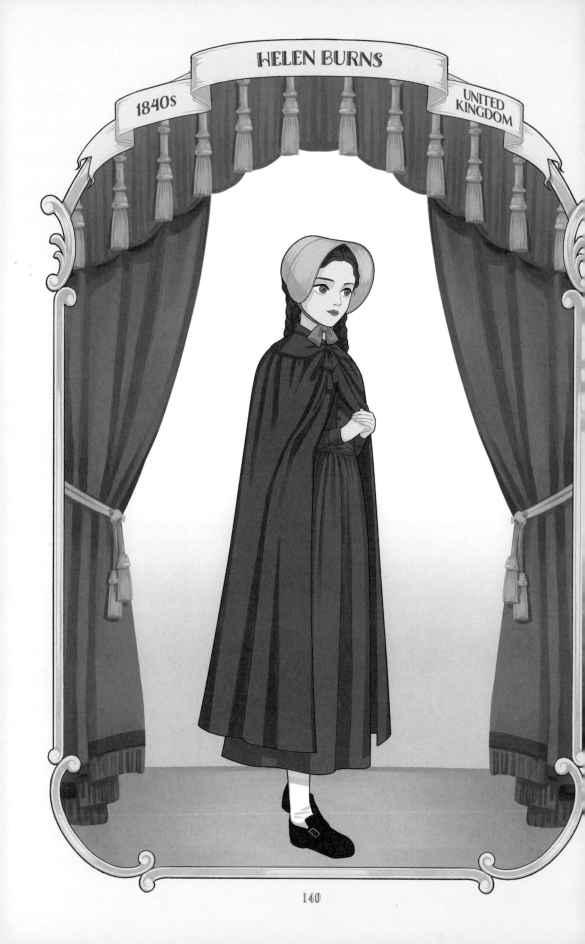

헬렌 번즈 묘사 구절

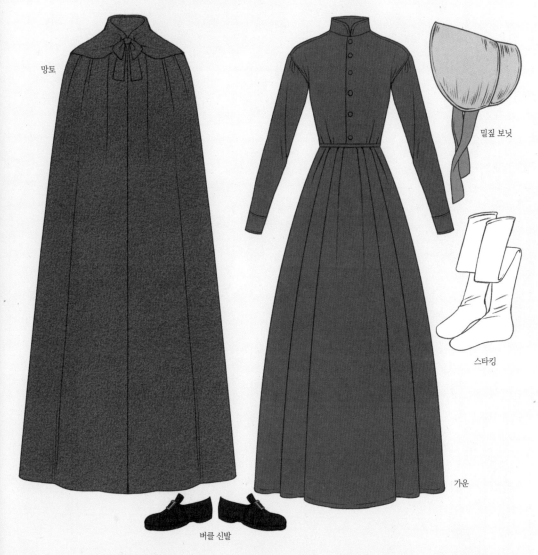

망토

밀짚 보닛

스타킹

가운

버클 신발

♦ 헬렌의 미소는 마치 천사의 빛처럼 그녀의 뚜렷한 이목구비, 야윈 얼굴, 퀭한 회색 눈을 밝게 비췄다.

♦ 먼저 헬렌의 뺨이 밝게 빛났는데, 창백하고 핏기가 없는 모습만 봐온 내가 지금까지 본 적 없는 얼굴이었다. 헬렌의 눈은 템플 선생님의 눈보다 훨씬 더 비범한 아름다움으로 빛났다. 색이 곱다거나 속눈썹이 길다거나 펜슬로 그린 눈썹이 주는 아름다움은 아니지만, 눈의 움직임과 광채에서 나오는 아름다움이었다.

♦ 학생들은 모두 색색의 옥양목(Calico) 끈을 단 조잡한 밀짚 보닛(Straw Bonnet)을 쓰고, 거칠고 두꺼운 모직(Frieze) 으로 만든 회색 망토를 걸쳤다.

♦ "여기서 먼 곳에서 왔니?" "먼 북쪽에서 왔어. 스코틀랜드 국경 쪽이야."

♦ 어제 들었던 말로 나는 헬렌이 곧 노섬벌랜드(Northumberland)에 있는 고향 집으로 가게 될 것이라고만 생각했다.

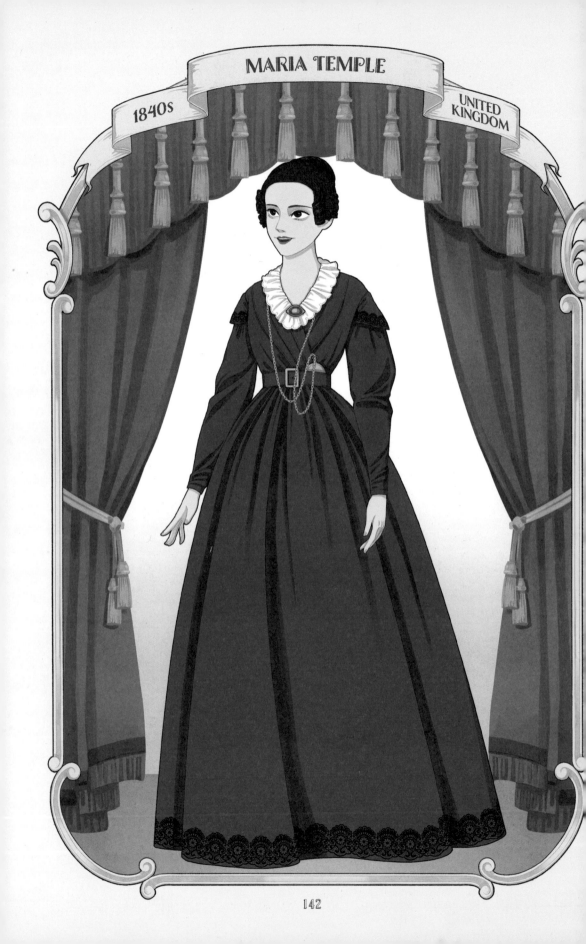

MARIA TEMPLE

1840s

UNITED KINGDOM

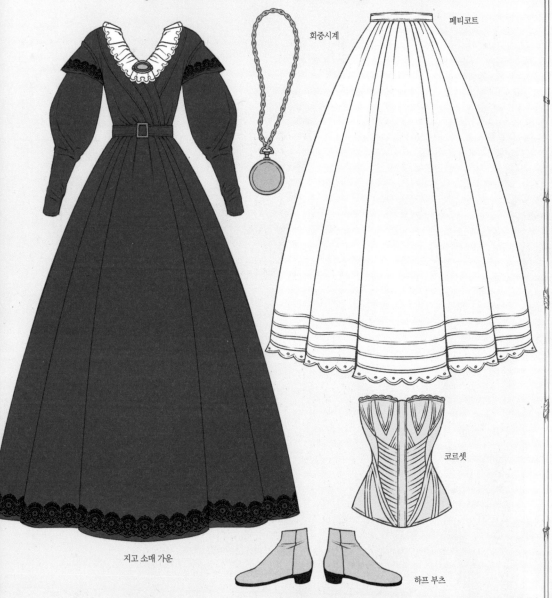

회중시계

페티코트

코르셋

지고 소매 가운

하프 부츠

◆ 템플 선생님은 내게 입을 맞추고는 자신 곁에 나를 두었다. 나는 그녀의 얼굴, 드레스, 한두 가지 액세서리, 하얀 이마, 풍성하고 윤기 나는 곱슬곱슬한 머리카락, 검은 눈동자를 바라보는 게 좋았다.

◆ 그녀는 키가 크고, 피부가 희고, 맵시 있었다. 인자한 빛이 도는 갈색 눈, 말려 올라간 긴 속눈썹 곡선이 넓은 이마가 주는 창백한 느낌을 완화해 주었다. 양쪽 관자놀이 위에는 짙은 갈색의 머리카락이 동그랗게 말려 있었다.

◆ 보라색 천으로 만들고 스페인식 검정 벨벳으로 가장자리를 장식한 그녀의 드레스는 그날의 분위기와 어울렸고, 허리에는 금시계(당시에는 시계가 흔하지 않았다.)가 반짝였다. 그녀의 외형은 한 마디로 '창백하지만 깨끗한 피부, 당당한 풍채와 태도를 가졌다.'고 묘사할 수 있다.

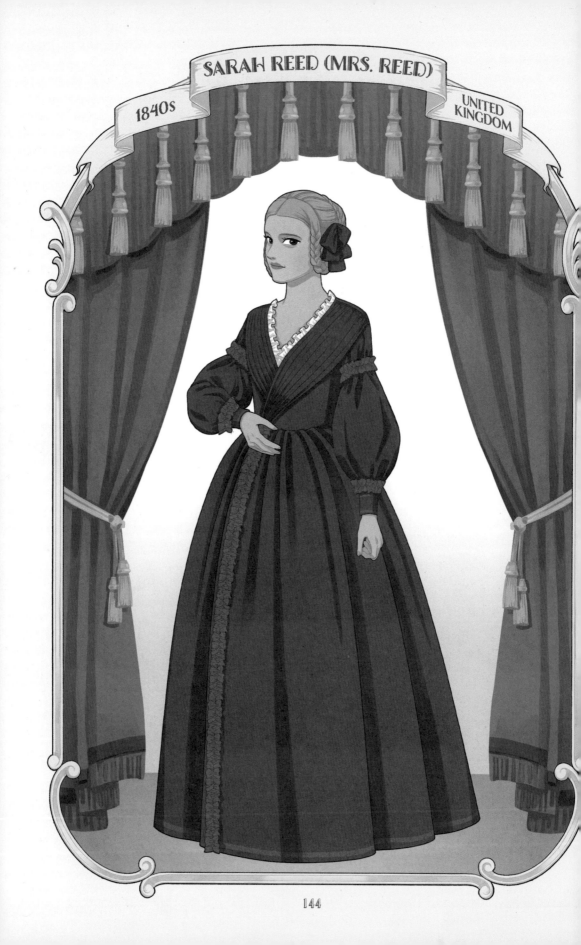

SARAH REED (MRS. REED)

1840s

UNITED KINGDOM

사라 리드(리드 부인) 묘사 구절

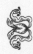

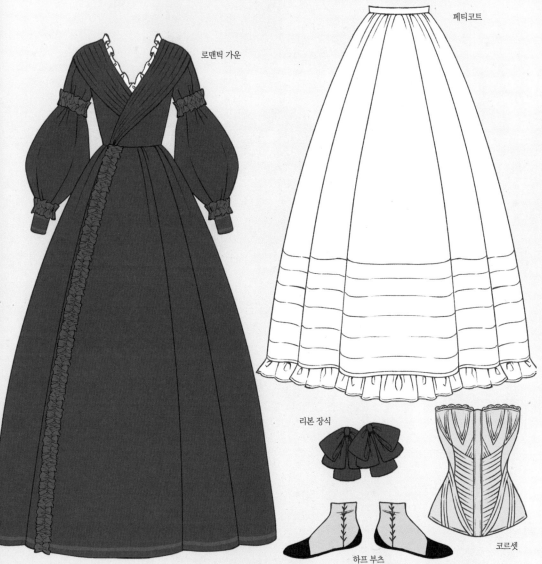

로맨틱 가운

페티코트

리본 장식

하프 부츠

코르셋

♦ 리드 부인은 다소 통통했다.

♦ 리드 부인은 그 당시 서른여섯에서 일곱 정도였을 것이다. 건장한 체격에 각진 어깨, 다부진 팔다리를 가졌고 키는 크지 않았으며 통통하지만 비만은 아니었다. 이마는 좁고, 턱은 크고 두드러졌으며, 입과 코는 무척 평범했다. 옅은 눈썹 아래에는 동정심이라고는 없는 눈이 희미하게 반짝였다. 그녀의 피부는 까무잡잡했으며 머리카락은 아마(Flaxen) 빛이었다.

♦ 리드 부인은 옷을 잘 갖춰 입었으며 풍채와 몸가짐은 그녀의 멋진 옷차림을 돋보이게 했다.

♦ 두 딸은 어머니(리드 부인)의 외모를 한 가지씩 물려받았다. 마르고 창백한 큰딸은 어머니로부터 연수정 색의 눈(Cairngorm Eyes)을 물려받았고, 활짝 핀 꽃 같은 둘째는 턱과 턱선을 물려받았다.

MR. BROCKLEHURST

1840s

UNITED KINGDOM

브로클허스트 묘사 구절

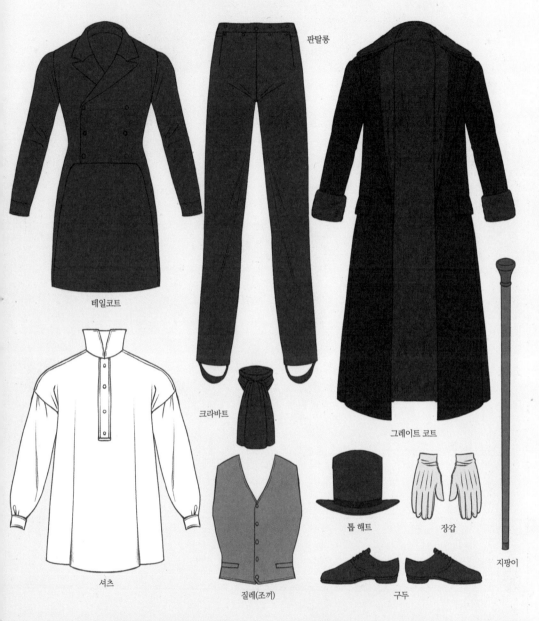

테일코트

판탈롱

크라바트

그레이트 코트

셔츠

질레(조끼)

톱 해트

장갑

구두

지팡이

◆ 나(제인 에어)는 고개를 들고 '검은 기둥'을 보았다. 당시의 내 눈에는 꼭 그렇게 보였다. 담비 모피 코트를 입고 양탄자 위에 꼿꼿이 서 있는 곧고 가느다란 형체였다. 그 형체의 꼭대기에 있는 완강하고 음울한 얼굴은 조각된 가면과 같았다.

◆ 그는 키가 큰 신사였다. 하지만 어렸던 내 눈에는 풍채가 크며 엄격하고 고지식한 사람으로 보였다.

◆ 그는 나를 자기 앞에 똑바로 세우고는 나와 얼굴 높이를 맞췄다. 얼마나 큰 코와 입인가! 툭 튀어나와 도드라지는 치아는 어떻고!

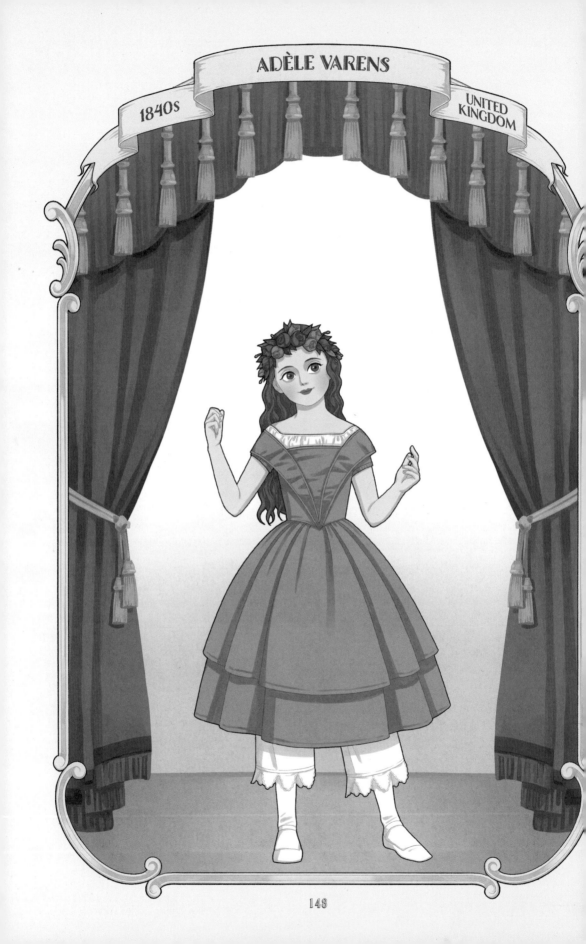

아델 바랭 묘사 구절

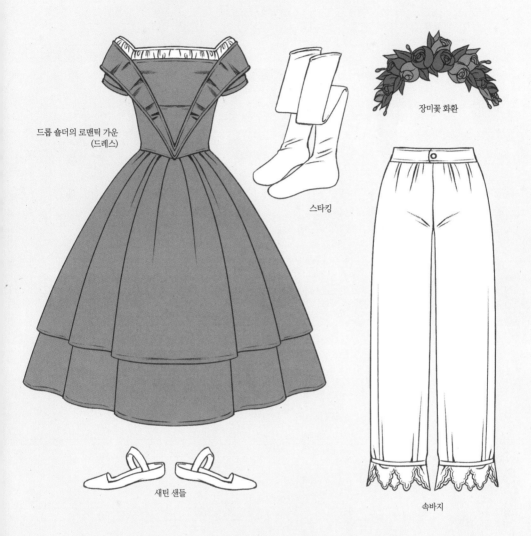

드롭 숄더의 로맨틱 가운
(드레스)

스타킹

장미꽃 화환

새틴 샌들

속바지

♦ 아델은 일고여덟 살 정도의 아이로 몸집이 작고 얼굴은 창백했다. 곱슬곱슬한 머리카락은 허리까지 늘어져 있
었다.

♦ 예상했던 대로 아델은 변신한 모습으로 돌아왔다. 전에 입었던 갈색 드레스(Frock) 대신 길이가 짧고 치마에는
주름이 가득 잡힌 장밋빛 새틴 드레스를 입었다. 장미꽃 화환이 아델의 이마를 감쌌고, 발에는 실크 스타킹과
조그만 흰색의 새틴 샌들을 신고 있었다.

♦ 아델은 커다란 갈색 눈(Hazel Eyes)으로 10분 동안 나를 살펴보더니 갑자기 유창하게 재잘거리기 시작했다.

♦ 아델은 의자에서 내려와 내 무릎에 앉았다. 얌전하게 자신의 작은 두 손을 포개고 곱슬머리를 뒤로 젖히고는
천장을 올려다보며 어떤 오페라 노래를 부르기 시작했다.

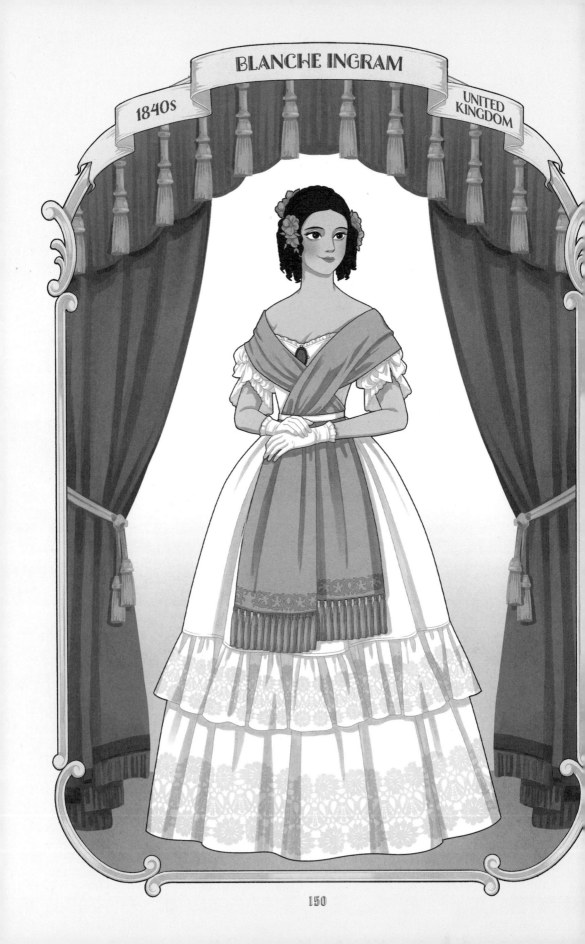

블랑슈 잉그램 묘사 구절

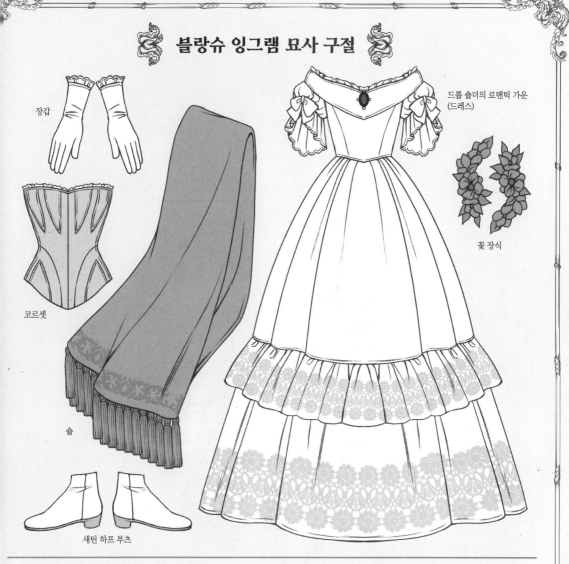

장갑

드롭 숄더의 로맨틱 가운
(드레스)

꽃 장식

코르셋

숄

새틴 하프 부츠

♦ "큰 키, 예쁜 가슴, 완만한 어깨 그리고 길고 우아한 목. 올리브색 피부는 까무잡잡하면서 깨끗하고 이목구비는 고귀해 보여요. 로체스터 씨처럼 크고 검은 눈은 보석처럼 빛났지요. 잘 어울리게 단장한 검은색 머리카락도 멋졌어요. 뒤쪽은 굵게 땋아 왕관처럼 둘렀고, 앞쪽에는 제가 본 것 중에 가장 윤기 나는 곱슬머리를 길게 늘어뜨렸어요. 블랑슈 양은 순백의 드레스를 입었어요. 호박색 스카프를 어깨와 가슴을 가로질러 걸치고 허리에 묶은 다음, 술이 달린 끝부분은 무릎 아래로 내렸죠. 머리에는 호박색 꽃을 꽂고 있었는데, 그녀의 흑옥 같은 곱슬머리와 좋은 대조를 이뤘어요." ※ 페어팩스 부인의 묘사

♦ 기품 있는 가슴, 곡선이 완만한 어깨, 우아한 목, 까만 눈을 가졌고 검은색 머리카락은 링릿(Ringlets, 굵은 컬을 세로로 만든 머리) 스타일을 하고 있었다. 얼굴은 자신의 어머니와 닮았다. 젊고 주름이 없었을 뿐. 좁은 이마와 이목구비, 거만함까지 닮았다. 하지만 그건 무뚝뚝한 거만함이 아니었다! 그녀는 끊임없이 웃고 있었다. 웃음은 빈정대는 듯했는데, 그건 습관적으로 웃음 짓는 오만한 입술도 마찬가지였다.

♦ "맞아요, 두 사람의 나이 차이가 상당하죠. 로체스터 씨는 거의 마흔이고, 잉그램 양은 고작 스물다섯이니까요."

♦ 블랑슈와 메리는 신장이 같았는데 둘 다 포플러(Poplars) 나무처럼 곧고 키가 컸다. 메리가 키에 비해 너무 날씬했다면, 블랑슈는 마치 디아나 여신처럼 보였다.

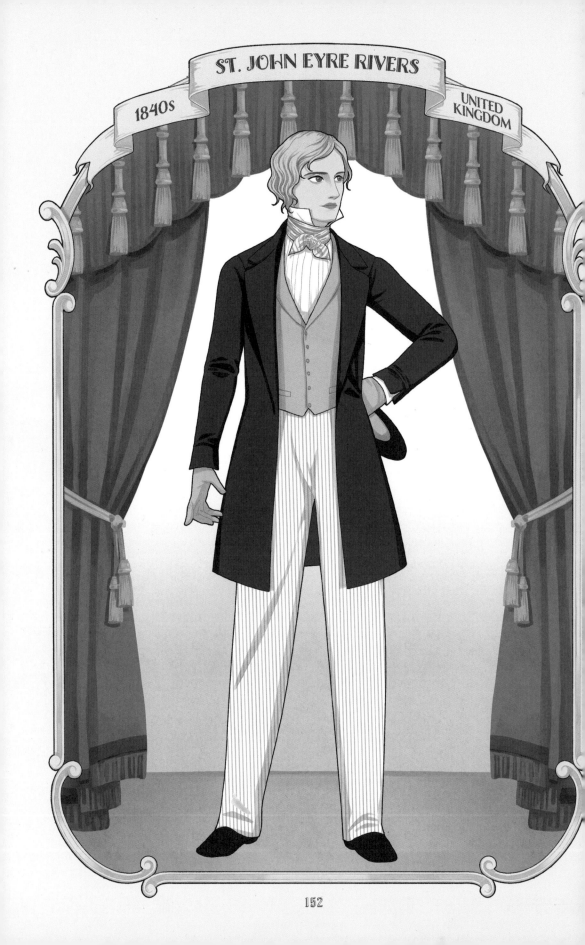

세인트 존 리버스 묘사 구절

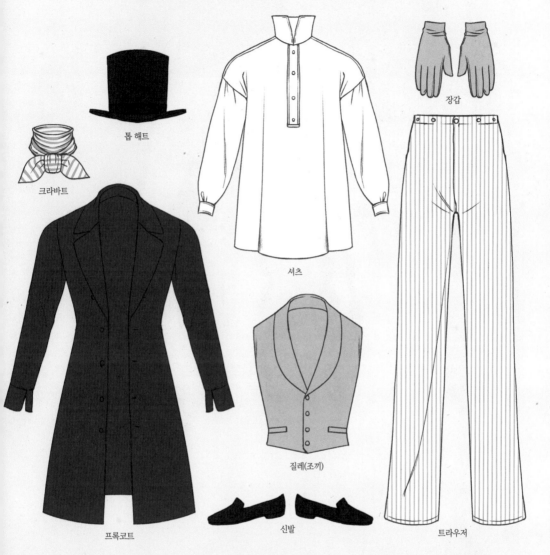

톱 해트

크라바트

셔츠

장갑

질레(조끼)

프록코트

신발

트라우저

♦ 벽에 걸린 어둑어둑한 그림 중 하나처럼 가만히 앉아 세인트 존 씨가 읽고 있는 책에 시선을 고정하고, 입을 조용히 다물고 있는 그를 살펴보는 일은 어렵지 않았다. 그는 젊고(아마도 스물여덟에서 서른 살 정도) 키가 컸으며 날씬했다. 그리스 조각 같은 윤곽을 가진 얼굴은 눈을 사로잡았고, 코는 상당히 곧고 고전적이었으며, 입과 턱은 아테네 사람의 것 같았다. 실제로 영국인의 얼굴이 그처럼 고대의 모델과 닮은 일은 잘 없다.

♦ 눈은 크고 파란색이었으며 갈색 속눈썹을 가지고 있었다. 대충 묶은 밝은 금발 머리가 상아처럼 색이 없는 그의 높은 이마에 줄을 긋고 있었다.

♦ "세인트 존 씨는 옷을 잘 입어요. 큰 키에 파란색 눈, 그리스인을 닮은 외모의 잘생긴 남자예요."

♦ "제인, 당신은 우아한 아폴론 신을 아주 명확하게 묘사하고 있소. 그는 당신의 상상 속에서 큰 키, 파란색 눈, 그리스인의 외모를 가지고 있군."

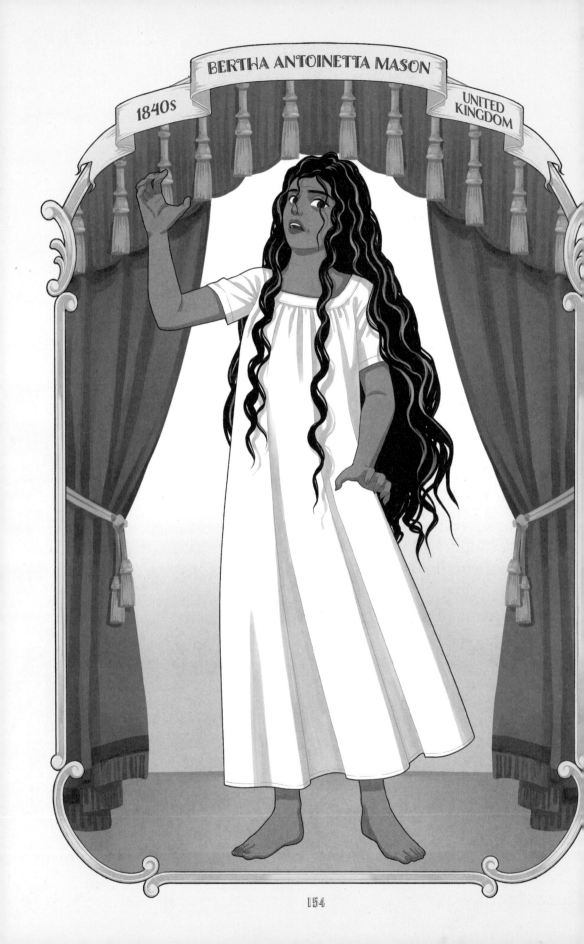

BERTHA ANTOINETTA MASON

1840s

UNITED KINGDOM

슈미즈

♦ 그것이 짐승인지 사람인지, 처음 봤을 땐 무엇인지 알 수 없었다. 그 무언가는 옷으로 덮여 있었고, 갈기처럼 거칠고 검은 회색빛이 도는 머리카락이 얼굴을 가리고 있었다.

♦ 키는 로체스터 씨와 거의 비슷할 정도로 컸고 뚱뚱했다. 로체스터 씨와의 몸싸움에서 남성적인 힘을 드러냈다. 운동신경이 있는 로체스터 씨를 그녀가 눌러버린 적이 한두 번이 아니었다.

♦ "손필드에 사는 '에드워드 페어팩스 로체스터'는 상인 조너스 메이슨과 크리올(서인도 제도 출생으로 유럽인과 흑인의 혼혈인)인 그의 아내 앙투아네타의 딸이자 내 여동생인 '버사 앙투아네타 메이슨'과 자메이카 스패니시 타운의 교회에서 결혼했음을 확인하고 증명합니다."

♦ "버사 메이슨은 미쳤어. 멍청이들과 미치광이들이 3대째 나오는 미친 가정에서 태어났어! 버사의 엄마도 미친 여자에 술주정뱅이였다고!"

♦ "아, 저는 그런 얼굴을 본 적이 없어요! 그건 변색되고 야만적인 얼굴이었어요. 붉은 눈동자를 굴리고, 얼굴은 검게 변해 부풀어 오른 무서운 모습을 잊을 수 없어요! 보라색 얼굴에 입술은 부풀고 거무튀튀했어요. 이마는 주름졌고요. 검은 눈썹은 충혈된 눈 위로 넓게 치켜 올랐어요. 그것이 무엇을 생각나게 했는지 말해드릴까요? 독일의 사악한 유령, 뱀파이어요."

♦ "나의 아버지는 메이슨 양의 아름다움이 스패니시 타운의 자랑이라고 말했소. 그건 거짓말이 아니었소. 나는 그녀가 블랑슈 잉그램과 같은 멋진 여자였다는 걸 알았소. 키가 크고 피부는 까무잡잡하고 위엄 있었지."

1840년대 여성 의복

1830년대에는 발목이 드러나는 길이의 스커트가 유행했다면, 1840년대 여성들은 발을 완전히 가리는 형태의 품이 큰 스커트를 착용했다. 상의는 1840년대 초까지는 여전히 부푼 소매를 착용했지만 점차 이전의 과한 소매에서 벗어나, 손목까지 딱 맞거나 살짝 여유로운 정도의 소매가 유행했다.

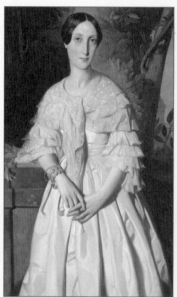

Théodore Chassériau │Comtesse de La Tour-Maubourg │1841

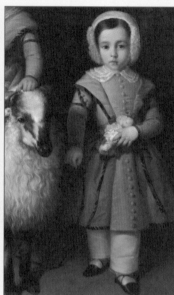

Antonio María Esquivel | Children playing with a ram | 1843

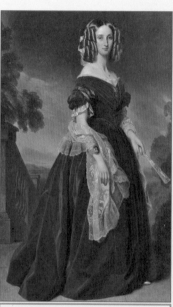

Franz Xaver Winterhalter | Louise d'Orléans, reine des Belges | 1844~1845

Franz Xaver Winterhalter | Portrait of Princess Clémentine of Orléans | 1846

Laure Colin-Noël | Le Follet, 1846, No. 1350 | c. 1846

William-Adolphe Bouguereau | Portrait of Marie-Célina Brieu | 1846

1840년대 남성 의복

1830년대와 동일하게 하의에 셔츠와 질레(조끼), 코트를 입었다. 바지는 발뒤꿈치와 발등이 완전히 덮을 정도로 폭이 넓고 길었다. 코트는 목덜미까지 높게 올라왔던 옷깃이 낮아졌고, 외투의 라펠(Lapel)도 1830년대보다 작아졌다.

Antonio María Esquivel | Self-portrait with his sons Carlos and Vicente | 1843

Anonymous | Men's Wear 1830-1849, Plate 075 | c. 1844

Anonymous | Men's Wear 1830-1849, Plate 083 | c. 1845

Friedrich von Amerling | Der Industrielle Maximilian Todesco | 1846

George Peter Alexander Healy | Daniel Webster | 1846

Antonio Maria Esquivel | Meeting of Poets in the Artist's Studio | 1846

1840년대 여성 헤어스타일

머리는 귀가 살짝만 보일 정도로 단정하게 빗어 넘기거나, 땋아서 자연스럽게 뒤로 넘겼다. 또는 볼 옆으로 컬을 넣은 머리카락을 늘어뜨리기도 했다. 리본 다발이나 베일(Veil), 꽃 등으로 머리 뒤를 장식하거나 모자를 착용했다. 보닛도 점점 얼굴과 조화롭게 어울리는 크기로 줄어들었다.

Ferdinand Georg Waldmüller | Junge Dame bei der Toilette | 1840

George P. A. Healy | Euphemia White Van Rensselaer | 1842

Thomas Sully | The Coleman Sisters | 1844

Jan Adam Kruseman | Dieuwke Fontein, Second Wife of Adriaan van der Hoop | 1844

François-Edouard Picot | Presumed portrait of Pauline Viardot | 1844

Franz Xaver Winterhalter | Portrait of Princess Francisca of Brazil | 1844

George Theodore Berthon | The Three Robinson Sisters | 1846

Jean Auguste Dominique Ingres | Portrait of Comtesse d'Haussonville | 1845

Franz Xaver Winterhalter | Portrait of Augusta Wichrow | 1848

1840년대 남성 헤어스타일

1830년대와 마찬가지로 1840년대에도 2대8 가르마를 타고 머리카락 끝에 컬을 넣는 스타일이 유행했다. 구레나룻을 턱까지 기르거나 콧수염을 기르기도 했다. 머리카락을 길러서 귀를 살짝 덮기도 했다.

Ferdinand Georg Waldmüller | Herr in schwarzem Rock mit weißer Weste | 1841

George Peter Alexander Healy | William C. Preston | 1842

Anonymous | Men's Wear 1830~1849, Plate 077 | 1844

Théodore Chassériau | Portrait of Félix Ravaisson | 1846

Johann Peter Krafft | Kopf eines jungen Mannes | 1842

Ford Madox Brown | Self-portrait | c. 1844

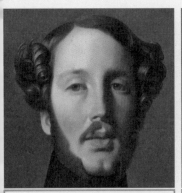

Jean Auguste Dominique Ingres | Portrait Of Ferdinand-Philippe-Louis-Charles-Henri Of Bourbon Orleans, Duke Of Orleans | 1844

Jean-François Millet | Portrait of a Man | c. 1845

Franz Eybl | Moritz Graf Fries d. J. | 1845

1840년대 여성 신발·액세서리

부드러운 실크나 새틴으로 만든, 발등이 낮고 굽 없는 신발을 신었다.

새틴으로 만든 손목 길이의 흰 장갑을 끼거나, 보석 또는 그림으로 장식된 팔찌(Bracelet)를 착용했다. 종종 그림이 새겨진 접이식 부채를 들었고, 외출 시 숄을 자주 걸쳤다.

Thomas Sully | Mother and Son | 1840

Thomas Sully | Mrs. Reverdy Johnson | 1840

Franz Xaver Winterhalter | Portrait of Princess Clémentine of Orléans | 1846

Franz Xaver Winterhalter | Louise d'Orléans, reine des Belges | 1844~1845

Federico de Madrazo y Kuntz | Isabel II de España | 1849

Samuel Bell Waugh | Miss Jane Mercer | 1840

Franz Xaver Winterhalter | Portrait of Leonilla, Princess of Sayn-Wittgenstein-Sayn | 1843

Jan Adam Kruseman | Dieuwke Fontein, Second Wife of Adriaan van der Hoop | 1844

Franz Eybl | Dame im Lehnstuhl | 1846

1840년대 남성 신발·액세서리

1830년대와 비슷한 디자인의 굽이 낮고 앞코가 사각으로 각지며 발 모양이 도드라지게 딱 맞는 검은색 가죽 구두를 착용했다.

목에 두르는 스톡이나 크라바트는 줄무늬, 체크무늬 등으로 패턴이 다양해졌다. 가죽으로 만든 장갑을 착용하기도 했다.

Anonymous | Men's Wear 1830 ~1849. Plate 077 | 1844

Antonio María Esquivel | Meeting of Poets in the Artist's Studio | 1846

Charles Edouard Boutibonne | Portrait of the French King Louis-Philippe D'Orléans | 1847

Franz Eybl | Herr mit Zylinder und Handschuh | 1843

George Peter Alexander Healy | William C. Preston | 1842

Friedrich von Amerling | Der Industrielle Johann Nepomuk Reithoffer | 1844

Franz Eybl | Carl Gross | 1845

Franz Eybl | Moritz Graf Fries d. J. | 1845

Giuseppe Tominz | Pietro Stanislao Parisi with family | 1849

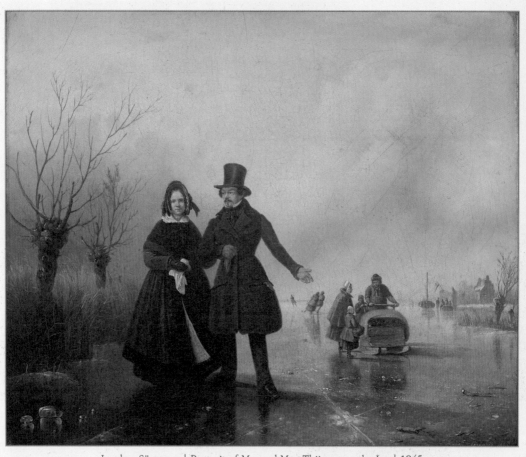

Jacobus Sörensen | Portrait of Mr. and Mrs. Thijssen on the Ice | 1845

마담 보바리
Madame Bovary

귀스타브 플로베르
Gustave Flaubert

『마담 보바리』
원작에 대해서

『마담 보바리』

Madame Bovary: Moeurs de province

지은이 ㅣ 귀스타브 플로베르

출판 연도 ㅣ 1857년

지역 ㅣ 프랑스

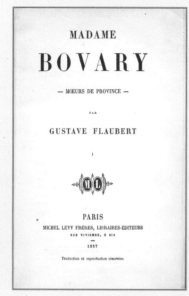
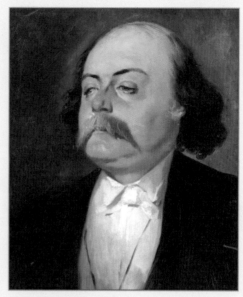

『마담 보바리』(1857년) 초판 속표지와 귀스타브 플로베르

『마담 보바리』는 귀스타브 플로베르가 미셸 레비 프레흐(Michel Lévy Frères) 출판사를 통해 1857년에 출간한 소설이다. 소설책으로 출간하기 전에 프랑스 문학잡지인 『르뷔 드 파리(Revue de Paris)』에서 약 두 달간 연재되었는데, 소설의 외설스러운 묘사로 인해 귀스타브 플로베르는 재판에 서게 된다. 이 재판은 오히려 그에게 명성을 안겨주었고 무죄 판결을 받은 후 1857년에 출간된 소설은 베스트셀러가 된다.

『마담 보바리』는 이상에 심취하여 시골 생활의 지루함과 공허함에서 벗어나고 싶어 하는 주인공, 엠마 보바리의 이야기에 초점을 맞춘다. 수녀원에서 교육받은 보바리는 인텔리 의사 샤를 보바리와 결혼하지만, 엇나간 욕망으로 두 차례 불륜을 저지르고 분수에 넘치는 삶으로 빚에 허덕이다 결국 자신과 자기 가족을 모두 망치게 된다.

이 소설은 대표적인 사실주의(Realism) 작품이라고 할 수 있다. 귀스타브 플로베르는 1821년 프랑스 루앙(Rouen)에서 태어났는데 루앙은 『마담 보바리』 배경 중 한 곳으로 등장한다. 또 귀스타브 플로베르는 실제로 있었던 '델피느 드라마르(Delphine Delamare) 자살 사건'을 5년간 취재하고 자료 조사와 집필을 거쳐 『마담 보바리』를 완성했다. 그는 완벽주의적인 성향으로 추상적인 문장과 부정확한 표현을 지양했으며, 항상 올바른 단어(Le mot juste)를 사용하는 것을 원칙으로 삼았다. 소설 연재 마지막에는 '보바리 부인은 나다.'라는 문장을 남겼는데, '엠마 보바리'라는 캐릭터에 자신을 투영했음을 알 수 있다.

『마담 보바리』 주요 인물 소개

엠마 보바리(Emma Bovary)

결혼 전 이름은 엠마 루오였다. 재능 있고 매력적인 여성이지만 망상과 현실의 괴리에 괴로워하다가 결국 부정한 방법으로 욕망을 해소한다.

샤를 보바리(Charles Bovary)

엠마의 남편이자 이류 의사로 지루하고 재미없는 성격을 가졌다. 끝까지 엠마를 사랑하지만 돌아오는 건 막대한 빚과 불행한 결말뿐이다.

오메(Monseur Homais)

마을의 약사이자 보바리 부부의 이웃으로 수다스러운 속물이다. 현실적인 성격으로 성공을 위해서라면 뭐든지 하는 인물이다.

레옹 뒤피(Léon Dupuis)

엠마의 두 번째 불륜 상대로 어리고 매력적인 외모를 가지고 있다. 엠마를 사랑하지만 그녀의 집착에 싫증을 느껴 떠난다.

로돌프 블랑제 드 라 위세트(Rodolphe Boulanger De La Huchette)

엠마의 첫 번째 불륜 상대. 34세인 그는 부유한 농장주이며, 머리가 좋고 여자 경험도 많은 호색한이다. 세 치 혀로 엠마를 흔들고는 그녀를 버리고 도망친다.

뢰르(Lheureux)

늙은 장사꾼, 방물장수, 은행 경영가 등 소문은 무성하지만 아무도 그의 과거를 모르는 미스터리한 남자. 엠마에게 어음을 유도하여 결국 빚으로 파멸하게 만든다.

「마담 보바리」 줄거리

어린 샤를 보바리는 학교에 적응하지 못했고 친구들에게 늘 무시와 조롱을 받았다. 의사가 되기 위해 고군분투한 샤를은 결국 이류 의사가 되어 공중 보건국에 들어간다. 아들이 미덥지 않았던 샤를의 어머니는 샤를을 스무 살 가까이 차이가 나는 부유한 미망인인 엘로이즈 두부크와 결혼시킨다.

샤를이 지역 농장주의 부러진 다리를 치료하기 위해 농장을 방문했을 때 그곳에서 농장주의 딸인 엠마 루오를 만난다. 엠마는 수녀원에서 우수한 교육을 받은 아름답고 단아한 여성으로 대중소설에 담긴 사치와 로맨스에 대한 강한 갈망을 가지고 있었다. 그런 엠마에게 빠진 샤를은 필요 이상으로 자주 그 농장에 방문한다.

그러던 중 샤를의 부인인 엘로이즈가 갑작스레 사망하게 되었고 샤를의 적극적인 구애로 둘은 제법 성대한 결혼식을 올린다. 그 후 샤를이 개업하는 토스테스에 집을 마련하지만 샤를과의 결혼은 엠마의 기대에 부응하지 못한다. 엠마는 궁핍과 야망에 대한 해결책으로 사랑과 결혼을 꿈꿔왔기 때문이다. 부유한 귀족의 집에서 열린 사치스러운 무도회에 참석한 후, 엠마는 끊임없이 더 화려한 삶을 꿈꾸기 시작한다. 결국 지루함과 우울함이 그녀를 병들게 만든다. 당시 임신했던 엠마의 건강을 회복하기 위해 샤를은 다른 마을로 이사하기로 결심한다.

새로운 마을 욘빌에서 보바리 부부는 마을의 약사인 오메를 만난다. 샤를은 그를 좋은 친구라고 생각하며 엠마와 함께 자주 교류하지만 오메는 호사가이자 거만하고 무례한 사람이었다. 욘빌에서 엠마는 딸 베르테를 낳았으나 모성애를 느끼지 못했고 지루한 현실에 절망한다. 그러던 중 그녀처럼 시골 생활에 싫증을 느끼고 낭만적인 소설을 통한 현실 도피를 즐기는 법률 사무원 레옹 뒤피를 만난다. 엠마는 레옹에게 사랑을 느끼지만 자신의 감정에 죄책감을 느끼고 샤를을 내조하는 아내 역할에 전념하기로 한다. 레옹은 엠마를 포기하고 법학을 공부하기 위해 파리로 떠난다.

한 농업 박람회에서 엠마는 그녀의 아름다움에 이끌린 로돌프 블랑제라는 부유한 난봉꾼을 만난다. 로돌프는 엠마를 유혹하기 위해 수단 방법을 가리지 않았고 둘은 이내 열정적인 사랑에 빠진다. 이를 알게 된 주변 사람들이 엠마에 대해 험담하지만 샤를은 아내에 대한 믿음과 특유의 둔한 성격으로 의심조차 하지 못한다. 샤를은 오메의 꼬임에 내반족을 가진 남자에게 실험적인 수술을 시도했으나 실패하고, 의사로서의 명성과 신뢰에 심각한 타격을 받는다. 남편의 무능함에 화가 난 엠마는 로돌프의 선물을 사기 위해 돈을 빌리는 등 불륜에 더욱 매진한다. 엠마와 로돌프는 함께 도망치기로 약속하지만, 어느새 엠마에 질려버린 로돌프는 출발 전날 편지 한 장만 남기고 관계를 끝낸다. 충격으로 엠마는 큰 병을 얻고 회복을 위해 요양을 한다.

엠마가 회복하는 동안 샤를은 엠마가 만든 빚과 의료사고 보상비로 인해 금전적인 어려움을 겪지만, 그런데도 엠마의 회복을 위해 루앙에 있는 오페라에 그녀를 데려간다. 엠마는 그곳에서 레옹을 다시 만난다. 이 만남은 엠마와 레옹의 마음에 불꽃을 일으키고 엠마는 두 번째 불륜을 시작한다. 엠마는 고금리로 돈을 빌려주는 대금업자 뢰르에게서 레옹을 만나러 루앙으로 가기 위한 비용을 빌린다. 엠마는 레옹과의 외도를 지인들에게 여러 번 들킨다. 둘의 연애는 처음에는 황홀했지만 레옹은 이내 엠마의 집착에 싫증을 느끼고 차가워진다. 하지만 그녀를 쉽게 끊을 수는 없었다.

한편 엠마의 빚은 매일 쌓여갔고, 결국 뢰르는 엠마의 재산을 압류하라는 명령을 내린다. 샤를이 그 사실을 알게 될까 봐 두려웠던 엠마는 레옹과 마을의 모든 사업가에게 호소하며 돈을 빌려보지만 쉽지 않았다. 결국 그녀는 부자인 로돌프에게 매춘까지 시도하지만 거절당하고, 절망에 빠진 엠마는 비소를 먹고 고통 속에서 죽는다.

엠마가 죽은 뒤 샤를은 한동안 헌신적이고 아름다웠던 아내에 대한 그리움에 빠져 지낸다. 하지만 로돌프, 레옹과의 연애편지를 발견하고 엠마의 추악한 진실을 알게 된다. 샤를은 정원에서 쓸쓸히 죽음을 맞이하고, 그들의 딸 베르테는 이모에게 가지만 이모는 베르테를 면직 공장에 보내버린다.

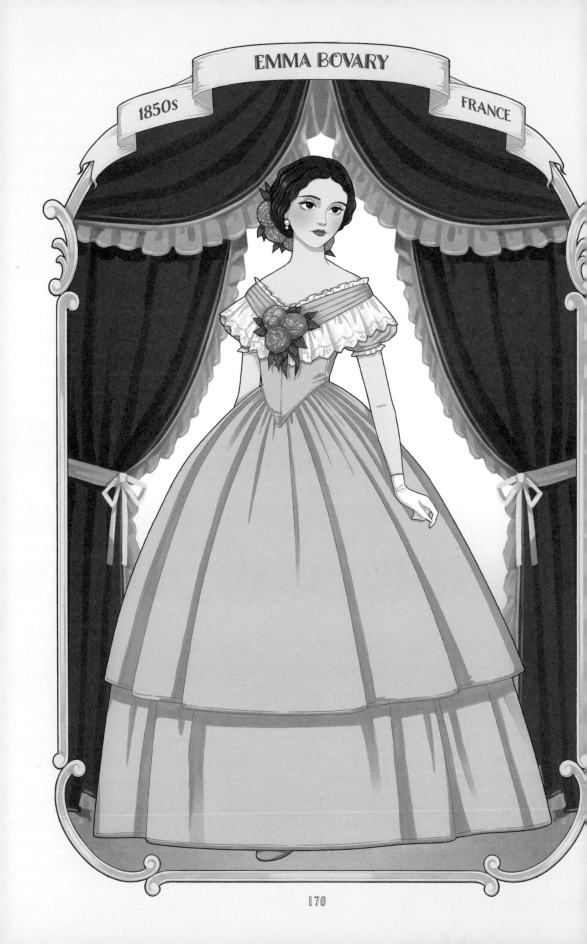

엠마 보바리 묘사 구절

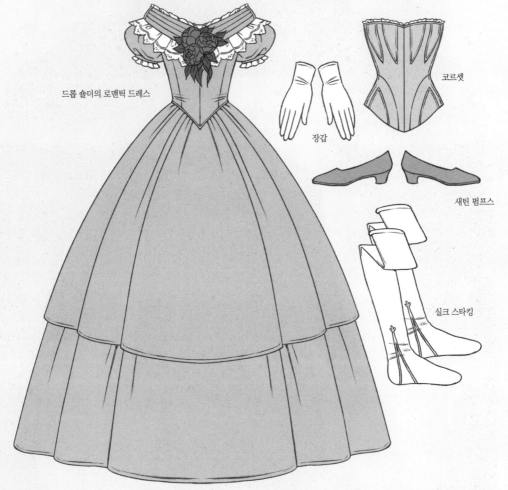

드롭 숄더의 로맨틱 드레스

장갑

코르셋

새틴 펌프스

실크 스타킹

♦ 엠마의 눈은 어느 때보다도 까맣게 보였다. 귀 뒤쪽으로 물결치는 머리카락은 푸른 빛으로 빛났다. 그녀의 시 뇽(Chignon, 머리카락을 뒤로 모아 틀어 올린 머리 모양)에 꽂은 장미는 나뭇잎 끝에 달린 인조 이슬방울과 함께 흔 들렸다. 엠마는 녹색이 섞인 세 송이의 장미 방울술(Pompon) 꽃다발로 장식한 옅은 색 사프란 가운(Pale Saffron Gown)을 입었다.

♦ 엠마의 눈꺼풀은 살짝 풀린 눈빛이 더욱 애틋해 보이도록 특별히 만들어진 듯했고, 그녀의 고운 콧구멍은 강한 숨으로 벌어졌다. 엠마가 도톰한 입술의 꼬리를 들어 올리자 입술 아래로 그늘이 졌다.

♦ 샤를은 엠마의 하얀 손톱에 놀랐다. 그 아몬드 모양의 손톱은 빛나고 섬세했으며, 디에프(Dieppe)에서 제작된 상아보다 더 윤이 났다. 하지만 손은 그렇게 아름답지 않았다. 손가락 마디는 조금 투박했고 너무 길었으며 윤 곽이 부드럽지 않았다. 그녀의 진정한 아름다움은 눈에 있었다. 속눈썹 때문에 까맣게 보이는 갈색 눈으로 상 대에게 솔직하고 대담한 시선을 보냈다.

♦ 로돌프는 혼잣말을 했다. "저 의사 부인, 정말로 아름답군. 고른 치아와 검은 눈, 앙증맞은 발 그리고 파리지앵 같은 몸매. 도대체 어디서 왔을까?"

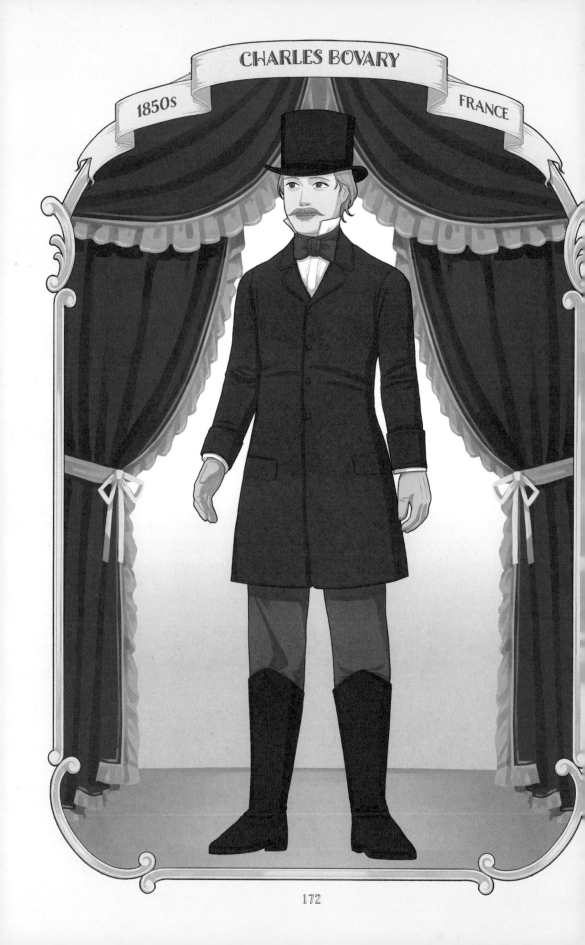

샤를 보바리 묘사 구절

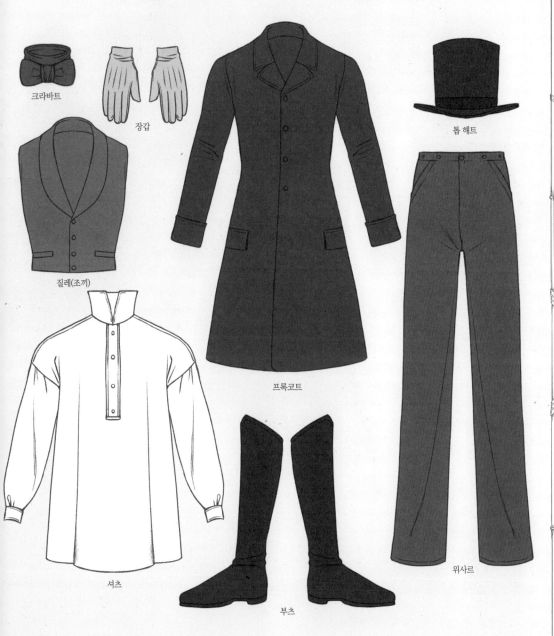

크라바트

장갑

톱 해트

질레(조끼)

프록코트

셔츠

부츠

위사르

♦ 엠마가 돌아선 곳에 샤를이 있었다. 모자를 눈썹까지 내려 쓰고, 떨리는 입술은 바보 같은 그의 얼굴을 도드라지게 했다. 태평한 뒷모습은 보기만 해도 짜증이 났고 코트는 고루하게 느껴졌다.

♦ 샤를이 늘 신고 다니는 부츠에는 발등에서 발목 쪽으로 비스듬히 이어지는 긴 주름 두 개가 있었다. 부츠 위쪽은 나무로 된 발을 감싼 것처럼 일직선으로 이어졌다. 그는 "시골에서 신기에는 충분히 좋은 부츠지."라고 말하곤 했다.

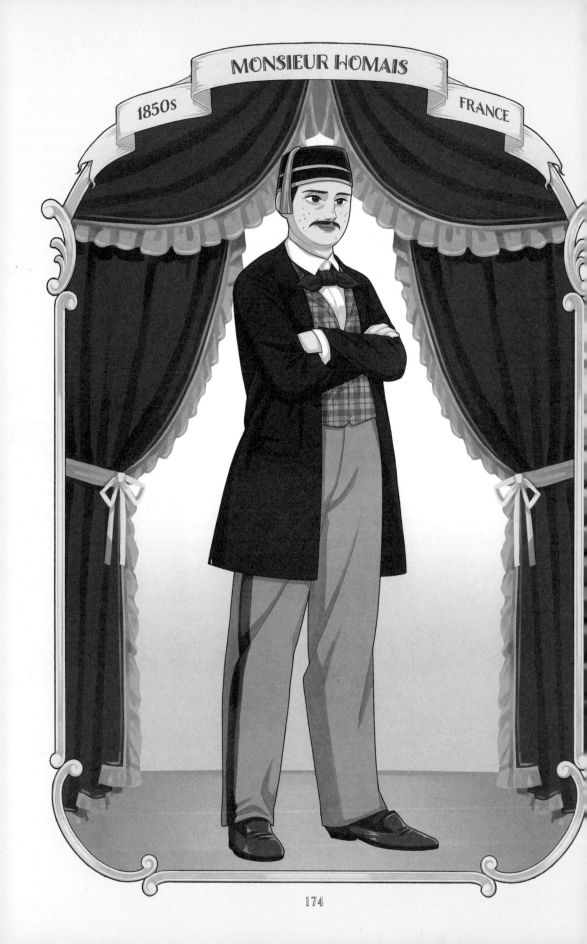

오메 묘사 구절

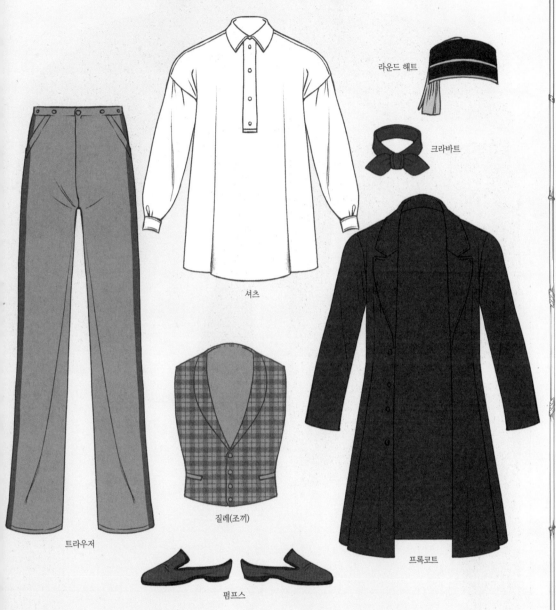

라운드 해트

크라바트

셔츠

질레(조끼)

트라우저

프록코트

펌프스

♦ 초록색 가죽 펌프스(Pumps)를 신고 금색 테슬 장식이 달린 벨벳 모자를 쓴, 얼굴에는 천연두 반흔이 조금 남아 있는 남자가 벽난로에서 등을 녹이고 있었다. 그는 오로지 자기만족에 빠진 표정, 마치 머리 위에 매달린 고리버들 새장 속의 오색 방울새처럼 태평한 삶을 살고 있는 듯한 표정을 짓고 있었다. 그가 바로 약사였다.

♦ 오메는 감기에 걸리지 않도록 챙이 없는 모자(Skull-Cap)를 그대로 쓰고 있겠다며 양해를 구했다.

♦ 저녁 식사 중에 오메가 왔다. 챙이 없는 모자를 손에 들고는 아무도 방해하지 않도록 발끝으로 들어오면서 언제나 "안녕하세요, 여러분!" 하고 인사했다.

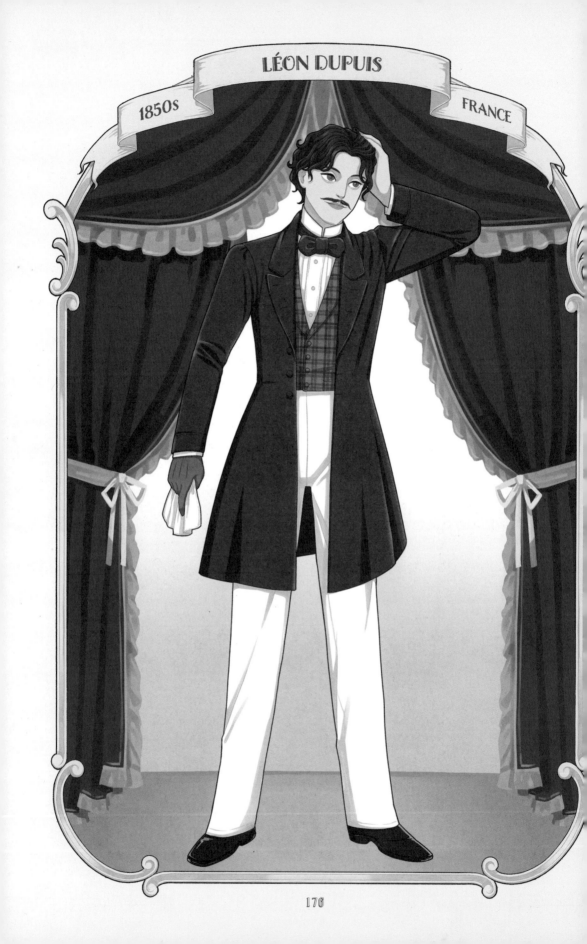

레옹 뒤퓌 묘사 구절

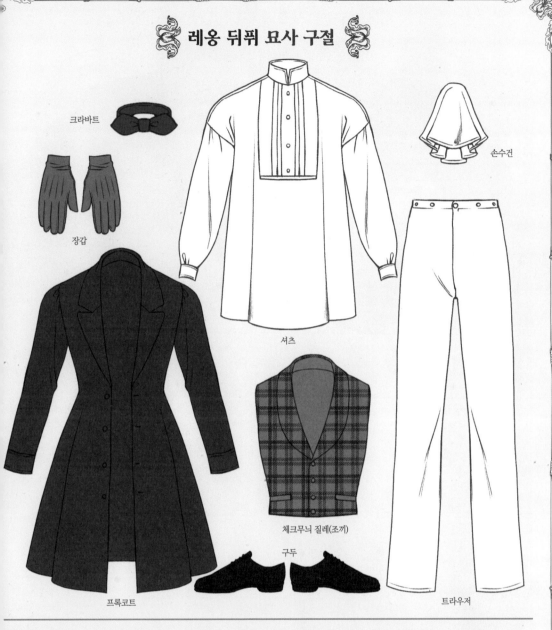

크라바트

장갑

셔츠

손수건

프록코트

체크무늬 질레(조끼)

구두

트라우저

♦ 레옹은 창문을 열고 발코니에서 흥얼거리며 구두에 광택제를 발라 윤을 냈다. 흰 바지에 고급 양말, 녹색 코트를 입고서 손수건에 자신이 가진 향수를 모두 뿌렸다. 그리고 머리카락에 컬을 넣었다가 다시 풀었다가 하며 더 자연스럽고 우아한 느낌을 주었다.

♦ 곧고 잘 정돈된 그의 갈색 머리카락이 프록코트의 칼라 위로 드리워졌다. 엠마는 그의 손톱이 온빌 사람 중에서 가장 길다는 것을 알아챘다. 손톱 손질은 서기의 중요한 일 가운데 하나였는데 말이다.

♦ 창백해질 정도로 강한 추위는 레옹의 얼굴에 더 부드러운 나른함을 더해주는 것 같았다. 그의 크라바트와 목 사이에 있는 셔츠 칼라가 살짝 느슨해지면서 살결을 드러냈다. 그의 귓불에는 머리카락 한 가닥이 내려와 있고, 구름을 향해 치켜든 크고 파란 눈은 엠마에게는 하늘이 비치는 산속 호수보다 더 맑고 아름다워 보였다.

♦ "즐거우세요?" 레옹은 콧수염 끝이 엠마의 뺨을 스칠 정도로 그녀에게 몸을 바짝 숙이며 말했다.

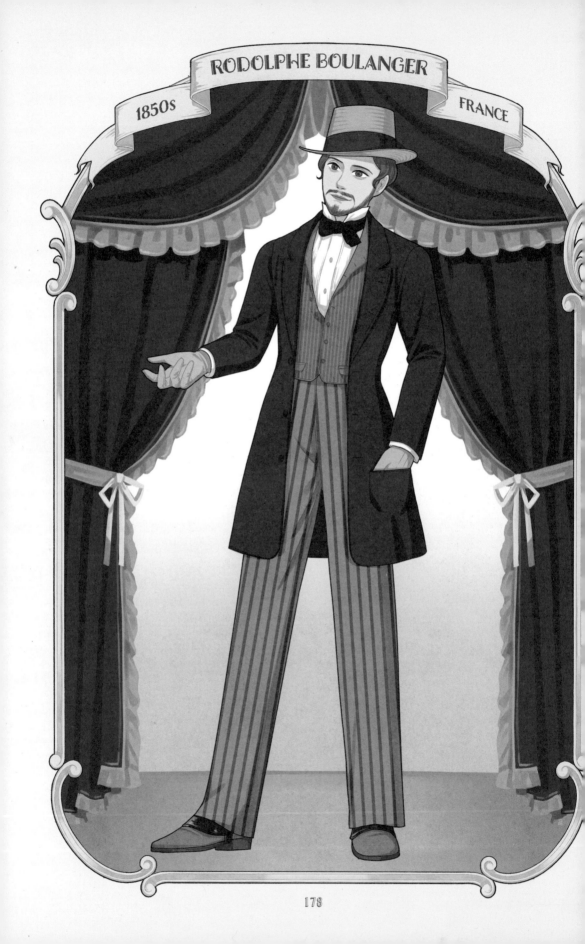

RODOLPHE BOULANGER

1850s

FRANCE

로돌프 블랑제 묘사 구절

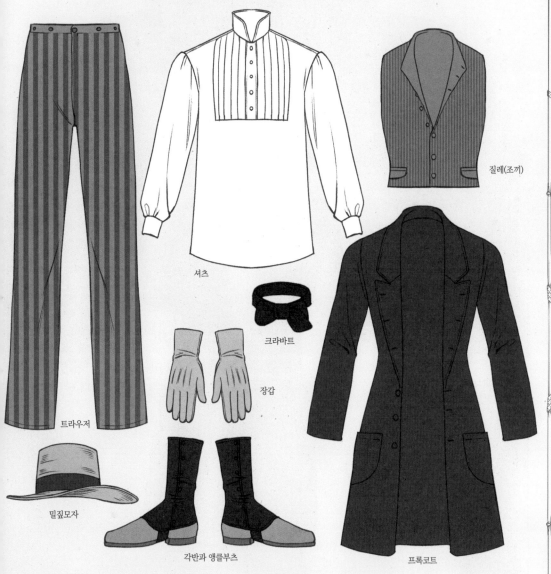

질레(조끼)

셔츠

크라바트

장갑

트라우저

밀짚모자

각반과 앵클부츠

프록코트

◆ 로돌프의 옷차림에는 평범함과 우아함이란, 어울리지 않는 두 요소가 공존했다. 주름 잡힌 소매가 달린 캠브릭 셔츠(Cambric Shirt)는 회색 줄무늬 조끼가 열린 앞면에서 바람에 의해 부풀려졌다. 넓은 줄무늬가 있는 바지 아래로는 에나멜가죽(Patent Leather) 각반(Gaiters)이 달린 앵클부츠(Ankle Nankeen Boots)가 드러났다. 에나멜가죽은 어찌나 윤이 나는지 잔디를 비출 정도였다. 그는 한 손을 재킷 주머니에 넣고 한쪽에는 밀짚모자를 옆에 낀 채, 부츠로 말똥을 짓밟았다.

◆ 로돌프 블랑제 씨는 서른네 살로 잔혹한 기질과 지적인 통찰력을 가졌다. 여자 경험이 많아선지 여자에 대해 잘 알았다.

◆ "우리 어디로 가는 거죠?" 그녀의 물음에 로돌프는 대답하지 않고 콧수염을 씹으며 주위를 둘러보았다.

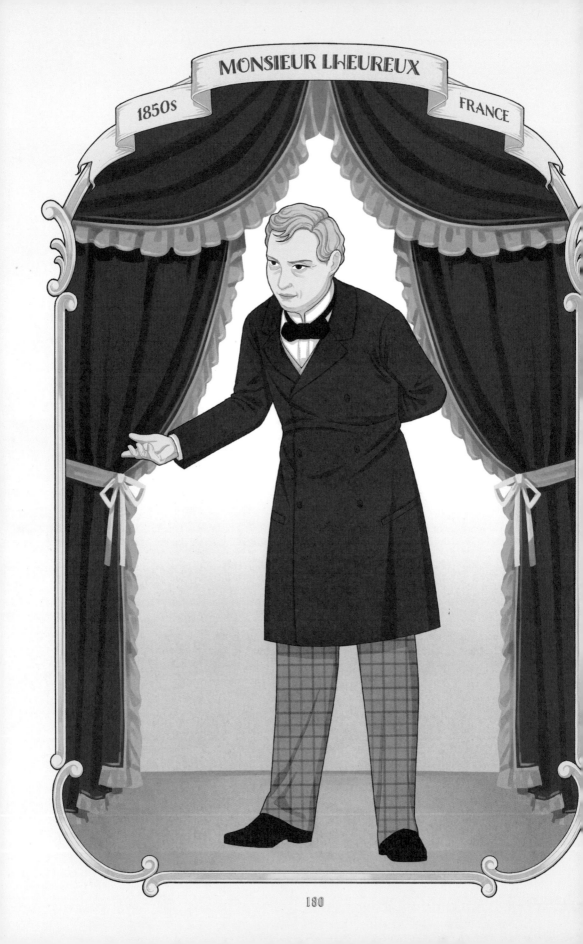

MONSIEUR LHEUREUX

1850s

FRANCE

뢰르 묘사 구절

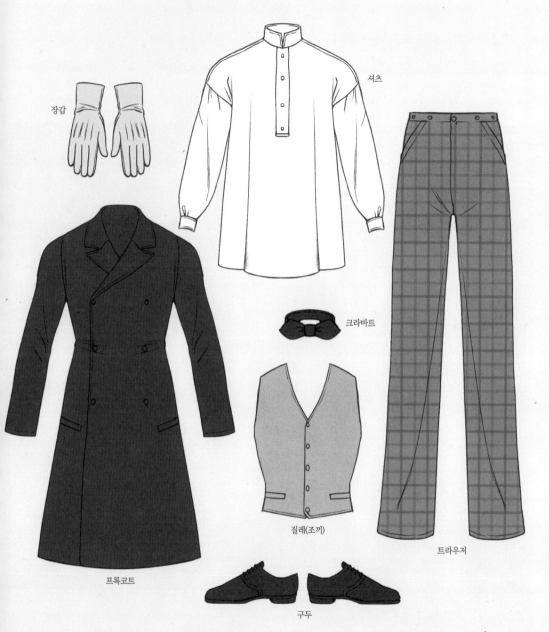

장갑

셔츠

크라바트

질레(조끼)

트라우저

프록코트

구두

♦ 다음 날 해 질 녘, 엠마에게 포목상인 뢰르가 방문했다. 그는 능력 있는 장사꾼이었다. 원래 가스코뉴(프랑스 남서부 지방)에서 태어났지만 노르망디(프랑스 북서부 지방)에서 자라온 그는 남부 지역의 유창한 말솜씨와 노르망디 지방의 교활함을 모두 가지고 있었다.

♦ 그는 뚱뚱하고 축 늘어진 몸을 가졌으며, 수염 없는 얼굴은 감초 달인 물로 물들인 것만 같았다. 흰 머리카락은 작고 검은 눈의 예리한 광채를 더욱 선명하게 만들었다.

1850년대 여성 의복

1840년대에는 손목까지 딱 맞던 소매가 1850년대에 들어 넓어지고 짧아졌으며, 드레스 안에 '앙가장트'라는 소맷부리 장식을 껴 부피를 보완하기도 했다. 일상적인 생활에서는 팔을 덮는 드레스를 입었으나 무도회 등 저녁 모임에서는 팔을 드러냈다. 스커트를 부풀게 하는 버팀대인 크리놀린(Crinoline)이 가장 확장되는 시기인 1860년대에 가까워지면서 점차 넓어지는 치마폭을 볼 수 있다. 어깨에는 레이스 숄(Lace Shawl)이나 문양이 들어간 면 재질의 숄을 둘렀다.

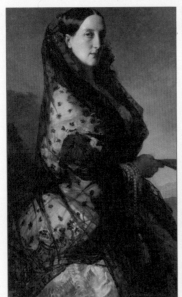

Franz Xaver Winterhalter | Portrait of Grand Duchess Maria Nikolayevna | 1857

Anonymous | Le Journal des Dames et des Demoiselles, 1857, No.493, Edition Belge Modes | 1857

William Powell Frith | Bedtime (Evening Prayers) | 1858

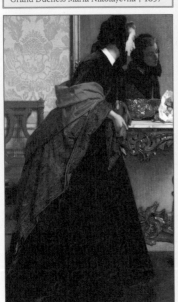

Alfred Stevens | Le bouquet | 1857

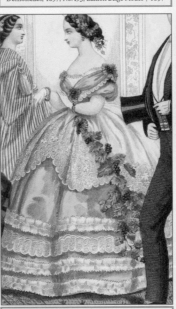

Anonymous | Women 1857~1859, Plate 079 | 1858

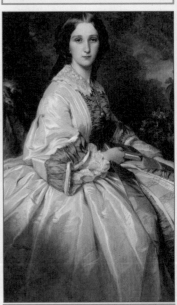

Franz Xaver Winterhalter | Countess Alexander Nikolaevitch Lamsdorff | 1859

1850년대 남성 의복

트라우저(바지)는 발뒤꿈치와 발등이 완전히 덮을 정도로 폭이 넓고 길었지만 땅에 끌리지는 않았다. 코트는 1840년대보다 품이 넉넉해지고 허리선 솔기도 사라졌다. 1840년대와 비슷한 구성인 하의에 셔츠, 상체에 딱 맞는 질레(조끼)를 입고 코트를 착용했다.

François Joseph Navez | Self Portrait | 1854

Francis William Edmonds | Taking the Census | 1854

William Powell Frith | The Lovers | 1855

Sir Francis Grant | Portrait of John Naylor | 1857

Fashion plate gentleman's magazine | Men's Wear 1850~1859, Plate 097 | 1857

Fashion plate gentleman's magazine2 | Men's Wear 1850~1859, Plate 100 | 1858

1850년대 여성 헤어스타일

머리 중앙에 가르마를 타서 빗어 넘긴 후 머리카락을 목 위로 말아 올리는 시뇽 스타일이 유행했다. 혹은 머리카락을 목뒤로 모으고 꽃, 리본 다발, 레이스로 만든 모자, 머리망 등으로 장식했다.

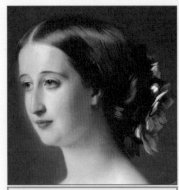

Franz Xaver Winterhalter | Empress Eugénie | 1854

Friedrich von Amerling | Hermine Amerling | 1855

Wilhelm Marstrand | Portrait of Mrs. Vilhelmine Heise, born Hage | 1856

Augusto Tominz | Caroline von Stalitz, geb. Petke | 1856

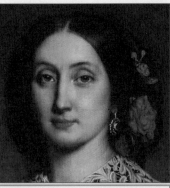

Jean-François Portaels | Mme Féréole Fourcault née Emma Manilius | 1856

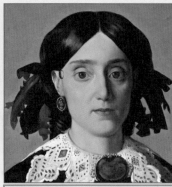

Silvestro Lega | Portrait of Elisa Fabbroni | 1856

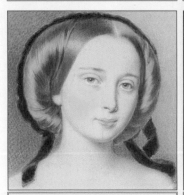

Aloizy Reichan | Portret młodej damy | 1857

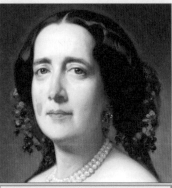

Federico de Madrazo y Kuntz | Gertrudis Goméz de Avellaneda | 1857

Uno Troili | Charlotta av Ugglas | 1857

1850년대 남성 헤어스타일

1840년대보다 머리카락이 짧아졌다. 가르마를 타서 깔끔하게 빗어 넘기거나 짧게 잘랐다. 구레나룻을 턱까지 기르거나 콧수염을 기르기도 했다.

Franz Russ The Elder | Franz Joseph I | c. 1855

Edgar Degas | Portrait of Paul Valpinçon | c. 1855

Federico Madrazo | Jaime Girona y Agrafel | 1856

Auguste Alexis Canzi | Portrait of László Thenke | 1857

Frederick Richard Say | Ernst Leopold, 4th Prince of Leiningen and Prince Victor of Hohenlohe-Langenburg | 1857

Frederick Richard Say | Ernst Leopold, 4th Prince of Leiningen and Prince Victor of Hohenlohe-Langenburg | 1857

Camille Pissarro | Self-Portrait | 1857~1858

Ange Tissier | Portrait du comte Alfred de Liesville | 1857

Per Södermark | Porträtt av grosshandlaren Carl Leonard Severus Nordström | 1857

1850년대 여성 신발·액세서리

리본 장식이 달리고 발등이 뚫린 굽 낮은 신발을 신거나, 발 모양이 도드라지게 딱 맞고 끈으로 묶는 굽 없는 신발을 착용했다.

장갑은 예의로 생각해서 외출 시 반드시 지참했다. 1850년대 후반에 들어서면서 드레스 소매에 덧대는 앙가장트를 착용했는데 앙가장트의 커프스 부근은 리본이나 레이스로 장식했다. 어깨에 얇게 비치는 레이스 숄을 걸친 뒤 몸 전체에 감싸듯 두르기도 했다. 무도회 드레스는 가슴에 보석이나 코르사주(Corsage)를 달아 화사해 보였다.

Gustave Courbet | Madame Auguste Cuoq | c. 1852~1857

Franz Russ The Elde | Bildnis zweier Schwestern im Garten | 1854

Jean-François Portaels | Mme Féréole Fourcault née Emma Manilius | 1856

Friedrich von Amerling | Portrait of Frau Oelzelt von Newien | 1857

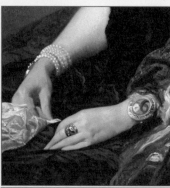
Federico de Madrazo y Kuntz | Gertrudis Goméz de Avellaneda | 1857

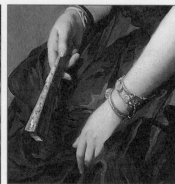
Franz Xaver Winterhalter | Portrait of Princess Elizaveta Alexandrovna Baryatinskaya | 1859

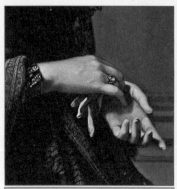
Federico de Madrazo y Kuntz | Saturnina Canaleta de Girona | 1856

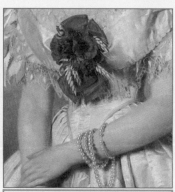
Richard Lauchert | Sophie, Grand Duchess of Saxe-Weimar-Eisenach | 1855

Josef Kriehuber | Bildnis einer blonden Frau in blauem Kleid und schwarzen Spitzenschleier | 1856

1850년대 남성 신발·액세서리

주로 실용적이고 간편한 신발을 착용했다. 신발의 앞코와 바닥은 가죽으로 덧대고 위는 천으로 감싸 버튼(Button)으로 잠그는 방식의 구두나 리본이 달린 드레싱 슈즈를 신었다. 발목부터 무릎 아래까지 돌려 감거나 싸는 띠인 각반으로 신발을 보호했다. 앞코는 여전히 각진 모양이었다.

19세기 남성 모자를 지배하던 신사 모자는 1850년대 후반부터 1860년대 초반까지 크라운이 더욱 높아졌다. 외출 시 가죽 장갑과 손수건, 지팡이를 항상 지니고 다녔다.

William Powell Frith | The Lovers | 1855

July 1857 le lion | Men's Wear 1850 ~1859, Plate 096 | 1857

Sir Francis Grant | Portrait of John Naylor | 1857

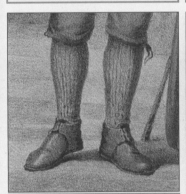
Ruurt de Vries | Klederdracht van Staphorst en Rouveen in Overijssel | 1857

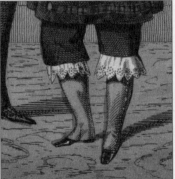
Fashion plate gentleman's magazine | Men's Wear 1850~1859, Plate 045 | 1854

Fashion plate gentleman's magazine | Men's Wear 1850~1859, Plate 045 | 1854

François Joseph Navez | Self Portrait | 1854

Federico de Madrazo y Kuntz | Jaime Girona y Agrafel | 1856

George Peter Alexander Healy | Millard Fillmore | 1857

Alfred Stevens | L'absence

작은 아씨들
Little Women

루이자 메이 올컷
Louisa May Alcott

『작은 아씨들』
원작에 대해서

『작은 아씨들』

Little Women

지은이 ㅣ 루이자 메이 올컷

출판 연도 ㅣ 1868년(1권), 1869년(2권)

지역 ㅣ 영국

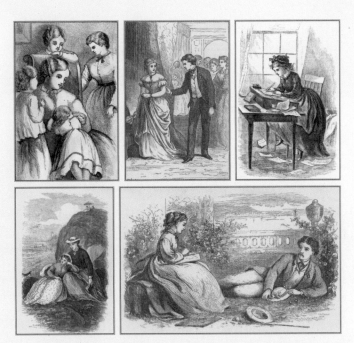

『작은 아씨들(Little Women or Meg, Jo, Beth and Amy)』(1869년)에 수록된 삽화

『작은 아씨들』은 1868년에 1권, 1869년에 2권을 출판했다. 그 후 출간된 3, 4권까지 총 4편의 시리즈지만 보통 마치가 네 자매의 성장 이야기인 1, 2권을 1편으로 취급하므로 이 책에서도 1, 2권의 이야기를 다루고 있다.

이 소설은 작가 루이자 메이 올컷의 자전적 이야기이기도 하다. 네 명의 자매 중 '조'가 작가 본인을 상징하는 캐릭터로, 2권에서는 작가가 된 조가 『작은 아씨들』 1권 내용을 집필하는 장면이 들어가 있다. 메그, 베스, 에이미 역시 작가의 자매를 모델로 만든 캐릭터이다.

『작은 아씨들』은 1861년부터 1865년까지 진행된 미국 남북전쟁을 배경으로 하며, 부친이 참전 중인 중산층 가정 마치가 자매들의 성장과 일상생활을 섬세하게 그려냈다. 1권은 고향을 배경으로 마치가의 이야기를 진행하고, 2권부터는 그로부터 4년 뒤인 전쟁이 끝난 이후의 이야기로 배경이 도시나 유럽 지역으로까지 넓어진다.

1, 2권을 요약하자면 '가족은 소중하며 서로의 존재에 감사해야 한다.'는 메시지를 담고 있다. 메그를 통해서는 일반적인 부부 관계와 사랑 그리고 가정을 이야기하며, 조를 통해 자신의 한계를 규정하지 않고 도전하고 발전하는 모습을, 어머니 마가렛을 통해 가족을 위한 희생을, 에이미를 통해 내면이 성장하는 이야기를, 마지막으로 베스의 죽음과 아버지의 병환을 통해 가족이 단결하는 모습을 보여줌으로써 작가는 가족의 소중함과 중요성을 독자에게 전달한다.

「작은 아씨들」 주요 인물 소개

마가렛 마치(Margaret March) · 메그(Meg)

마치가의 맏언니로 약간의 허영심이 있지만 차분하고 책임감 있는 성격을 가졌다. 몇 가지 사건을 겪으며 가난해도 행복하게 살 수 있다는 사실을 깨닫는다.

조세핀 마치(Josephine March) · 조(Jo)

마치가의 둘째로 상상력이 풍부하며 책을 좋아해서 작가가 되기 위해 노력하다가 마침내 작가로 등단한다. 효심도 가족애도 강하며 가족을 위해 많은 것을 희생한다.

엘리자베스 마치(Elizabeth March) · 베스(Beth)

마치가의 셋째로 수줍음 많고 내성적이며 몸이 약하다. 피아노에 재능이 있고 동정심도 많아서 끝까지 남을 돕다 병에 걸린다.

에이미 커티스 마치(Amy Curtis March) · 에이미(Amy)

마치가의 넷째로 꾸미길 좋아하고 애교가 많은 성격이다. 어릴 때는 세속적인 면이 많이 비치지만 성장하면서 타인에게 공감하는 등 성숙해진다. 유럽으로 유학을 떠나 화가로 성공한다.

마가렛 마치(Margaret March) · 마미(Marmee)
마치가의 안주인. 온화하고 상냥한 성격이며 남편을 전장에 보낼 정도로 굳은 심지를 가졌다. 가난한 살림을 꾸려나가기 위해 부지런히 일하고, 딸들을 교양 있는 여성으로 키우기 위해 노력한다.

시어도어 로렌스(Theodore Laurence) · 로리(Laurie)
부모를 일찍 여읜 후 할아버지와 함께 마치가 옆집에서 살고 있는 몸이 약한 소년. 조를 짝사랑했으나 실연당하고 유럽에서 에이미를 만나 사랑에 빠진다.

존 브룩(John Brooke)
로리의 가정교사. 로리가 마치가 사람들을 만나게 되면서 그도 마치가와 같이 지내게 되며 이후 첫째인 메그와 결혼한다.

프리드리히 프리츠 바우어(Friedrich Fritz Bhaer)
조가 뉴욕에서 만난 가난한 독일인 교수. 조보다 한참 연장자로 조의 소설을 혹평하지만 그 계기로 조가 작가로 성장하도록 돕는다. 이후 조와 결혼한다.

『작은 아씨들』 줄거리

마치가 네 명의 자매인 메그, 조, 베스, 에이미는 거실에 앉아 그들의 가난을 한탄하지만, 착한 소녀들은 이내 딸들의 행복한 크리스마스를 위해 고생하는 어머니를 위한 선물을 사기로 한다. 일을 마치고 돌아온 어머니로부터 복무 중인 아버지의 편지를 받고 사소한 일상에 행복을 느낀다.

어느 날 메그와 조는 메그의 친구인 샐리 가디너의 집에서 열린 파티에 초대받고, 그곳에서 이웃인 로렌스 씨와 함께 사는 소년 로리를 만난다. 파티가 끝난 후 로리가 아프다는 소식을 들은 조는 문병차 찾아간 곳에서 로렌스 씨를 만난다. 조는 로렌스 씨의 그림을 무시하는 발언을 하는데 당돌함이 맘에 든 로렌스 씨와 친구가 된다. 모든 자매가 로렌스 씨와 친해지고 그중 베스는 특별히 피아노까지 선물받는다.

소녀들은 우여곡절을 겪으며 성장한다. 메그는 친구인 애니 모팻의 파티에 초대받아 간 곳에서 로리와 자신을 엮으며 속물 취급하는 이야기를 듣는다. 이를 계기로 메그는 외모가 전부가 아님을 깨닫는다. 한편 조는 마치 고모를 정기적으로 찾아가 그녀에게 책을 읽어주며 유럽에 가길 꿈꾼다.

소녀들과 로리의 우정이 더욱 깊어지던 어느 날, 복무 중인 아버지가 아프다는 소식을 듣고는 여비를 마련하기 위해 조는 자신의 머리카락을 잘라서 판다. 어머니가 아버지를 간호하기 위해 떠난 사이 베스에게 성홍열이 옮고, 병을 피해 어린 에이미는 고모와 함께 살게 된다. 아버지는 가족의 품으로 돌아오고 베스도 병을 극복하기 위해 노력한다. 메그는 로리의 가정교사인 브룩과 약혼하며, 고모는 조가 아닌 에이미를 데리고 유럽으로 떠난다.

4년이 지났다. 메그는 브룩 씨와 결혼하고 쌍둥이를 낳는다. 조는 뉴욕으로 이주하는데, 자신을 좋아하는 로리를 몸이 아픈 베스가 사랑한다고 생각했기 때문이다. 그러나 건강이 악화한 베스는 죽게된다.

조는 뉴욕에서 가난한 독일인 교수 바우어를 만나 작가로서 한층 성장한다. 조와 바우어의 관계는 결혼으로 이어진다. 에이미는 유럽 예술계와 사교계의 화려함을 경험하며 상처도 받지만 내면적으로 성장한다. 이후 로리와 프랑스에서 재회하여 사랑에 빠진 둘은 결혼한 후 돌아온다.

조는 마치 고모의 집, 플럼필드를 상속받는다. 매번 찾아가 책을 읽어준 나름의 보상을 받은 것이다. 조는 그곳을 남자 기숙학교로 바꾸기로 결심한다. 가족이 모두 모여 서로의 존재에 감사하고 축복하는 장면으로『작은 아씨들』2권까지의 모든 이야기가 끝이 난다.

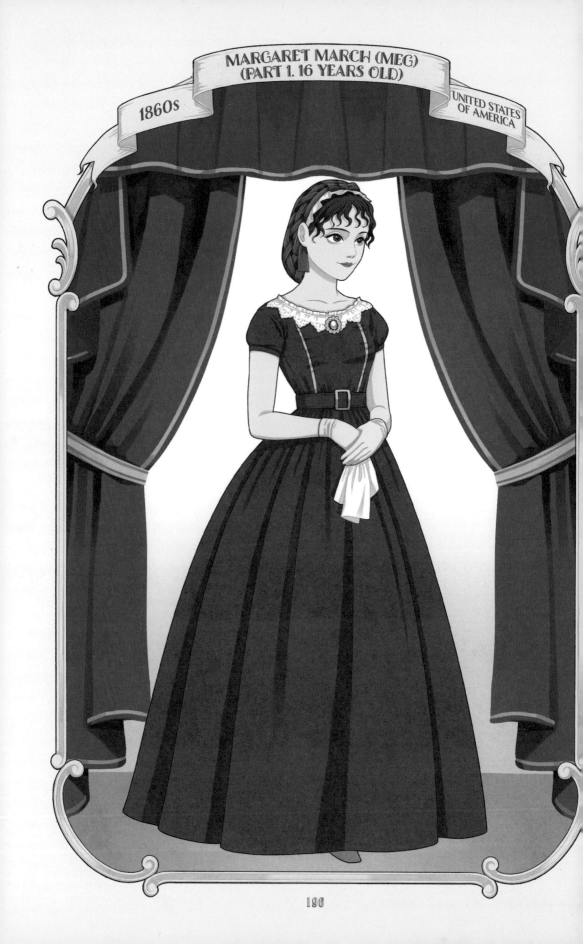

마가렛 마치(메그) 묘사 구절

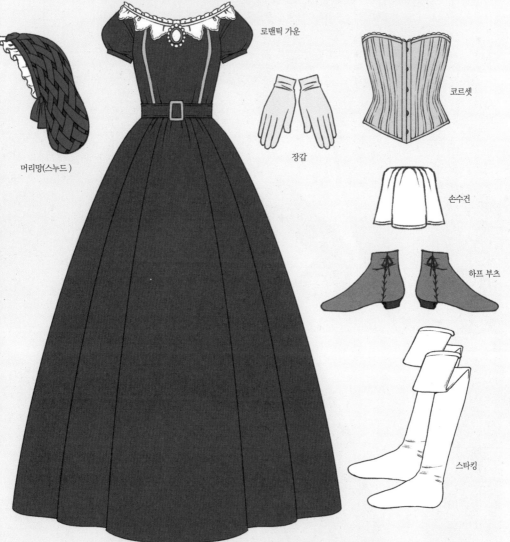

머리망(스누드)

로맨틱 가운

장갑

코르셋

손수건

하프 부츠

스타킹

♦ 첫째인 마가렛(메그)은 열여섯 살로 매우 예쁘고 몸은 통통했다. 큰 눈과 풍성하고 부드러운 갈색 머리카락, 상냥한 입매와 하얀 손을 가졌고 약간의 허영심도 있었다.

♦ 메그는 자신의 드레스를 살펴보고는 진짜 레이스 프릴을 하나 달면서 경쾌하게 노래를 불렀다.

♦ 메그와 조는 수수한 옷도 잘 어울렸다. 메그는 은빛이 도는 칙칙한 갈색 드레스를 입고 파란색 벨벳 머리망(Snood)을 했다. 레이스 주름장식을 달고 진주 핀도 꽂았다.

♦ "엄마는 만약 지진이 나서 대피한다면 그때도 손수건을 챙겼냐고 물어보실 거야." "그건 엄마의 귀족적인 취향이고 또 옳은 말씀이지. 진정한 숙녀라면 항상 깔끔한 부츠랑 장갑, 손수건을 갖춰야 해." 자신만의 작은 '귀족적 취향'을 가진 메그가 대답했다.

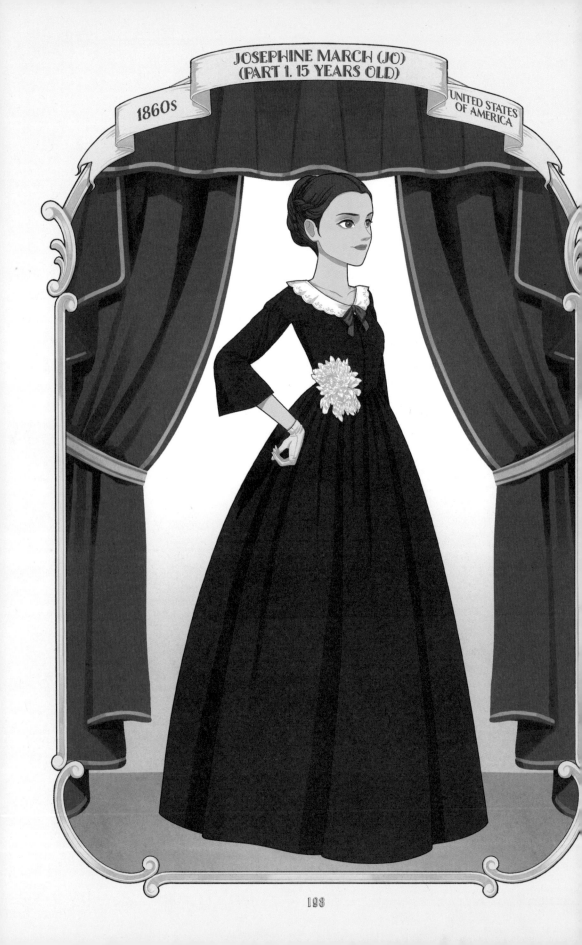

조세핀 마치(조) 묘사 구절

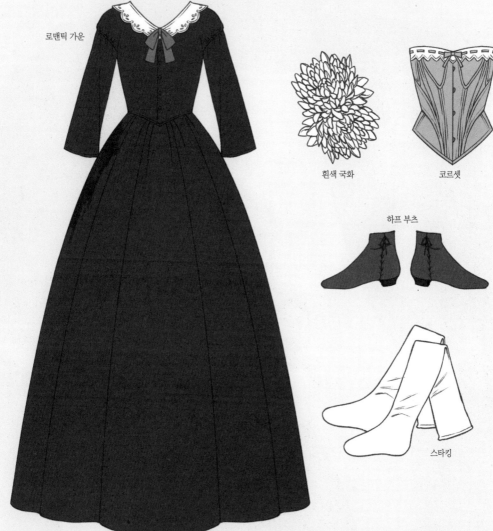

로맨틱 가운

흰색 국화

코르셋

하프 부츠

스타킹

♦ 열다섯 살인 조는 껑충한 키에 몸은 마르고 까무잡잡했으며, 긴 팔다리를 주체하지 못하고 어설프게 움직였다. 꾹 다문 입, 우스꽝스러운 코, 모든 것을 꿰뚫어 보는 듯한 날카로운 회색 눈을 가지고 있었는데, 그 눈은 열정적이고 장난스러우면서도 사려 깊어 보였다. 조의 길고 풍성한 머리카락은 그녀가 가진 유일한 아름다움으로 평소에는 머리망에 넣어 묶었다.

♦ "난 싫어! 위로 올린 머리가 나를 숙녀로 만든다면 스무 살까지 양 갈래로 묶어서 늘어뜨릴 거야." 조는 머리망을 벗고 밤색 머리카락을 풀어 젖히며 소리쳤다.

♦ 격식 있어 보이는 뻣뻣한 리넨 칼라가 달린 적갈색(Maroon) 드레스는 오로지 흰색 국화 한두 송이로만 장식했다.

♦ 조의 머리에는 열아홉 개나 되는 머리핀이 꽂혀 있었는데, 편하지는 않지만 우아함을 위해 참았다.

♦ 메그가 말했다. "드레스에 생긴 불에 그을린 자국을 사람들에게 감춰야 한다는 거 잊지 마, 조."

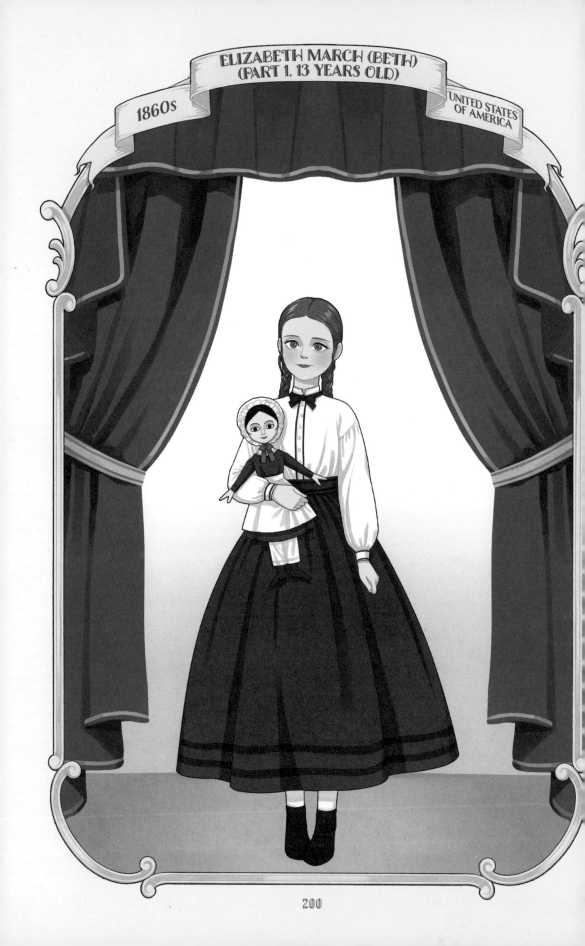

ELIZABETH MARCH (BETH)
(PART 1. 13 YEARS OLD)

1860s

UNITED STATES
OF AMERICA

엘리자베스 마치(베스) 묘사 구절

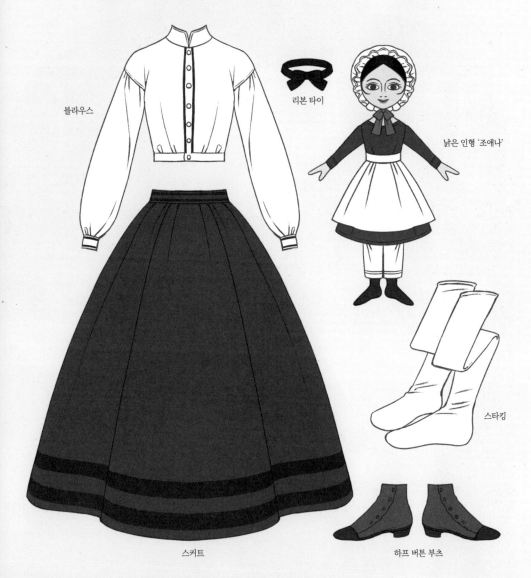

블라우스

리본 타이

낡은 인형 '조애나'

스타킹

스커트

하프 버튼 부츠

♦ 사람들이 '베스'라 부르는 엘리자베스는 장밋빛 뺨, 부드러운 머리카락, 반짝이는 눈을 가진 열세 살 소녀로, 수줍은 태도와 소심한 목소리 그리고 좀처럼 불안해하지 않는 평화로운 표정을 가졌다. 아버지는 베스를 '작은 평온'이라고 불렀는데 썩 잘 어울리는 별명이었다.

♦ 그동안 베스는 낡은 조애나(인형)를 자기 옆에 두고 침대에 누워 있었다. 베스는 아파서 힘든 와중에도 쓸쓸히 버려졌던 낡은 조애나를 잊지 않았다.

♦ 마치 부인은 회색, 금색, 밤색, 짙은 갈색 머리카락으로 만든 브로치를 손으로 어루만졌다. 방금 딸들이 가슴에 달아준 것이었다.

※ 회색은 베스, 금색은 에이미, 밤색은 조, 진한 갈색은 메그의 머리카락으로 추측됨.

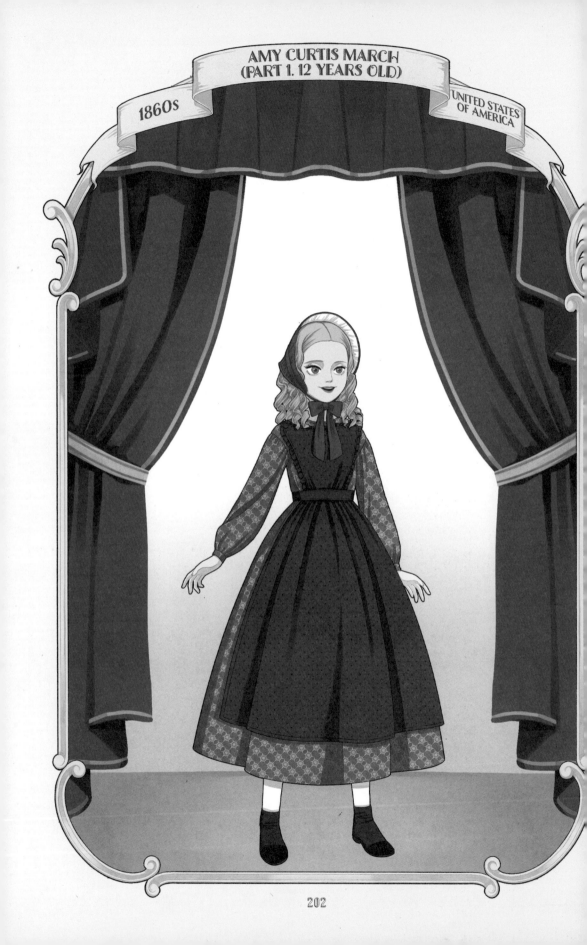

AMY CURTIS MARCH
(PART 1. 12 YEARS OLD)

1860s

UNITED STATES
OF AMERICA

에이미 커티스 마치 묘사 구절

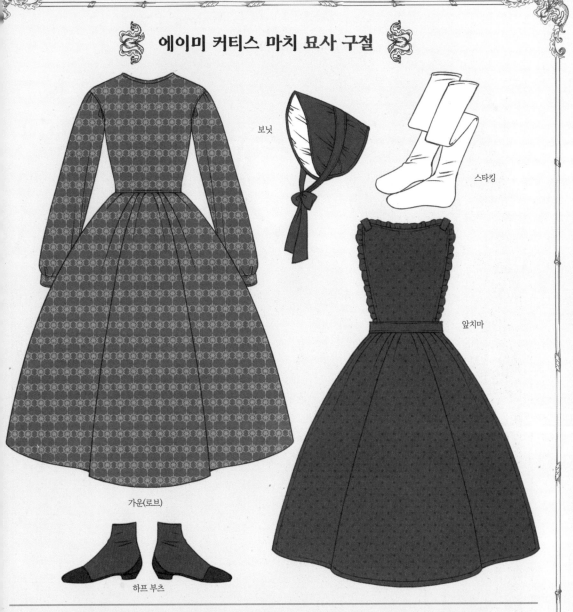

보닛

스타킹

앞치마

가운(로브)

하프 부츠

♦ 에이미는 막내지만 적어도 스스로 생각하기에는 가장 중요한 사람이었다. 푸른 눈에 어깨 위로 노란 머리카락
을 늘어뜨린 모습은 눈의 소녀(Snow Maiden)를 연상시켰다. 피부는 희고 몸은 날씬했으며, 항상 자신의 매너를
신경 쓰는 젊은 아가씨처럼 행동했다.

♦ 에이미의 코는 불쌍한 페트리아의 코처럼 크거나 빨갛지 않고, 약간 납작했을 뿐이다. 에이미 외에는 아무도
그 코를 신경 쓰지 않았고 코는 잘 자라고 있었다. 하지만 에이미는 그리스 조각 같은 코에 비교하면 자신의
코가 부족하다고 느꼈고, 종이에 멋진 코 그림을 그리며 스스로를 위로했다.

♦ 사촌의 옷을 물려 입어야 한다는 점이 에이미의 허영심을 꽤 누그러뜨렸다. 사촌 플로렌스의 어머니는 안목이
전혀 없었다. 덕분에 파란 보닛 대신 드레스와 어울리지 않는 빨간 보닛을 쓰고, 지나치게 장식이 많은 앞치마를
입어야 했다. 물려 입은 옷들은 질이 좋고 잘 만들어졌으며 거의 낡지도 않았지만 에이미의 예술적인 안목에는
아주 형편없었다. 특히 이번 겨울에 에이미가 학교에서 입을 옷은 아무런 장식이 없는 데다 노란 물방울무늬가
찍힌 칙칙한 보라색 드레스였다.

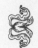 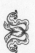

블라우스

장갑

벨트

망토

스커트

보닛

하프 버튼 부츠

♦ "그토록 즐거워하는 걸 보니 나도 기쁘구나, 내 딸들아." 문간에서 명랑한 목소리가 들렸다. 배우와 관객들(연극을 하던 딸들)은 "도와드릴까요?"라고 외치며 어머니를 향해 몸을 돌리고 환영했다. 마치 부인은 빼어나게 아름답진 않았지만 딸들에게는 항상 사랑스러워 보였다. 회색 망토(Cloak)와 유행에 뒤떨어진 보닛이 세상에서 가장 아름다운 엄마를 가리고 있다고 생각했다.

♦ 어머니의 회색 보닛이 모퉁이를 돌면서 사라지자 딸들은 이상한 무력감과 함께 절망감을 느꼈다.

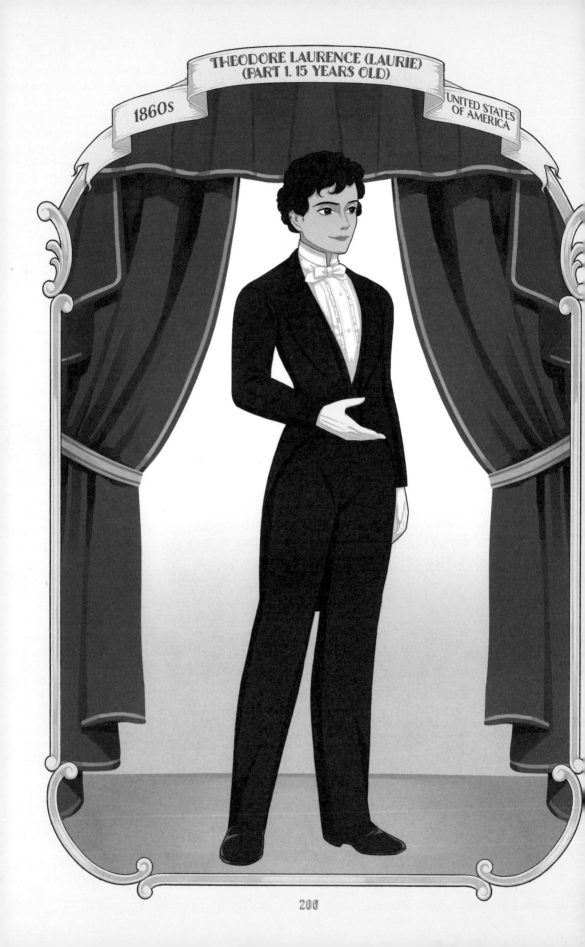

THEODORE LAURENCE (LAURIE)
(PART 1. 15 YEARS OLD)

1860s

UNITED STATES
OF AMERICA

시어도어 로렌스(로리) 묘사 구절

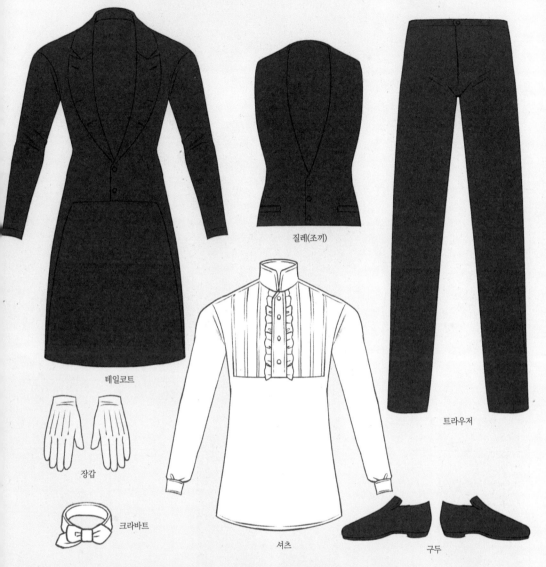

테일코트

질레(조끼)

트라우저

장갑

크라바트

셔츠

구두

♦ "곱슬거리는 검은 머리에 갈색 피부, 크고 까만 눈, 긴 코, 고른 치아, 작은 손과 발, 나만큼이나 큰 키. 남자애 치고는 아주 예의가 바른 데다 성격도 밝은 편이야. 몇 살일까?" 조는 물어보고 싶은 마음을 참고 다른 방식으로 알아내기로 했다.

♦ "곧 대학에 가지? 책만 파는 것 같아서. 아니, 내 말은 공부를 열심히 하는 것 같다는 거야." 조는 '파는 것 같 다.'라고 말해버린 것이 부끄러워 얼굴을 붉혔다. 로리는 신경 쓰지 않고 미소를 짓고는 어깨를 으쓱하며 대답 했다. "2~3년 안에는 안 가. 어쨌든 열일곱 살 전에는 대학에 가지 않을 거야." "아직 열다섯 살밖에 안 됐어?" 조는 이미 열일곱 살은 됐을 거로 생각했던 키 큰 소년을 바라보며 물었다. "다음 달에 열여섯 살이 돼."

♦ 조는 로리에게 고마워하며 즐겁게 따라갔다. 그러다 문득 로리가 낀 멋진 진주색 장갑을 보고는 자기에게도 짝이 맞춰진 깔끔한 장갑이 있었으면 좋겠다고 생각했다.

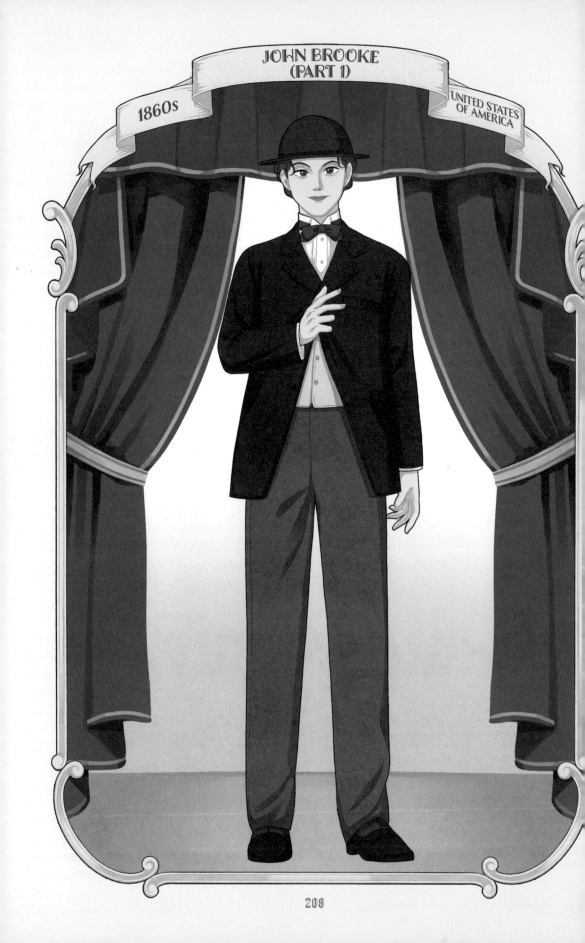

존 브룩 묘사 구절

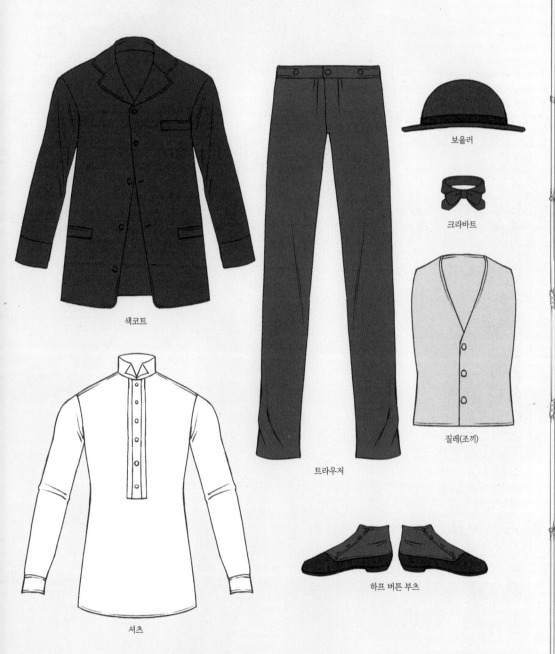

색코트

트라우저

보울러

크라바트

질레(조끼)

하프 버튼 부츠

셔츠

♦ 브룩 씨는 잘생긴 눈과 경쾌한 목소리를 가진 진지하고 조용한 청년이었다. 메그는 그의 조용한 태도가 좋았고, 그를 유용한 지식으로 가득 찬 '걸어 다니는 백과사전'이라고 생각했다.

♦ 잔디밭에서 젊은 두 아가씨 발치에 누워 있던 브룩 씨는 햇빛이 비치는 강물을 잘생긴 갈색 눈으로 바라보며 이야기를 시작했다.

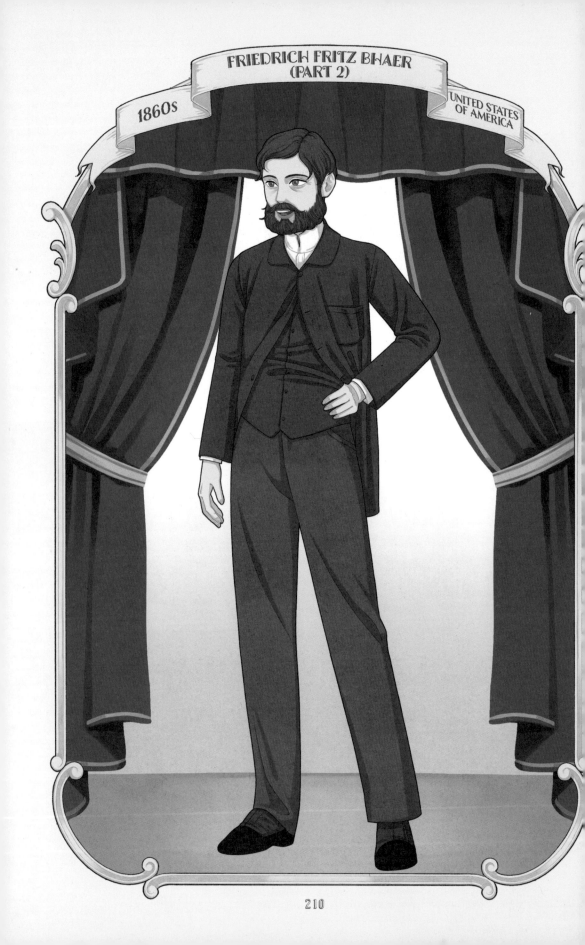

프리드리히 프리츠 바우어 묘사 구절

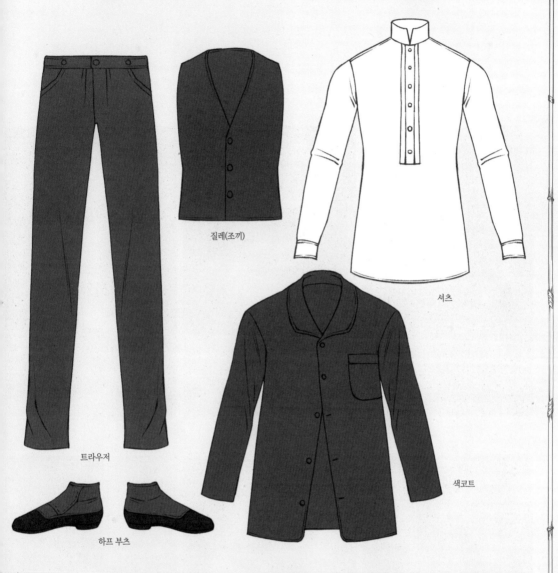

질레(조끼)

셔츠

트라우저

색코트

하프 부츠

◆ "커크 부인은 그분(프리드리히 바우어)이 베블린에서 왔다고 했어요. 학식이 아주 높고 훌륭하지만, 교회의 쥐처럼 가난해서 수업하며 생계를 이어가고 있대요. 그리고 미국인과 결혼한 여동생이 원하는 대로 고아가 된 어린 두 조카의 교육까지 맡고 있다네요."

◆ "그는 거의 40대처럼 보이니까 제게 큰 문제는 없을 거예요, 엄마."

◆ "바우어 교수님은 갈색 머리에 덥수룩한 수염, 우스꽝스러운 코에 제가 봤던 것 중에서 가장 친절한 눈을 가진 전형적인 독일 남자였어요. 날카롭고 무성의한 미국인들의 수다에 비해 귀를 즐겁게 하는 크고 훌륭한 목소리를 가졌고요. 낡은 옷을 입었고 큰 손을 가졌는데, 가지런한 모양의 치아를 제외하고는 그다지 잘생기진 않았어요. 그래도 전 교수님이 똑똑해서 좋았어요. 리넨 셔츠도 아주 멋졌고요. 비록 코트에는 단추 2개가 떨어져 있었고 한쪽 신발에는 기운 자국이 있지만 신사처럼 보였어요."

1860년대 여성 의복

1860년대 초중반에는 드레스 보형물인 크리놀린이 아주 거대해졌으며, 겉에 입는 스커트 지름도 과하게 확장됐다. 또한 원형이던 크리놀린이 1860년대 후반에는 엉덩이 부분만 튀어나온 타원형으로 점차 변화했다. 특히 군복에 영향을 받아 가리발디 셔츠(Garibaldi Shirt) 위에 주아브 재킷(Zouave Jacket)을 입는 형태가 일상복에서 흔해졌다. 주아브 재킷은 앞섬과 소매가 곡선으로 떨어졌으며 윗부분만 리본이나 버튼으로 고정해서 입었다.

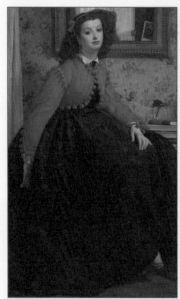

James Tissot | Portrait of Miss L. L. | 1864

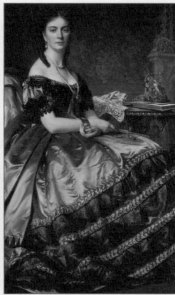

Józef Simmler | Portrait of Emilia Włodkowska | 1865

Pierre-Auguste Renoir | Mademoiselle Sicot | 1865

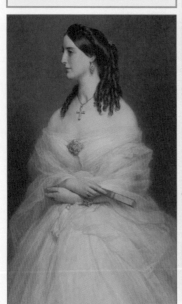

Franz Xaver Winterhalter | Portrait of Mrs Vanderbyl | 1866

Seymour Joseph Guy | The Contest for the Bouquet; The Family of Robert Gordon in Their New York Dining-Room | 1866

Federico de Madrazo y Kuntz | Portrait of Carlota Quintana Badia | 1869

1860년대 남성 의복

1860년대에 들어서면서 허리 라인을 조이지 않는 헐렁한 색코트(Sack Coat)가 일상복으로 유행했으며 싱글 브레스트(Single Breast)로 버튼을 위쪽만 잠가서 입었다. 화려한 테일코트(Tail Coat)는 이 시기부터 일상에서는 잘 입지 않는 대신 예복의 개념으로 저녁 행사에서만 입었다.

Wilhelm Marstrand | Maleren Constantin Hansen | 1862

Anonymous | Gazette of Fashion, February 1865 | 1865

Thomas Couture | Portrait de Jules Michelet, historien | 1865

James Tissot | Edgar-Aimé Seillière | 1866

Claude Monet | Bazille and Camille | 1865

James Tissot | The Circle Of The Rue Royale | 1868

1860년대 여성 헤어스타일

시뇽 스타일, 컬 헤어, 땋은 머리(Braid) 등 다양한 헤어스타일이 유행이었다. 모자는 보닛을 머리 위에 살짝 얹은 듯한 스타일로 변했고, 브림이 없어지고 크라운 위가 평평한 필박스(Pillbox) 형태가 등장했으며, 깃털이나 박제된 동물로 장식했다. 리본 머리띠로 가볍게 장식하거나 머리 뒤쪽에 살짝 얹는 듯한 작은 레이스 캡을 썼다.

Pierre-Auguste Cot | Portrait de Madame Gervais | 1863

Benjamin Vautier | Bildnis der Frau des Künstlers | 1864

James Tissot | Portrait Of A Lady | 1864

Anton Ebert | Damenportrait, signiert A. Ebert (geritzt) | 1865

Franz Xaver Winterhalter | Portrait of Countess Marie Branicka de Bialacerkiew | 1865

Gustave Courbet | Portrait of Countess Karoly | 1865

Ilya Repin | Portrait of Yanitskaya | 1865

József Marastoni | Portrait of Ilka Markovits | 1865

Albert Anker | Girl With Red Hair Ribbon | 1868

1860년대 남성 헤어스타일

가르마를 타서 머리카락을 깔끔하게 빗어 넘기거나 짧게 잘랐다. 1850년대와 비교하면 헤어스타일의 변화가 크지 않았으나 수염 형태는 다양해졌다. 콧수염이 풍성해지고 구레나룻을 넘어 얼굴을 덮는 볼수염도 유행했다.

Arnold Böcklin | Augusto Fratelli | 1864

Oliver Ingraham Lay | Winslow Homer | 1865

Edgar Degas | Edmondo and Thérèse Morbilli | c. 1865

Giovanni Fattori | Portrait de jeune homme | 1865

Jacob D. Blondel | Luigi Palma di Cesnola | 1865

Edgar Degas | The Collector of Prints | 1866

Anonymous | Image taken from page 87 of 'Album della guerra del 1866 | 1866

Bronnikov F.A. | Portrait of K.D. Flavitsky | 1866

Henri Fantin-Latour | Édouard Manet | 1867

1860년대 여성 신발·액세서리

신발 앞과 바닥, 굽은 가죽으로 만들었고, 어퍼(Upper)는 천으로 만들어 발목까지 감싸며 끈이나 버튼으로 고정했다.

액세서리로는 1850년대 후반부터 시작된 앙가장트를 계속 착용했다. 목둘레에 레이스 칼라를 장식하거나 셔츠 위에 재킷을 입기 시작하면서 포인트로 목에 브로치를 장식했다. 모자의 챙이 좁아지며 파라솔(Parasol)이 등장했는데 햇빛을 가리는 용도이자 유행에 따라 항상 가지고 다녔다. 파라솔은 작고 아담하며 끝에 태슬이나 레이스를 늘어뜨려 장식했다.

Anonymous | La Toilette de Paris, 1861, No. 73 Robes de chambre | 1861

William Powell Frith | The crossing sweeper | 1863

James Tissot | Portrait Of The Marquise De Miramon, Née, Thérèse Feuillant | 1866

Moritz Von Schwind | Anna Schwind, die Tochter des Künstlers | 1860

Konstantin Makovsky | Portrait of Countess S. L. Stroganova | 1864

Louis Chantal | Portret van Maria Elisabeth Adolphine Waller-Schill | 1866

William Holman Hunt | Fanny Waugh Hunt | 1866~1868

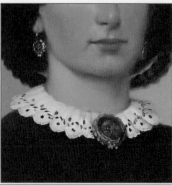

Prilidiano Pueyrredón | Retrato de Doña Josefa Sáenz Valiente | 1866

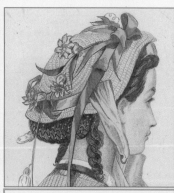

Anonymous | La Mode Illustrée, 1866, No. 18 Chapeaux de Melle Talon | 1866

1860년대 남성 신발·액세서리

여성 신발과 마찬가지로 신발 앞과 바닥, 굽은 가죽으로 만들었다. 어퍼는 천으로 만들어 발목까지 감싸며 사선으로 단추가 있어서 편하게 신었다. 발목까지 오는 가죽 부츠는 굽이 낮았으며 끈이나 버튼으로 고정했다.

모자는 실크 모자(Silk Hat)와 크라운이 둥근 중산모(Bowler)를 같이 쓰기 시작했다. 목을 감싸는 느낌의 넓고 큰 타이 리본은 점차 작아져서 목에 딱 맞게 착용했다. 외출 시 지팡이와 장갑은 필수였다.

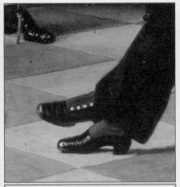
James Tissot | The Circle Of The Rue Royale | 1868

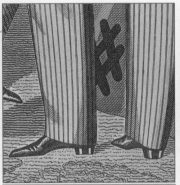
Anonymous | Gazette of Fashion, February 1865 | 1865

James Tissot | The Circle Of The Rue Royale | 1868

Anonymous | Gazette of Fashion, April 1866 | 1866

Anonymous | Gazette of Fashion, April 1866 | 1866

James Tissot | Edgar-Aimé Seillière | 1866

Henri Fantin-Latour | Édouard Manet | 1867

Léon Bonnat | Portrait of a Man | 1868

James Tissot | Portrait Of The Marquis And Marchioness Of Miramon And Their Children | 1865

Thomas Lochlan Smith | Christmas Service | 1867

소공녀
A Little Princess

프랜시스 호지슨 버넷
Frances Hodgson Burnett

『소공녀』
원작에 대해서

『소공녀』

A Little Princess

지은이 ┃ 프랜시스 호지슨 버넷

출판 연도 ┃ 1888년(단행본), 1905년(개정판)

지역 ┃ 미국

"THE MONKEY SEEMED MUCH INTERESTED IN HER REMARKS."

"SHE SLOWLY ADVANCED INTO THE PARLOR, CLUTCHING HER DOLL."

『세인트 니콜라스 매거진』에 수록된 「세라 크루, 민친 여자 기숙학교에서 일어난 일」(1888년) 이야기 삽화

『소공녀』는 원래 『세인트 니콜라스 매거진(St. Nicholas Magazine)』에 단편 연재한 「세라 크루, 민친 여자 기숙학교에서 일어난 일(Sara Crewe or What Happened at Miss Minchin's)」을 1888년 단행본으로 모아 출간한 아동 소설이다. 또한 1902년에 「A Little Un-fairy Princess」라는 이름의 희곡으로 고치면서 민친 여자 기숙학교에서 만난 인물과 설정이 추가되었다. 추가된 인물로는 대표적으로 부엌데기 베키, 학교에서 최연소인 네 살배기 로티, 세라가 처음으로 사귀는 친구인 어먼가드가 있다.

오늘날 우리가 아는 장편 소설 『소공녀』가 출간된 때는 1905년으로, 출판사(Charles Scribner's Sons)의 요청으로 희곡에서 추가된 내용을 포함한 세라 크루의 모든 이야기를 『소공녀(A Little Princess)』라는 제목의 책으로 엮었다. 우리나라는 당시 일본어 번역판 제목을 중역하여 현재까지 사용하고 있다.

소설은 친절하고 배려심 깊은 주인공, 세라 크루가 민친 여자 기숙학교에 들어가면서 본격적인 이야기가 시작된다. 부유한 환경에서 자라난 세라는 한순간 모든 것을 잃지만 주변 사람들과 밝게 살아가고, 결국에는 그 이상으로 되돌려받는다는 희망적인 내용을 담고 있다.

작가인 프랜시스 호지슨 버넷은 영국 출신의 미국 소설가로, 버넷의 소설에서 영국이 배경으로 등장하는 이유는 작가가 자신의 10대 시절을 영국에서 보냈기 때문이다. 부친의 타계 이후 미국으로 이주하여 생계를 위해 각종 잡지에 단편 이야기를 연재했으며 『소공녀』 외에도 수십 종의 작품을 창작했고 어린이 잡지 편집자로도 활동했다.

『소공녀』주요 인물 소개

세라 크루(Sara Crewe)
이야기의 주인공으로 영국인과 프랑스인 사이에서 태어났다. 커다란 초록색 눈에 또래보다 큰 키가 특징이며, 부유하고 똑똑함에도 자만하지 않고 모든 사람에게 친절하게 대하는 구김살 없는 착한 소녀다.

베키(Becky) · 레베카(Rebbeca)
주로 '베키'라고 불리는 민친 여자 기숙학교의 하녀. 고아이며 14세지만 12세로 보일 정도로 왜소하다. 하녀로 전락한 세라를 옆에서 지키며 끝까지 함께한다.

어먼가드 세인트 존(Ermengarde Saint John)
세라를 동경하는 아이로 굼뜨고 머리가 나빠 늘 주변의 비웃음을 산다. 세라가 어려운 처지에 놓여도 상냥하게 대하며 진정한 친구로 남는다.

라비니아 허버트(Lavinia Herbert)
세라가 민친 여자 기숙학교에 입학할 당시 13세로 최연장자였다. 부유한 집안 출신이지만 세라의 등장으로 입지가 불안해지자 세라를 트집 잡거나 뒤에서 험담한다.

마리아 민친(Maria Minchin)
민친 여자 기숙학교의 교장으로 모범적인 척, 자애로운 척하는 위선자이다. 자신에게 굴욕감을 준 세라를 싫어해서 세라의 아버지가 사망한 후 세라를 하녀로 대하며 학대한다.

아멜리아 민친(Amelia Minchin)
마리아 민친의 여동생으로 소심한 성격의 소유자. 마리아 민친이 세라를 괴롭히는 걸 싫어하지만 딱히 말리지도 않는 방관자이다.

람 다스(Ram Dass)
톰 캐리스포드의 인도인 집사로 키우는 원숭이 덕분에 세라와 친해진다. 하녀지만 어딘가 기품 있는 세라에게 관심을 갖는다.

톰 캐리스포드(Tom Carrisford)
세라의 아버지 랄프 크루 대위의 대학 동창이자 사업 파트너. 열병에 걸려 크루 대위를 버리고 떠나지만 후에 죄책감으로 그의 딸 세라를 찾으러 다닌다.

「소공녀」 줄거리

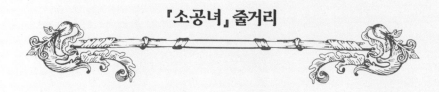

인도에 주둔하고 있는 영국 육군 랄프 크루 대위에게는 외동딸인 세라가 있다. 크루 대위는 세라가 보통의 아이로 성장하길 바라는 마음에 일곱 살 세라를 민친 여자 기숙학교에 입학시킨다. 민친 교장은 부자인 크루 대위의 환심을 사기 위해 세라를 특별 대우하지만, 내심 프랑스어 수업에서 자신을 망신시킨 세라가 마음에 들지 않았다. 세라의 등장 전까지 민친 여자 기숙학교의 '공주'였던 라비니아 허버트 역시 세라를 싫어한다.

세라는 부유한 집의 아이지만 라비니아처럼 이기적이고 무례하지 않았으며, 민친 교장처럼 속물적이지 않은 대신 친절하며 인정 많은 소녀다. 덕분에 세라는 학교의 '공주'가 되었을 뿐만 아니라 어먼가드, 로티, 베키 등 그녀를 따르는 친구도 생긴다.

세라는 자신의 열한 번째 생일날, 아버지인 크루 대위가 친구와 동업했던 다이아몬드 광산 사업이 망했을 뿐만 아니라 그가 열병에 걸려 사망했다는 소식을 듣는다. 세라에게 잘 보여 한몫 챙기려던 민친 교장은 이 소식을 듣고 세라가 누리던 모든 것을 빼앗는다. 세라는 약 2년간 좁은 다락방에서 살며 학대와 온갖 수모를 당하면서도 착한 심성을 잃지 않는다.

그러던 어느 날, 인도인 람 다스의 원숭이가 우연히 세라의 다락방에 들어오게 된 일을 계기로 세라와 람 다스는 친구가 된다. 세라의 다락방을 본 람 다스는 '자신이 모시는 사람'에게 도움을 요청하여 세라가 부재중일 때 그녀의 다락방을 안락하게 만들어준다.

람 다스의 주인은 톰 캐리스포드로 바로 세라의 아버지 크루 대위의 다이아몬드 광산 동업자였다. 민친 여자 기숙학교 옆으로 이사한 캐리스포드는 친구를 떠나보낸 죄책감에 사로잡혀 있었다. 그의 다이아몬드 광산 사업은 성공하여 큰 부를 얻었다. 캐리스포드는 친구의 딸인 세라를 찾고 싶었지만, 세라가 어머니의 나라인 프랑스에서 살고 있을 것이라고 생각했다.

람 다스의 원숭이가 다락방에 다시 찾아와서 세라는 원숭이와 함께 캐리스포드의 집을 방문한다. 세라는 캐리스포드와의 대화로 자신의 다락방을 꾸며준 사람이 그였다는 사실을 알았다. 캐리스포드 또한 세라가 크루 대위의 딸임을 알게 된다.

캐리스포드는 곧바로 민친 여자 기숙학교에 찾아가 세라가 물려받을 재산이 늘어났으며, 이제는 자신과 함께 살 것이라고 통보한다. 민친 여자 기숙학교를 떠나게 된 세라는 고난을 함께한 친구 베키를 데리고 가 다시금 '공주의 삶'을 살게 된다.

SARA CREWE (7 YEARS OLD)

1880s

UNITED KINGDOM

세라 크루(7세) 묘사 구절

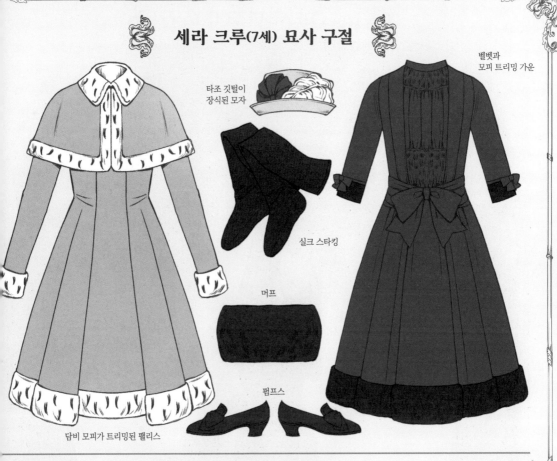

타조 깃털이
장식된 모자

벨벳과
모피 트리밍 가운

실크 스타킹

머프

펌프스

담비 모피가 트리밍된 팰리스

♦ 세라는 고작 일곱 살이었지만, 아빠가 슬퍼하며 말하고 있다는 사실을 알았다.

♦ 세라에게는 독특한 매력이 있었다. 가냘픈 몸과 나이에 비해 큰 키를 가졌고, 작은 얼굴은 눈길을 사로잡을 만큼 매력적이었다. 풍성한 검은색 머리카락은 끝이 살짝 말린 곱슬머리였고 눈동자는 녹색을 띤 회색이었다. 세라는 자기 눈의 색을 싫어했지만 검고 긴 속눈썹을 가진 그 크고 멋진 눈을 좋아하는 사람이 많았다.

♦ 일곱 살 아이를 위한 것치고는 대단히 사치스러운 옷들이었다. 값비싼 모피로 장식된 벨벳 가운, 레이스 가운, 자수 가운이 있었고, 크고 부드러운 타조 깃털이 꽂힌 모자, 흰 담비(Ermine) 모피 외투와 머프(Muffs, 방한용 털토시), 작은 장갑과 손수건, 실크 스타킹 등이 있었다. 계산대 뒤에 서 있던 젊은 여점원들은 크고 위엄 있는 눈을 가진 저 소녀는 외국의 공주이거나, 인도 국왕의 어린 딸일지도 모른다며 서로 속삭였다.

♦ "코트에는 흑담비와 흰담비 털이 달려 있고, 속옷에도 진짜 발랑시엔(Valenciennes) 레이스가 달려 있어."

♦ "민친 선생님이 아멜리아 선생님한테 말하는 걸 들었어. 그 애 옷이 너무 호화로워서 아이들 옷으로는 우스꽝스럽다고 하더라. 우리 엄마는 아이들은 간소한 옷을 입어야 한다고 했는데. 저 애가 입은 페티코트(Petticoat)를 좀 봐. 자리에 앉을 때 보이더라."

♦ 제시도 몸을 굽히며 속삭였다. "실크 스타킹도 신었어! 발이 정말 작다! 저렇게 작은 발은 처음 봐." 그 말에 라비니아가 악의적으로 코웃음을 쳤다. "하. 그건 쟤가 신은 펌프스 때문이야. 엄마가 솜씨 좋은 제화공은 큰 발도 작아 보이게 할 수 있댔어. 내가 보기에 별로 예쁜 아이는 아냐. 눈동자 색도 이상하고." 그러자 제시가 말했다. "다른 예쁜 아이들과 비교하면 그렇긴 해. 그래도 계속 보고 싶어지는 얼굴이야. 눈동자는 초록색에 가깝지만 속눈썹은 엄청 길더라."

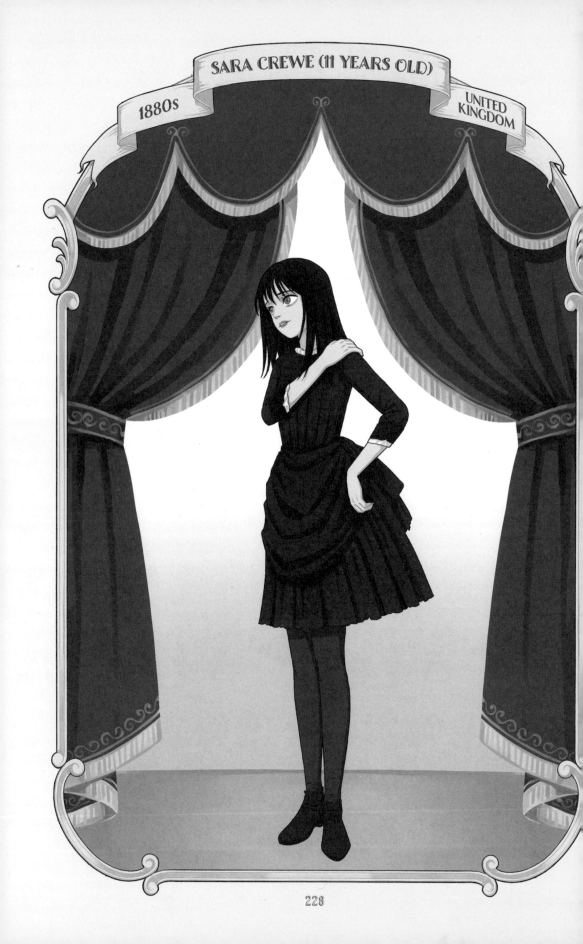

세라 크루(11세) 묘사 구절

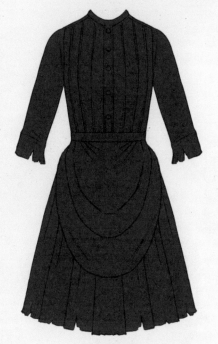

타이트 슬리브 가운

하프 부츠

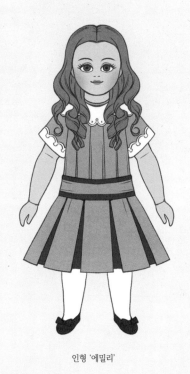

인형 '에밀리'

스타킹

♦ "어린 숙녀분들도 알다시피 오늘은 사랑하는 세라의 열한 번째 생일입니다."

♦ "그 애의 호화로운 옷장 안에 검정 가운 있지?" 민친 교장의 물음에 아멜리아 선생님이 말을 더듬었다. "검정 가운? 거, 검은색 옷?" "그 애는 거의 모든 색의 옷을 가지고 있잖아. 검은색도 있느냐는 말이야." 아멜리아 선생님의 얼굴이 창백해졌다. "아니... 응! 그런데 너무 작아졌어. 오래된 검정 벨벳 가운이 딱 하나 있는데, 이젠 못 입어." "그 애한테 가서 그 터무니없는 분홍 실크 가운을 벗고, 짧든 어떻든 검정 옷으로 갈아입으라고 해. 화려한 옷과 보석은 이제 없어!"

♦ 세라는 마리에트의 도움 없이 검정 벨벳 가운을 입었다. 작고 깡총했다. 세라의 가느다란 다리가 짧은 치마 덕분에 유달리 더 가늘고 길어 보였다. 검정 리본을 찾지 못한 바람에 짧고 풍성한 머리카락이 얼굴 주위로 느슨하게 내려와, 창백한 세라의 얼굴이 더 도드라져 보였다.

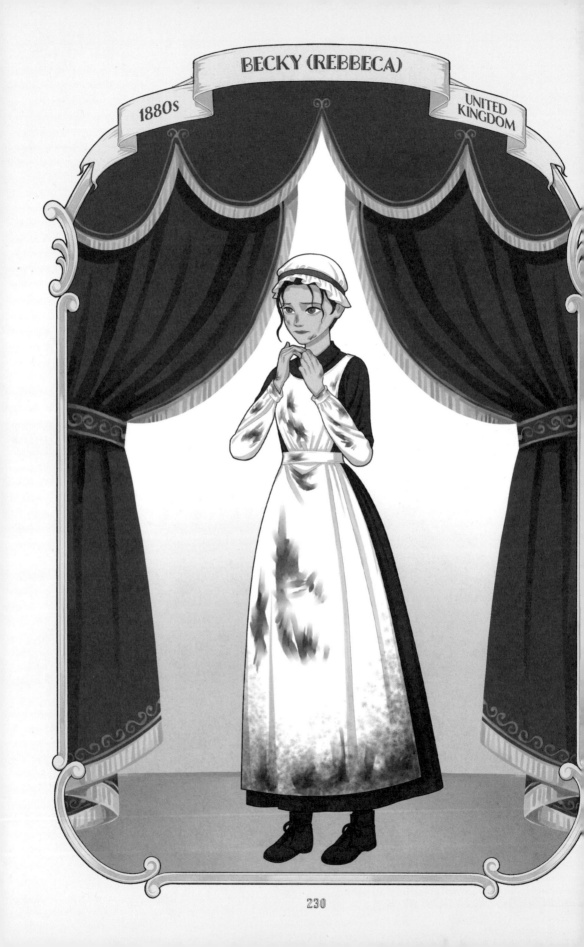

 # 베키(레베카) 묘사 구절

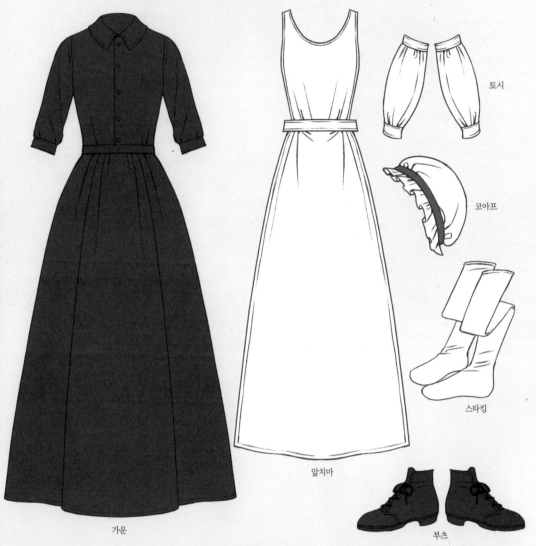

가운

앞치마

토시

코아프

스타킹

부츠

♦ "막 부엌데기로 들어온 작고 불쌍한 아이죠."

♦ 사실 마리에트는 베키가 안쓰러웠다. "원래는 열네 살인데 성장이 너무 느려서 열두 살 정도로 보였어요. 소심한 나머지 누가 말이라도 걸면 저 가엾고 겁에 질린 눈이 튀어나올 것만 같았고요."

♦ 베키는 코와 앞치마에 숯검정을 묻히고 있었다. 작고 안쓰러운 코아프(Coiffe)는 머리에서 절반쯤 벗겨진 데다 근처 바닥에는 빈 석탄 통이 그대로 놓여 있었다. 어린 몸으로 힘든 일을 하기 버거운지 지쳐서 곯아떨어져 있었다. 가엾은 베키! 하지만 잠자는 숲속의 공주처럼 보이지는 않았다. 그녀는 못생기고 성장이 더딘, 매우 피곤한 작은 부엌데기일 뿐이었다.

♦ "레베카, 세라 양의 친절에 감사하도록 해." 베키의 눈은 빨갛고 코아프는 벗겨질 듯했다. 어먼가드를 보자 초조한지 앞치마로 얼굴을 문질렀다.

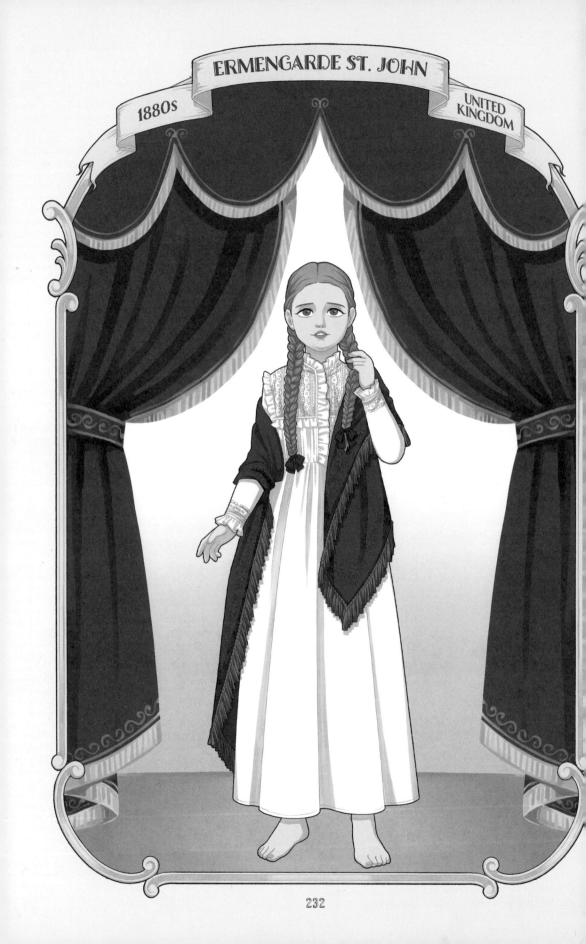

ERMENGARDE ST. JOHN

1880s

UNITED KINGDOM

 # 어먼가드 세인트 존 묘사 구절

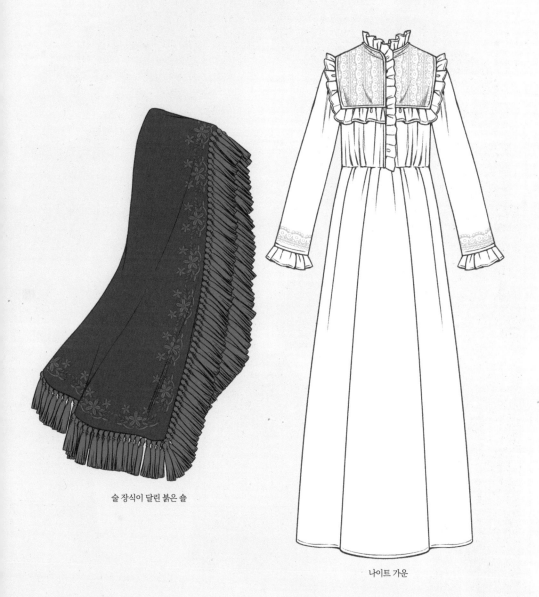

술 장식이 달린 붉은 숄

나이트 가운

♦ 첫날 아침, 반 아이들 전체가 민친 선생님 옆에 앉은 세라에게 관심을 집중하며 관찰하고 있었다. 그때 세라는 자기 또래의 한 여자아이가 흐릿하고 멍해 보이는 파란색 눈으로 자신을 꽤 유심히 보고 있다는 것을 알아챘다. 그리 영리해 보이지 않았고 뚱뚱한 편이었지만 착한 인상에 입은 튀어나온 아이였다. 아마색 머리카락은 양갈래로 촘촘하게 땋아 끝을 리본으로 묶고 있었다. 그 아이는 책상에 팔꿈치를 대고 머리카락의 리본을 씹으며, 호기심 가득한 눈으로 새로운 학생을 빤히 쳐다보았다.

♦ 어먼가드는 붉은 숄을 두르는 것만으로도 조금은 따뜻해지는 것 같았다.

♦ 어먼가드는 잠옷과 붉은 숄 아래로 발을 집어넣었다.

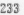

LAVINIA HERBERT

1880s

UNITED KINGDOM

라비니아 허버트 묘사 구절

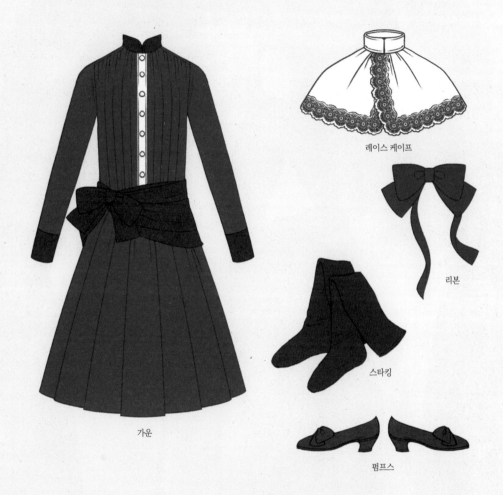

레이스 케이프

리본

스타킹

가운

펌프스

♦ 그 무렵, 스스로를 다 컸다고 여기는 열세 살 라비니아 허버트부터 이제 겨우 네 살밖에 안 된 학교의 막내 로티 레이까지, 모든 학생들이 세라에 대한 많은 이야기를 들었다.

♦ 상당히 예쁜 라비니아는 학교에서 두 명씩 걸어 나올 때 그중에서 가장 잘 차려입은 학생이었다.

♦ 마리에트는 세라에게 짙푸른 색의 교복을 입혀주고 같은 색의 리본으로 머리를 묶어줬다.

※ 라비니아는 등장하지 않지만 학교 교복이 묘사된 장면을 참고함.

MS. MARIA MINCHIN

1880s

UNITED KINGDOM

마리아 민친 묘사 구절

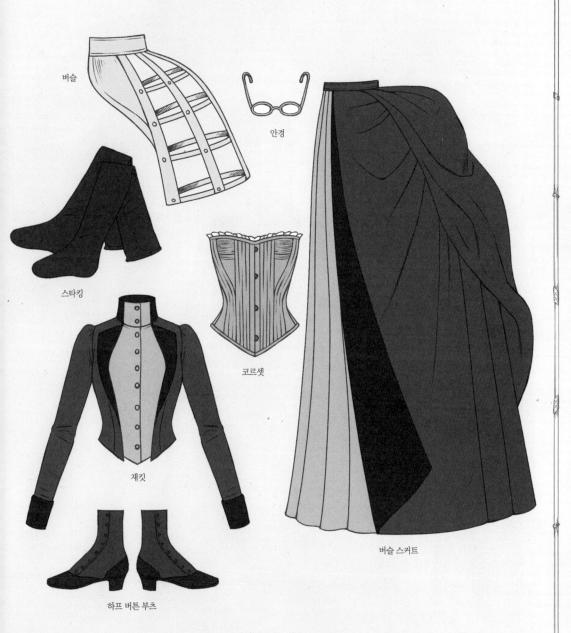

버슬

안경

스타킹

코르셋

재킷

버슬 스커트

하프 버튼 부츠

♦ 세라는 민친 선생님이 키가 크고 따분하며, 존경할 만하지만 못생겼다고 생각했다. 눈빛과 미소는 차갑고 수상쩍었다.

♦ 세라가 말하기 시작하자 민친 선생님은 안경 너머로 뚫어져라 쳐다보면서 세라가 말을 끝낼 때까지 분을 삭이지 못했다.

♦ 민친 선생님은 안경을 올려 쓰며 심란한 눈빛으로 학생을 바라보았다.

MS. AMELIA MINCHIN

1880s

UNITED KINGDOM

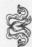 # 아멜리아 민친 묘사 구절

코르셋

재킷

버슬

버슬 스커트

스타킹

하프 버튼 부츠

◆ 아멜리아 선생님은 뚱뚱하고 땅딸막했으며, 언니인 마리아 민친 교장을 두려워했다. 언니보다 성격은 좋았
지만 언니의 말을 절대 거역하지 못했다.

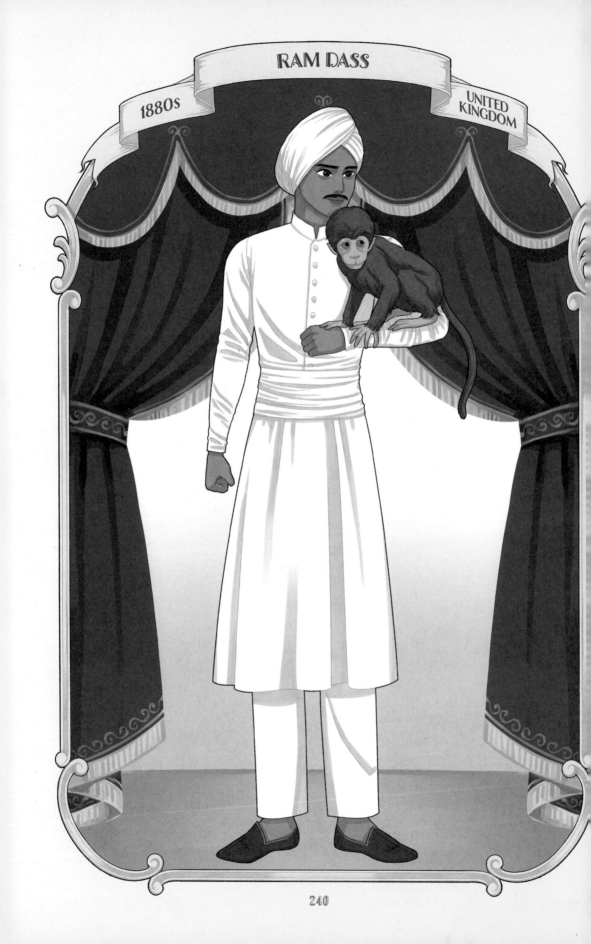

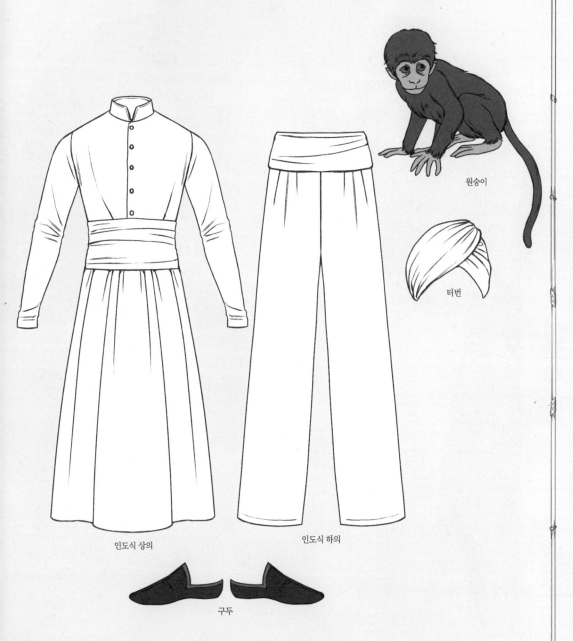

원숭이

터번

인도식 상의

인도식 하의

구두

♦ 검은 얼굴에 빛나는 눈을 가졌으며, 그림같이 하얀 옷을 입고 머리에는 흰 터번을 쓴 인도 출신의 하인이었다.

♦ 세라가 들었던 건 그가 품 안에 소중히 안은 작은 원숭이가 낸 소리였다. 그 원숭이는 하인의 가슴에 달라붙어 울고 있었다.

♦ 그의 원주민 의상(인도 의상)과 깊은 존경심을 담아 행동하는 태도는 세라의 옛 기억을 불러일으켰다.

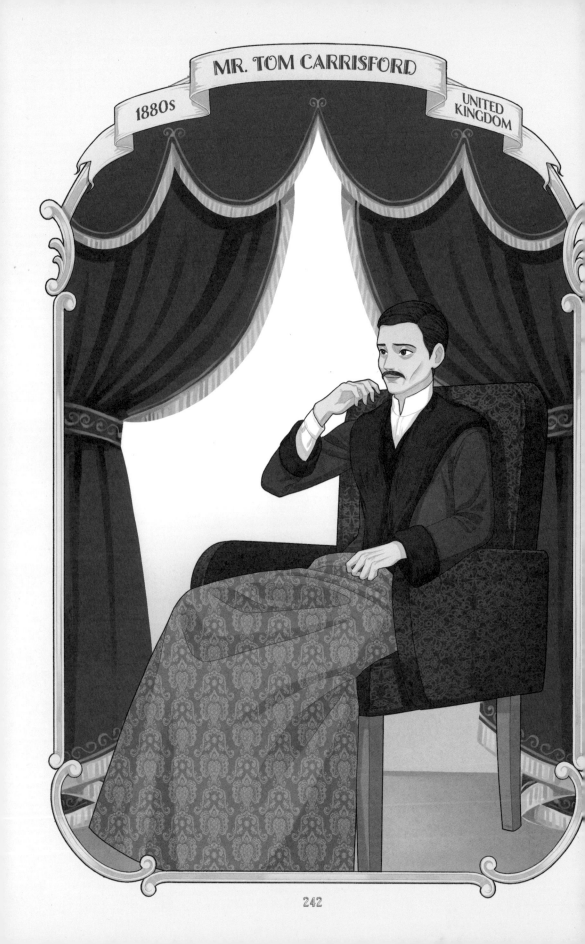

MR. TOM CARRISFORD

1880s

UNITED KINGDOM

톰 캐리스포드 묘사 구절

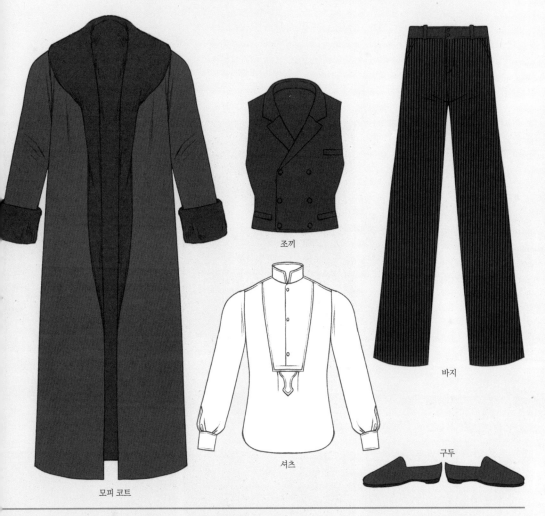

조끼

바지

셔츠

구두

모피 코트

"옆집으로 올 사람은 인도 신사예요, 아가씨. 그가 흑인 신사인지 아닌지는 모르겠지만 인도인인 것은 맞아요. 아주 부유한 사람인데 몸이 아프대요."

몇 주 뒤에 베키의 호기심이 풀렸다. 새로 이사 온 남자에게는 아내도 자식도 없었다. 그는 가족이 하나도 없는 외로운 사람이었고, 건강을 잃고 마음이 불행한 듯했다.

하인들이 주인을 도우러 왔다. 마차에서 내리는 주인의 모습은 초췌했고 괴로워 보였다. 모피 옷으로 뼈만 남은 몸을 감싸고 있었다.

프랑스어 수업 시간에 로티가 속삭였다. "세라, 옆집에 사는 얼굴이 노란 신사 말이야. 중국인이라고 생각해? 지리학책에서 중국 사람은 노랗댔어." 세라도 속삭였다. "아니, 그분은 중국인이 아니야. 몸이 아주 아파서 그래."

"랄프 크루와 나는 어린 시절에 아주 친했지. 하지만 인도에서 다시 만날 때까지는 학창 시절 이후로 본 적이 없었어." 인도 신사는 몸을 앞으로 숙인 후 길고 쇠약한 손으로 탁자를 내리쳤다.

1880년대 여성 의복

1870~80년대는 엉덩이를 부각하는 보형물의 일종인 버슬(Bustle)이 유행해서 '버슬 시대'로도 불린다. 『소공녀』의 시대적 배경인 1880년대 후반은 이 버슬이 점차 사라지면서 아르누보(Art Nouveau) 시대로 넘어가는 시기였다. 1880년대 버슬은 엉덩이를 각지게 부각했고, 치맛자락을 그 위에 묶어 폭포 같은 형태로 치마를 연출했다. 이어 맞춰 아이 옷도 엉덩이가 살짝 튀어나온 원피스 스타일로 만들었다.

Vittorio Matteo Corcos | Neapolitan Beauties | 1885

Raimundo de Madrazo y Garreta | Model Making Mischief | c. 1885

Modes de Paris | Children 1880~1920, Plate 021 | 1885

John Singer Sargent | Eleanora O'Donnell Iselin | 1888

Hans Temple | Louise Wagner, Gattin des Architekten Otto Wagner | 1888

Jean Béraud | Brasserie D'étudiants | 1889

1880년대 남성 의복

폭이 좁고 무릎 아래까지 내려오는 체스터필드 코트(Chesterfield Coat)가 유행했으며 안에 모피를 대서 호화롭게 입기도 했다. 그 안에는 코트, 조끼, 바지를 모두 같은 직물로 만든 디토 슈트(Ditto Suit)를 입었다. 디토 슈트는 일상적인 생활에 적합한 의상으로 점차 대중화되었다. 외출 시 뻣뻣한 칼라가 달린 셔츠에 조끼를 입고, 그 위에 디토 슈트와 체스터필드 코트, 마지막으로 중산모를 썼다. 저녁 행사에는 가슴이 깊게 파인 조끼와 디너 재킷(미국식 명칭은 턱시도)을 입었다.

James Abbott McNeill Whistler | Arrangement in Flesh Colour and Black: Portrait of Theodore Duret | 1883

Thomas Hovenden | The Last Moments of John Brown | 1882~1884

Albert Edelfelt | The Sculptor Ville Vallgren and his Wife | 1886

Anton von Werner | The 70th Birthday of Commercial Councilor Valentin Manheimer | 1887

Axel Helsted | With her guard | 1888

Santiago Rusiñol | Portrait Of Miquel Utrillo | 1889~1890

1880년대 여성 헤어스타일

앞머리는 곱슬곱슬하게 컬을 넣거나 짧게 잘랐다. 머리를 잘 빗어 넘겨 정수리 쪽으로 틀어 올리는 업 스타일이 유행했다. 비슷한 스타일로 볼륨을 없애고 묶은 시뇽 스타일이나 전체적으로 불룩한 퐁파두르(Pompadour) 스타일이 있다. 모자는 높은 실크 모자에 베일을 씌우거나 박제된 새, 리본, 깃털 등으로 장식했다.

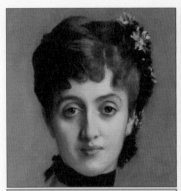

John Singer Sargent | Madame Paul Poirson | 1885

Albert Anker | Portrait Of A Girl | 1885

L.A. Ring | Portræt af en ung kvinde i frakke med pelskrave og hat med slør | 1886

Julius Cornelius Schaarwächter | Johanna von Ghilany. Nach einer Photographie von J. C. Schaarwächter | 1887

Gustave Doyen | Portrait de dame en buste | 1887

Albert Edelfelt | Parisienne | 1887

Vittorio Matteo Corcos | Eine elegante Dame | 1887

Vittorio Matteo Corcos | Portrait Of A Young Woman In White | 1887

Alfred Stevens | In the Studio | 1888

1880년대 남성 헤어스타일

머리카락은 보통 짧게 다듬고 콧수염이나 턱수염을 길렀다. 브림이 좁고 크라운이 높은 모자를 쓰거나 중산모를 썼다. 탑 해트(Top Hat)는 격식을 차리는 느낌으로 테일코트 등과 함께 행사에서 착용했다.

Karl Løchen | Self-portrait | 1885

Bernard Hall | J. Montgomery, Esquire by Bernard Hall | 1885

Félix Vallotton | Paul Vallotton, the Artist's Brother | 1886

Henri Fantin-Latour | Portrait of Léon Maître | 1886

Henri de Toulouse-Lautrec | Albert (René) Grenier | 1887

John Singer Sargen | Claude Monet | 1887

Axel Helsted | With her guard | 1888

Jean Béraud | La pâtisserie Gloppe | 1889

Santiago Rusiñol | Portrait Of Miquel Utrillo | 1889~1890

1880년대 여성 신발·액세서리

신발은 굽이 낮고 리본 장식이 달린, 단화 형태의 가죽 구두를 신었다. 간혹 발목 길이의 부츠를 신기도 했다.

부채에는 깃털이 달리는 등 화려해졌다. 장갑은 낮에는 주로 손목 길이가 짧은 것을 꼈는데, 어깨를 훤히 드러내는 이브닝드레스(Evening Dress)를 입을 때는 겨드랑이 아래까지 오는 긴 장갑을 착용했다. 겨울에는 추위를 피해 모피 뒷면에 헝겊을 대어 토시 모양으로 만든 모피 머프(Fur Muff) 안에 양손을 넣었다.

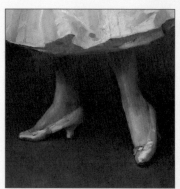
Raimundo de Madrazo y Garreta | The Singer | c. 1880

Pierre-Auguste Renoir | Girl with a Hoop | 1885

Pierre-Auguste Renoir | The Daughters of Catulle Mendès | 1888

Gustave Boulanger | Portrait de Madame Lambinet, née Nathalie Sinclair | 1887

Alfred Stevens | Rêverie | 1885

Raimundo de Madrazo y Garreta | Portrait Of A Lady | 1888

Frank Duveneck | Elizabeth Boott Duveneck | 1888

Jose Ferraz de Almeida Junior | After the party | 1886

Auguste Toulmouche | Le miroir | 1888

1880년대 남성 신발·액세서리

앞코가 뾰족하거나 둥근 형태의 발목까지 오는 검은색 가죽 구두를 착용했다. 여전히 옆에서 버튼으로 잠그는 방식의 부츠도 착용했다.

탈부착이 가능하도록 뻣뻣한 재질로 칼라를 만들었으며, 올대 아래로 내려간 칼라도 있었지만 높은 스탠딩 칼라 (Standing Collar)에 양 끝을 접은 스타일도 있었다. 지팡이는 여전히 필수로, 지팡이 대용으로 얇고 긴 우산을 들기도 했다.

Bernard Hall | J. Montgomery, Esquire by Bernard Hall | 1885

George Peter Alexander Healy | Abraham Lincoln | 1887

Axel Helsted | With her guard | 1888

Anonymous | Evening post annual, Biographical sketches of the state officers, representatives | 1885

Bernard Hall | J. Montgomery, Esquire by Bernard Hall | 1885

John Singer Sargent | Self-portrait | 1886

Eilif Peterssen | The painter Kalle Løchen | 1885

Henri Fantin-Latour | Portrait of Léon Maître | 1886

Jean Béraud | Le Parc Monceau | 1887

Pierre-Auguste Renoir | The Daughters of Catulle Mendès | 1888

위대한 개츠비
The Great Gatsby

프랜시스 스콧 피츠제럴드
Francis Scott Fitzgerald

『위대한 개츠비』 원작에 대해서

『위대한 개츠비』
The Great Gatsby

지은이 ㅣ 프랜시스 스콧 피츠제럴드

출판 연도 ㅣ 1925년

지역 ㅣ 미국

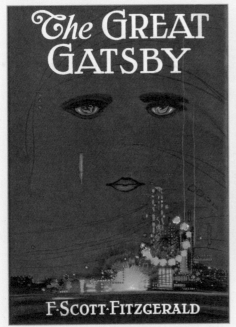

『위대한 개츠비』(1925년) 초판 표지와 프랜시스 스콧 피츠제럴드

1925년에 처음 출간된 『위대한 개츠비』는 '광란의 20년대(Roarin' 20s)' 시기의 뉴욕을 배경으로 하는 소설이다. 미국은 1800년대 매입했던 알래스카와 루이지애나 등 광대한 영토에서 나온 자원을 바탕으로 1920년 초반에 급격히 성장했으며, 제1차 세계 대전까지 승리한 이후 대호황기를 맞이한다. 하지만 사회적 계급의 차이와 만연한 인종차별, 타락한 도덕과 윤리적 잣대 등 이른바 '아메리칸드림'에 가려진 어두운 면도 드러나게 되는데, 이를 소설로 담아낸 작품이 프랜시스 스콧 피츠제럴드의 『위대한 개츠비』이다.

실제로 대호황기를 맞이했던 미국은 1929년에 심각한 빈부격차, 실업 문제 등으로 대공황을 맞이한다. 『위대한 개츠비』에는 이러한 아메리칸드림의 거품이 담겨 있다. 특히 이 작품은 작가의 문장 표현력과 등장인물의 섬세한 감정선이 강점이라는 평을 받는다.

작품의 화자인 닉 캐러웨이는 일인칭 시점으로 주변 인물에 대해 이야기한다. 대표적인 인물이 이 이야기의 주인공, 제이 개츠비이다. 닉의 이웃인 개츠비는 매주 웅장한 저택에서 화려한 파티를 여는 사람으로 유명하다. 개츠비는 상류층이자 첫사랑인 데이지 뷰캐넌의 사랑을 얻기 위해 수단을 가리지 않고 막대한 재산을 모았다. 그리고 호화스러운 파티를 준비하여 데이지를 맞이한다.

이윽고 둘은 불륜을 저지르지만 데이지의 남편인 톰에게 발각되어 둘의 관계는 끝이 난다. 데이지를 잃은 개츠비는 잔혹한 죽음을 맞이한다. 화려한 파티의 주최자였던 개츠비의 장례식은 방문자를 손에 꼽을 정도로 쓸쓸하게 마무리된다.

『위대한 개츠비』 주요 인물 소개

닉 캐러웨이(Nick Carraway)
이 이야기의 화자. 예일대학교를 졸업한 엘리트이며 제1차 세계 대전에 참전했다. 개츠비를 있는 그대로 바라보는 유일한 사람으로 개츠비의 마지막을 지킨다.

제이 개츠비(Jay Gatsby)
작품의 주인공으로 본명은 제임스 지미 개츠(James Jimmy Gatz)이다. 과거에 데이지를 사랑했으나 가난한 처지라 이어지지 못했다. 불법적인 사업으로 돈을 모아 화려한 파티를 연다.

데이지 뷰캐넌(Daisy Buchanan)
닉의 사촌이자 개츠비의 첫사랑으로 외형은 매력적이지만 돈과 남의 이목에 쉽게 휘둘리는 전형적인 속물. 톰과 함께 사는 현재의 삶이 불만족스럽지만 개츠비와 새로운 인생을 시작할 용기는 없다.

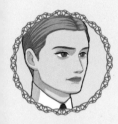

톰 뷰캐넌(Tom Buchanan)
닉의 예일대학교 동창생이자 데이지의 남편. 자만심 넘치는 지독한 인종차별주의자이며 불륜과
같은 추잡한 짓을 일삼는다.

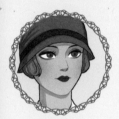

조던 베이커(Jordan Baker)
데이지와는 어릴 때부터 친한 친구였으며, 닉과 함께 개츠비가 데이지를 다시 만나는 데 큰
역할을 한다. 1920년대를 상징하는 전형적인 플래퍼(flapper, 신여성).

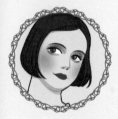

머틀 윌슨(Myrtle Wilson)
조지 윌슨의 아내이자 톰의 불륜 상대. 톰과의 사랑에 절대적이며, 톰이 데이지를 버리고 자기와
함께 사랑의 도피를 하리라 생각한다.

조지 윌슨(George Wilson)
머틀의 남편이자 자동차 정비공. 아내를 사랑하지만 그도 그의 아내도 끝이 아름답지 못할 뿐만
아니라 애처롭기까지 하다.

『위대한 개츠비』줄거리

닉 캐러웨이는 채권 사업을 배우기 위해 1922년 여름, 뉴욕 롱아일랜드섬의 웨스트에그로 이사를 온다. 웨스트에그는 인맥도 학벌도 없는 졸부들이 사는 지역이다. 이곳에서 닉은 자신의 이웃이자, 매주 토요일에 웅장한 저택에서 화려한 파티를 여는 '제이 개츠비'라는 미스터리한 남자를 만난다. 예일대학교 출신인 닉은 개츠비를 비롯해, 이스트에그에 사는 상류층과 친목 및 사회적 관계를 맺는다.

닉은 사촌인 데이지 뷰캐넌 부부와의 저녁 식사 자리에서 시니컬하고 아름다운 플래퍼(신여성)이자 골퍼인 조던 베이커를 소개받는다. 데이지의 남편인 톰은 예일대학교 출신으로 미식축구 선수를 할 만큼 다부진 남성이다. 그는 쓰레기 매립지 근처에서 살고 있는 머틀 윌슨과 불륜 관계이며, 바람을 피우기 위해 뉴욕에 아파트를 따로 마련할 정도로 추잡한 사람이었다.

어느 여름날, 닉은 개츠비가 주최하는 화려한 파티에 초대받아 간 곳에서 소문의 남자 개츠비를 만난다. 개츠비는 까무잡잡한 피부의 젊은 남자로 조던과 친분이 있었다. 조던을 통해 닉은 개츠비와 데이지가 1917년 루이빌에서 처음 만났으며, 개츠비가 데이지를 지금까지 깊이 사랑하고 있다는 사실을 알게 되었다. 개츠비가 주최하는 화려한 파티는 데이지에게 자신을 드러내기 위한 수단 중 하나였다. 개츠비는 닉이 자신과 데이지의 재회를 주선해 주길 원하지만 한편으로는 데이지가 자신을 거절할까 봐 두려워한다. 닉은 데이지 몰래 둘을 한자리에 함께 초대한다. 어색한 재회를 하게 된 개츠비와 데이지는 오래 지나지 않아 사랑에 빠지게 된다.

톰은 자신의 아내인 데이지와 개츠비의 관계를 점점 의심한다. 그가 보기에 개츠비는 이상한 양복을 입고 피부가 어두운, 사실은 모든 게 마음에 들지 않는 남자였다. 결국 톰은 개츠비와 데이지의 관계를 확신하게 되고, 톰 자신은 내연녀가 있지만 아내의 바람은 용납할 수 없다며 크게 분노한다.

톰은 많은 사람들 앞에서 개츠비가 불법 밀수업자라고 주장한다. 개츠비는 톰에게 '데이지는 당신을 더는 사랑하지 않으며, 당신과 함께한 지난 5년을 지우고 자기에게 오고 싶어 한다.'라고 말하지만 데이지는 여전히 망설인다. 톰은 데이지가 망설이는 것을 눈치채고 둘 사이에 아무 일이 없을 것이니 개츠비와 데이지가 같은 차를 타고 집으로 돌아가도 좋다고 말한다.

톰의 불륜 상대인 머틀은 자신의 불륜을 알게 된 남편 조지 윌슨을 피해 집 밖으로 도망쳐 나오다가 그만 데이지와 함께 돌아가던 개츠비의 차에 치여 죽고 만다. 이를 뒤에서 따라오던 톰과 조던, 닉이 목격한다. 톰은 자기 부인을 빼앗으려 하고 내연녀를 치어 죽인 개츠비의 집을 조지 윌슨에게 알려준 후 데이지와 함께 멀리 떠날 준비를 한다. 개츠비는 데이지가 자신을 더는 사랑하지 않는다고 생각하여 침울해하며 그녀의 전화를 기다리는데, 그때 윌슨이 다가와서 총으로 개츠비를 쏴 죽인다.

개츠비의 죽음 이후 닉은 그의 장례식에 참석할 사람들을 열심히 찾지만, 개츠비의 넓은 인맥에도 불구하고 장례식은 초라하기 그지없었다. 닉은 장례식 후 이스트에그 사람들에게 환멸을 느껴 뉴욕을 떠난다.

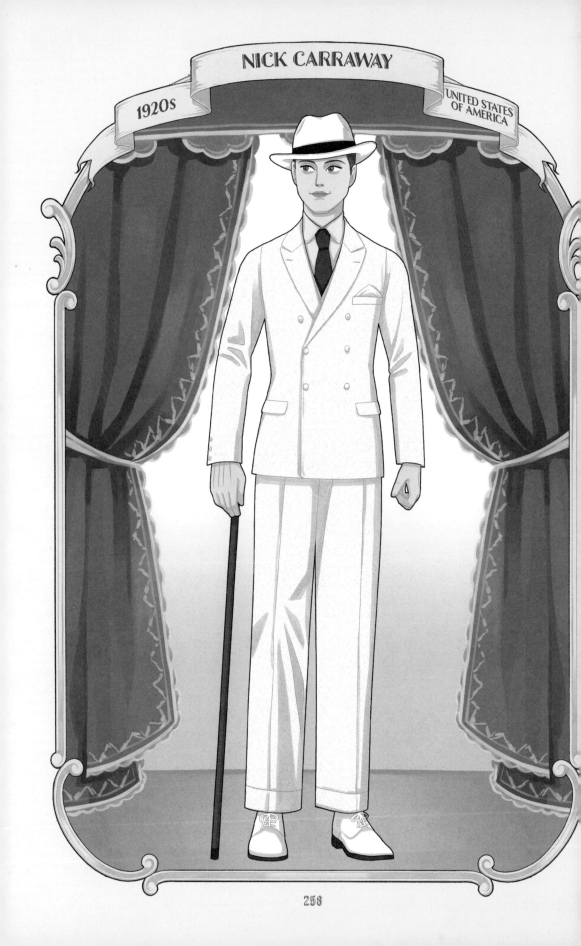

NICK CARRAWAY

1920s

UNITED STATES
OF AMERICA

닉 캐러웨이 묘사 구절

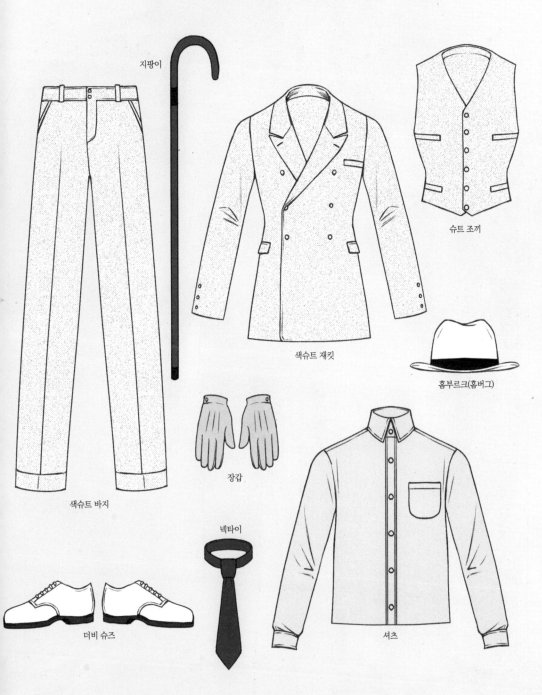

지팡이

색슈트 재킷

슈트 조끼

홈부르크(홈버그)

장갑

색슈트 바지

넥타이

더비 슈즈

셔츠

♦ 흰 플란넬(Flannel) 양복을 차려입은 나(닉 캐러웨이)는 7시가 조금 넘었을 때 그의 잔디밭으로 갔다. 오는 열차 안에서 본 얼굴들이 있긴 했지만 낯선 사람들의 소용돌이 속에서 조금은 불편하게 돌아다녔다.

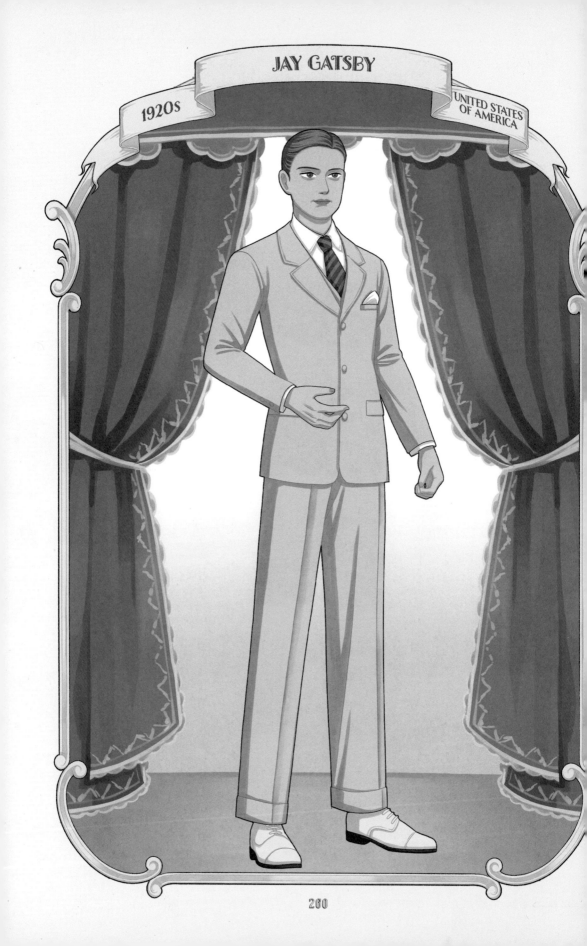

 # 제이 개츠비 묘사 구절

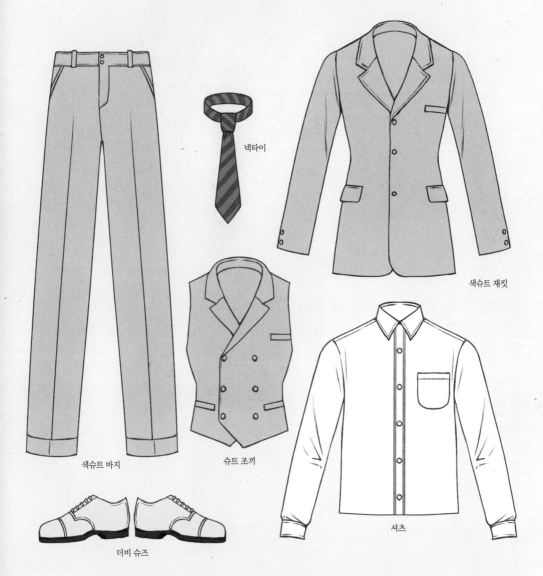

넥타이

색슈트 재킷

색슈트 바지

슈트 조끼

셔츠

더비 슈즈

♦ 햇볕에 어둡게 그을린 개츠비의 피부는 매력을 더해주었고, 짧은 머리는 매일 손질하는 듯 단정했다.

♦ "당신, 그(개츠비)가 옥스퍼드 출신이라는 거 알아요?" 톰은 조던의 말을 믿을 수가 없었다. "옥스퍼드 출신
이라니! 분홍색 정장이나 입는 인간이 무슨!"

♦ 그의 화려한 분홍색 양복은 흰색 계단을 배경으로 빛을 발했다.

♦ 얼마 가지 않았을 때 내 이름을 부르는 소리가 들리더니 개츠비가 두 덤불 사이에 난 오솔길로 걸어왔다.
그때 나는 꽤 섬뜩한 기분에 사로잡혀 있었는데, 달빛 아래에서 번쩍이는 그의 분홍색 양복 외에는 아무것도
머릿속에 들어오지 않았기 때문이다.

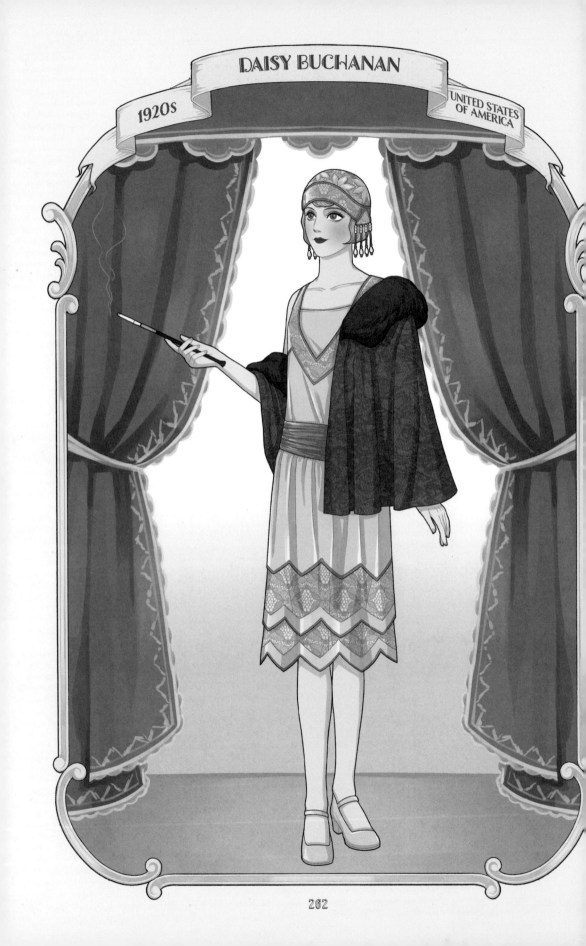

데이지 뷰캐넌 묘사 구절

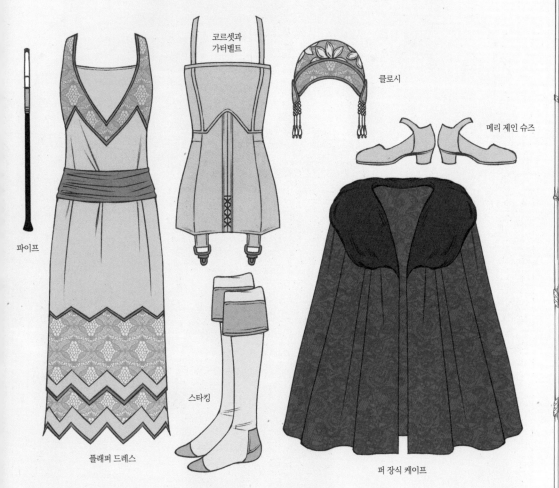

파이프

코르셋과 가터벨트

클로시

메리 제인 슈즈

플래퍼 드레스

스타킹

퍼 장식 케이프

♦ "데이지의 목소리는 돈으로 가득 차 있어." 개츠비가 말했다. 바로 그거였다. 전에는 미처 알지 못했다. 오르 락내리락하는 데이지의 매력적인 목소리, 심벌즈 소리 같은 짤랑이는 돈 소리. 높고 하얀 궁전에서 사는 공주처럼, 황금으로 만든 여인상처럼.

♦ 데이지와 조던은 금속사(Metallic Cloth)로 만든 작고 꽉 끼는 모자를 쓰고 팔에는 가벼운 케이프(Cape)를 걸치고 있었다.

♦ "내 소중한 보물! 엄마가 네 노란 머리카락에 가루를 묻혔니?"

♦ 산들바람이 잿빛 안개 같은 데이지의 모피 옷깃을 가볍게 흔들었다.

♦ 그녀의 얼굴에서 빛나는 것들, 그러니까 반짝이는 눈과 붉은 입술 때문에 슬프고도 사랑스러워 보였다.

♦ "너무 덥네요. 이만 가세요. 우리는 차를 타고 좀 돌아다닐 테니 나중에 만나요." 데이지는 어떻게든 기지를 발휘하려 애쓰며 말했다. "어디 구석에서 다시 봐요. 한 번에 담배 두 대를 피우고 있는 사람이 보이면 나인 줄 아세요."

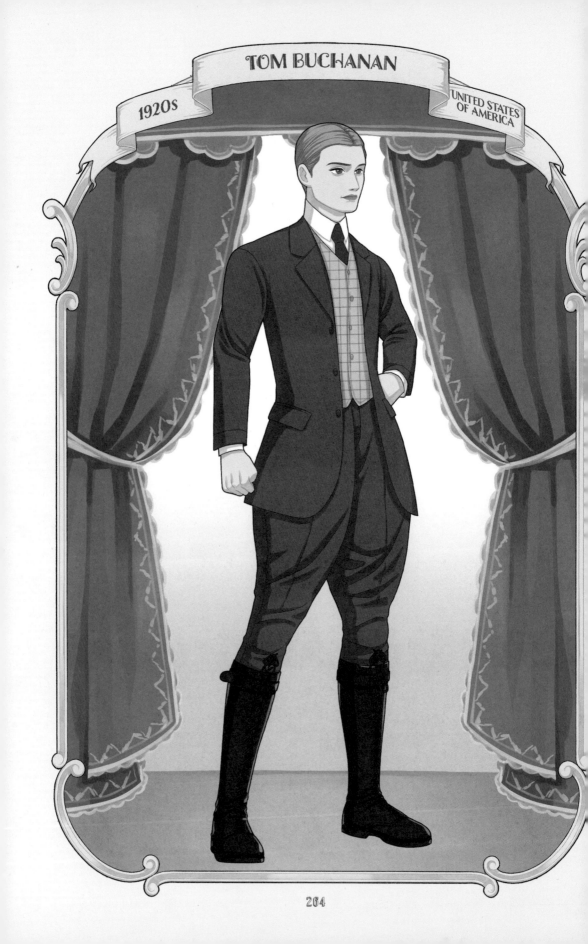

톰 뷰캐넌 묘사 구절

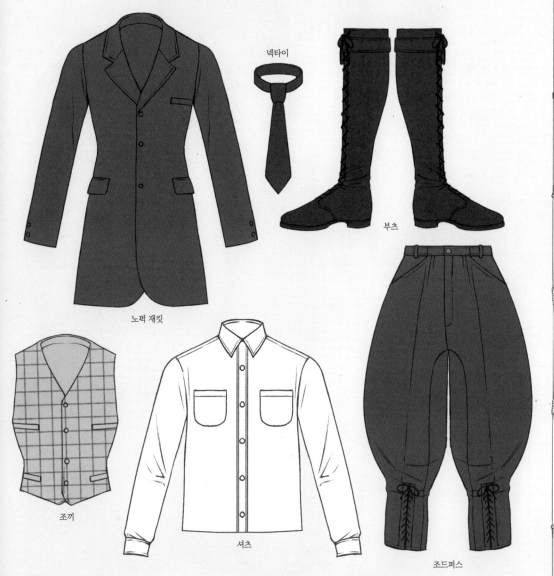

넥타이

부츠

노퍽 재킷

조끼

셔츠

조드퍼스

♦ 승마복을 입은 톰 뷰캐넌은 두 다리를 벌린 채로 문 앞에 서 있었다. 톰은 뉴헤이븐 시절 때와는 많이 달라졌다. 밀빛(Straw) 머리를 가진 그는 이제 조금 무뚝뚝해 보이는 입매와 오만한 태도를 지닌, 서른 살의 건장한 남자가 되어 있었다.

♦ 거만하게 빛나는 두 눈이 얼굴 전체의 인상을 지배했고, 항상 공격적으로 몸을 앞으로 숙이고 있다는 인상을 주었다.

♦ 승마복의 여성스러움조차도 그의 육체가 가진 건장함을 숨길 수 없었다. 그가 신은 번쩍이는 부츠는 상단 끈이 팽팽해질 정도였다. 어깨가 움직일 때는 얇은 코드 아래로 근육이 꿈틀거리는 것을 볼 수 있었다. 거대한 힘을 가진 무자비한 육체였다.

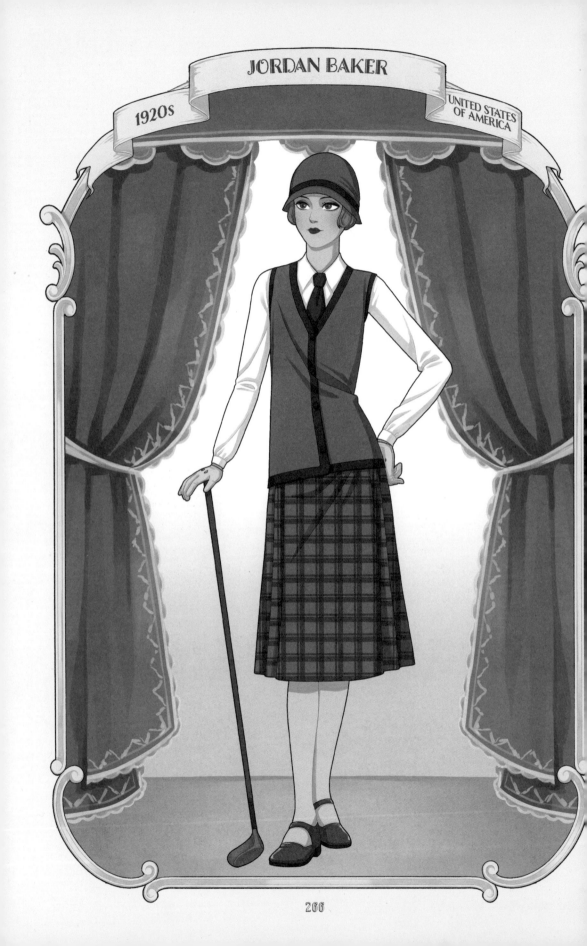

JORDAN BAKER

1920s

UNITED STATES OF AMERICA

조던 베이커 묘사 구절

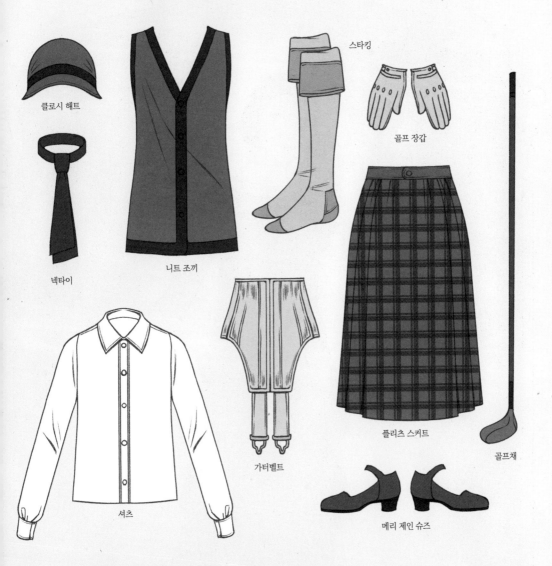

클로시 해트

넥타이

니트 조끼

스타킹

골프 장갑

셔츠

가터벨트

플리츠 스커트

골프채

메리 제인 슈즈

♦ 램프의 빛이 톰의 부츠는 밝게, 조던의 가을 낙엽 같은 노란 머리는 희미하게 비췄다. 그 빛은 조던이 가냘픈 팔 근육을 움직이며 페이지를 넘길 때 종이를 따라 반짝거렸다.

♦ 조던이 골프용 의복을 입은 모습이 한 장의 멋진 삽화와도 같다고 생각했다. 쾌활하게 살짝 들어 올린 턱, 가을 낙엽 빛깔의 머리카락, 무릎 위에 놓인 장갑의 색처럼 그을린 얼굴이 그랬다.

♦ 조던은 날씬한 황금빛 팔을 나에게 걸쳤고, 우리는 계단을 내려가 정원을 한가롭게 거닐었다.

♦ 그녀는 몸이 날씬하고 가슴이 작은 여자였으며, 젊은 사관후보생처럼 어깨를 몸 뒤로 젖힌 곧은 자세를 했다. 햇빛을 받은 회색 눈동자는 창백하면서도 매력적이었다. 그녀는 무언가 불만스러운 표정에 눈에는 정중한 호기심을 담고 나를 돌아보았다.

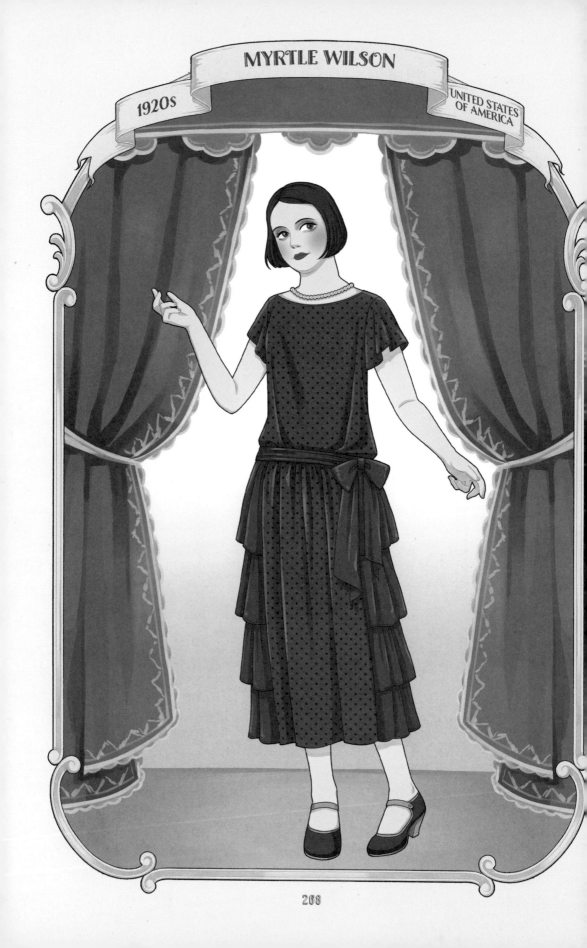

 # 머틀 윌슨 묘사 구절

진주 목걸이

코르셋과 가터벨트

행거치프 포인트 드레스

스타킹

메리 제인 슈즈

◆ 머틀의 여동생 캐서린은 서른 살 정도 된, 날씬한 몸매의 속물적인 여자였다. 풍성한 붉은 단발머리를 가졌으며 얼굴에는 분을 뽀얗게 발랐다.

※ 머틀 윌슨의 머리카락 색에 대한 언급이 없어서 여동생 캐서린의 머리카락 색 묘사를 대신 참고함.

◆ 그때 계단을 오르는 발소리가 들렸다. 잠시 후 한 여자(머틀 윌슨)의 통통한 몸이 사무실 문에서 나오는 불빛을 가로막았다. 그녀는 30대 중반으로 약간 뚱뚱했지만 관능적인 몸매를 가지고 있었다. 물방울무늬의 짙은 파란색 드레스를 입었으며, 얼굴에서는 아름답거나 빼어난 점을 찾을 수 없었지만 몸에는 활력이 넘쳤다.

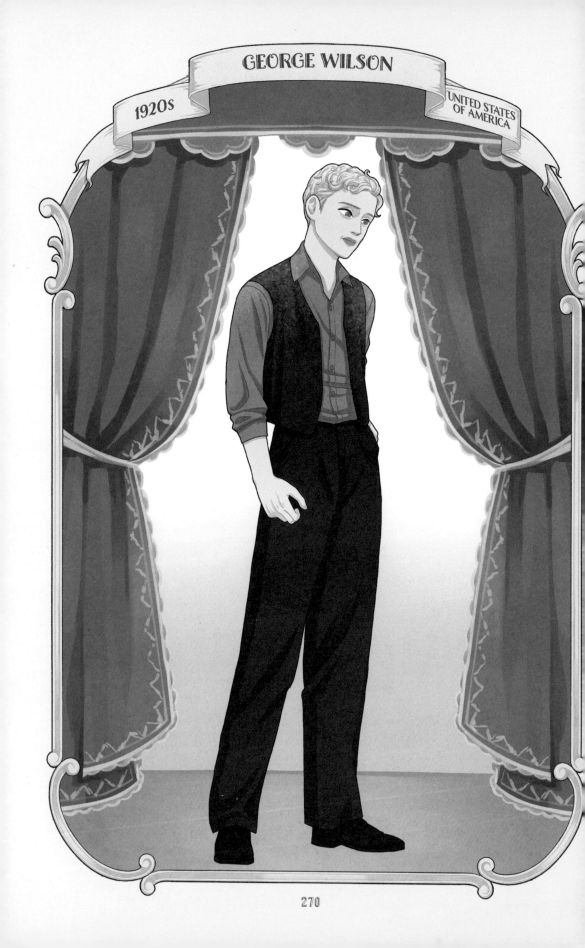

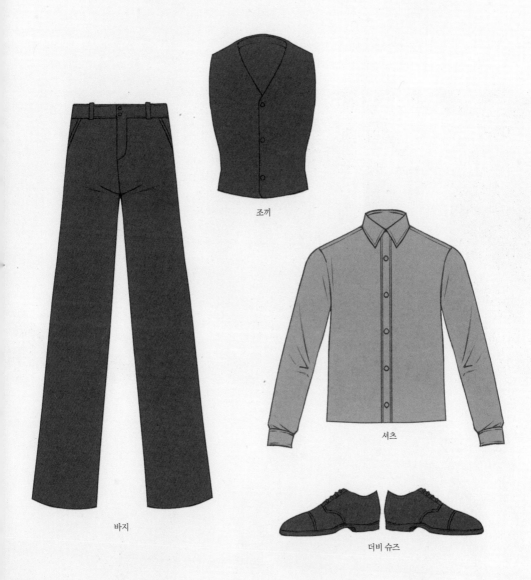

조끼

바지

셔츠

더비 슈즈

♦ 그(조지 윌슨)는 빈혈 때문에 기운이 없어 보이는 금발의 남자였지만 조금은 잘생겨 보였다. 우리를 보는 그의 하늘색 눈에 희망의 빛이 떠올랐다.

♦ "아, 물론이죠." 윌슨은 서둘러 동의했다. 작은 사무실로 향하는 그는 벽의 시멘트색과 구분하기 어려워 보였다. 희뿌연 잿가루와 먼지가 그의 검은 옷과 연한색 머리카락에도 뒤덮여 있었다.

1920년대 초기 여성 의복

1920년대 초반 여성들을 신여성을 뜻하는 플래퍼(Flapper)라고 불렀는데, 이들은 활동적이고 자유분방하며 전체적으로 여유가 있는 드레스를 입었다. 이 드레스는 일자형 허리와 평평한 가슴, 로 웨이스트(Low Waist) 스커트, 소매가 없는 것이 가장 큰 특징이다. 일상복과 파티복의 큰 구분은 없었지만 파티장에서 더 화려해 보이기 위해 기하학 패턴과 비즈로 드레스를 장식하고, 스커트 단은 태슬로 장식하기도 했다. 그 위에 모피를 덧댄 사치스러운 코트를 온몸에 둘렀다. 1920년대 후반이 되면서 스커트가 무릎길이 정도로 짧아졌다. 스포츠 의상으로 블라우스(Blouse)와 니트 조끼 또는 카디건(Cardigan), 스커트 구성을 즐겨 입었다.

George Barbier | Sortilèges ; Robe du soir, de Beer | 1922

George Barbier | Alcyone ; Robe et manteau du soir, de Worth | 1923

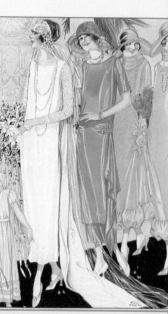

Anonymous | Delineator v104 pl64 | 1924

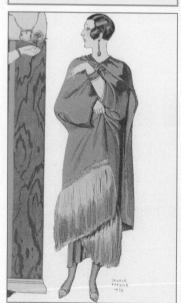

George Barbier | Eros ; Robe et manteau, pour le soir, de Worth | 1924

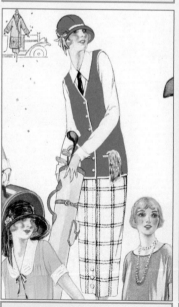

Anonymous | Delineator v104 pl40 | 1924

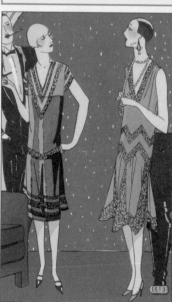

Anonymous | Création Jean Patou ; Création Doeuillet | 1926

1920년대 초기 남성 의복

셔츠 칼라는 항상 빳빳하고 상의는 여유 있게 입었으며 코트 길이는 엉덩이까지 떨어졌다. 바지는 발목까지 딱 떨어지는 길이에 넉넉한 일자 핏으로 바지 끝단에는 커프스(Cuffs)를 달았다. 격식을 차리는 상황에는 예복으로 앞섬이 유선형의 사선으로 잘린 컷어웨이 모닝코트(Cutaway Morning Coat)를 입었다. 취미 생활로 스포츠가 유행하면서 니트 조끼, 스웨터(Sweater)를 재킷 안에 조끼 대용으로 입기도 했다.

Anonymous | Menswear 1910~1929, Plate 004 | 1913

Coles Phillips | Man riding a horse drawn cart | 1921

Anonymous | Gazette du Bon Ton, 1922 – No. 9 : pag. 280: La Soirée au Théatre | 1922

Marc-Luc | Été 1923, No. 53 : Illustration de Marc-Luc | 1923

Bernard Boutet de Monvel | Gazette du Bon Ton, 1923, No. 1, Pl. IV : Battue d'automn | 1923

Anonymous | Menswear 1910~1929, Plate 029 | 1927

1920년대 초기 여성 헤어스타일

1920년대 플래퍼들에게는 목덜미가 훤히 드러나는 보브(Bob) 스타일이나 짧은 단발에 물결웨이브 헤어스타일이 대유행했다. 모자는 눈썹을 가리도록 푹 눌러썼으며, 두상에 꼭 맞는 클로시 해트(Cloche Hat)를 쓰거나, 기하학 패턴이 들어간 머리띠를 착용했다. 챙이 넓은 모자를 쓸 때도 푹 눌러써서 챙이 얼굴을 감싸듯 가릴 수 있게 했다.

Sir John Lavery | A Lady In Brown | 1920

Gerda Wegener | Lili Elbe | 1922

Gerda Wegener | Sur la Route d'Anacapri | 1922

Frederick Carl Frieseke | Young Girl Before a Mirror in a Pink Dress | 1923

George Barbier | L'Empire du monde ; Robe du soir, de Worth | 1924

Coles Phillips | Skirts Will be Shorter this Fall | 1924

Harrison Fisher | Afternoon Tea | 1925

Jean Dunand | Juliette de Saint Cyr | c. 1925

Gerda Wegener | Elna Tegner | c. 1927

1920년대 초기 남성 헤어스타일

최대한 단정해 보이도록 젤 또는 크림을 발라 한쪽으로 가르마를 타서 깔끔하게 빗어 넘기거나 올백으로 빗어 넘겼다. 모자까지 항상 하나의 구성으로 쓰고 다녔는데 중절모(Fedora)를 주로 썼다.

J.C. Leyendecker | Record Time, Cool Summer Comfort, House of Kuppenheimer ad | c. 1920

J.C. Leyendecker | Kuppenheimer Good Clothes | c. 1920

William Sergeant Kendall | James W. Toumey -Dean of School of Forestry | c. 1919~1922

Anonymous | L'Homme Elégant No. 2, Octobre 1921, Pl. 2 | c. 1921

George Barbier | La Villa d'Este ; France XXe siècle | 1923

J.C. Leyendecker | Preliminary study, Cluett, Peabody & Co, Arrow collar advertisement | c. 1924

Anonymous | Menswear 1910~1929, Plate 028 | 1927

Anonymous | Menswear 1910~1929, Plate 030 | 1927

Jacques-Émile Blanche | Portrait de René Crevel, écrivain | 1928

1920년대 초기 여성 신발·액세서리

살이 비치는 검정 또는 살색의 얇은 스타킹을 신고 구두를 신었다. 구두는 버클로 잠그는 형태와 스트랩을 발등 위로 가로지르는 형태가 있었다.

진주와 같은 보석으로 장식된 목걸이는 가슴까지 길게 늘어뜨렸다. 허리선이 잘록한 형태가 아닌 앞뒤가 판판한 형태로 된 일자형 코르셋을 입고, 아래에는 가터처럼 끈을 달아 스타킹을 연결했다. 코르셋처럼 뻣뻣하지 않고 자유로운 거들(Girdle)도 입었다. 비즈(Beads)와 태슬로 장식된 손바닥 사이즈의 핸드백을 들었으며 담배가 유행해 파이프(Pipe) 또는 연초를 항상 지참했다.

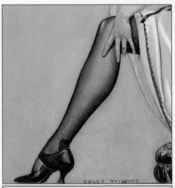

Coles Phillips | Holeproof Hosiery Company ad illustration | 1922

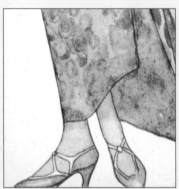

A.E Marty | Fashion illustration | 1920 ~1925

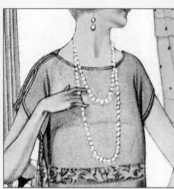

Anonymous | Delineator v104 pl46 | 1924

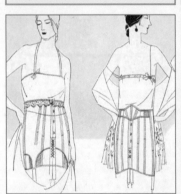

Anonymous | Delineator v104 pl93 | 1924

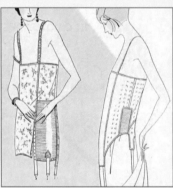

Anonymous | Delineator v104 pl93 | 1924

Anonymous | Création Premet ; Création Doeuillet | 1924

Gerda Wegener | Portræt af Lili Elbe med grøn fjervifte | 1920

Anonymous | A L'Opéra-Comique | 1924

George Barbier | Au Revoir | 1924

1920년대 초기 남성 신발·액세서리

대중적으로 앞부리에 구멍을 뚫은 브로그(Brogue) 장식 구두가 유행했다. 발목이 드러나며 발등에 끈을 묶어 고정했다. 구두는 항상 반질반질하게 관리했다.

파이프로 담배를 피우는 것이 유행했으며 항상 지참했다. 지팡이 또는 우산도 필수품이었다.

J.C. Leyendecker | Saturday Evening Post cover, study | 1923

J.C. Leyendecker | Kuppenheimer Good Clothes | c. 1920

Anonymous | Menswear 1910~1929, Plate 028 | 1927

J.C. Leyendecker | Fatima Cigarette | 1920

George Barbier | Falbalas et fanfreluches, La Gourmandise | 1925

Marc-Luc | Été 1923, No. 45 : Illustration de Marc-Luc | 1923

George Barbier | Gazette du Bon Ton. Art - Modes & Frivolités: Evening Attire | 1923

Anonymous | Menswear 1910~1929, Plate 030 | 1927

Anonymous | Menswear 1910~1929, Plate 032 | 1929

George Barbier | Au Revoir | 1920

부록.
주요 인물 컬러링

상드리용

상드리용_왕자

라푼첼

미들마치_도로시아 브룩

미들마치_로저먼드 빈시

인어 공주

인어 공주_바다 마녀

제인 에어(10살)

제인 에어(18살)

마담 보바리_엠마 보바리

작은 아씨들_마가렛 마치

작은 아씨들_조세핀 마치

소공녀_세라 크루(7살)

위대한 개츠비_닉 캐러웨이

위대한 개츠비_데이지 뷰캐넌

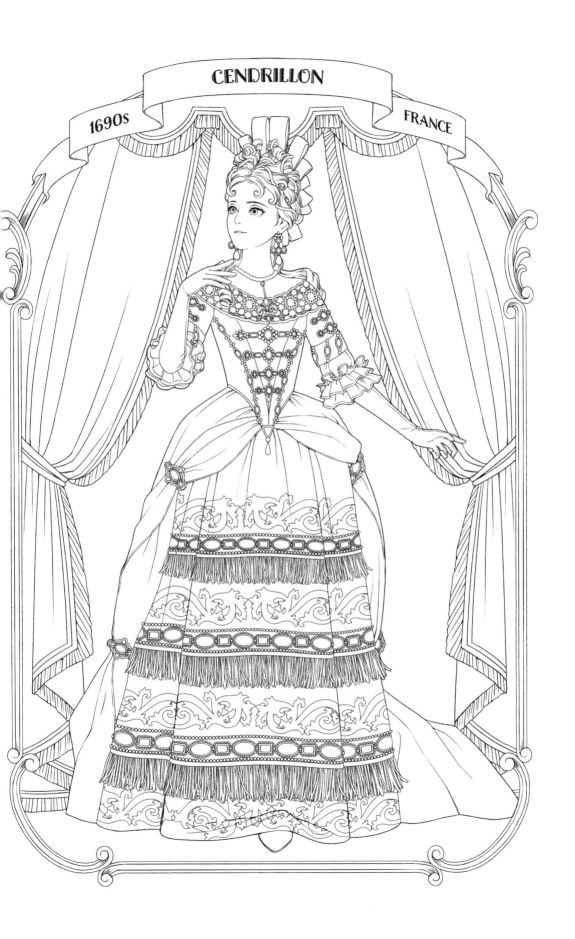

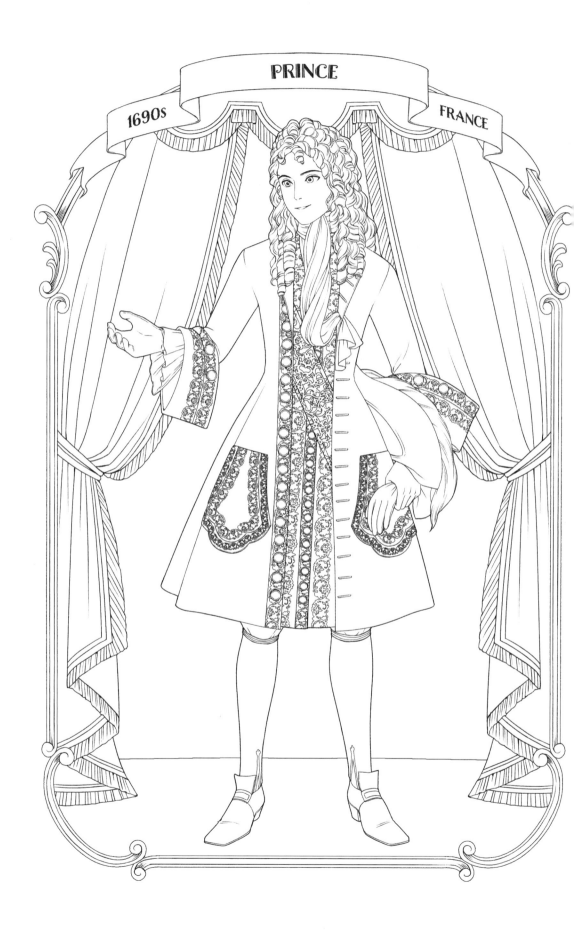

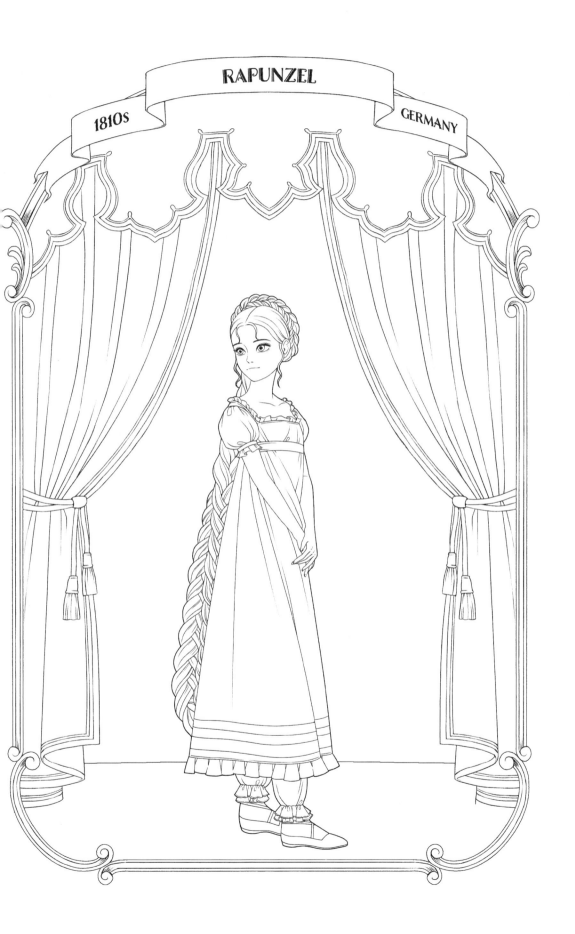

RAPUNZEL

1810s

GERMANY

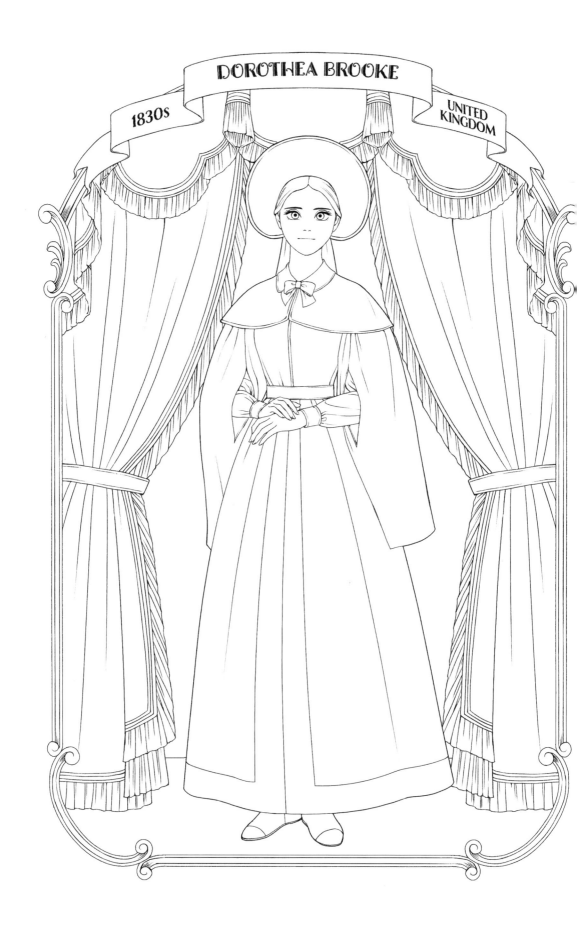

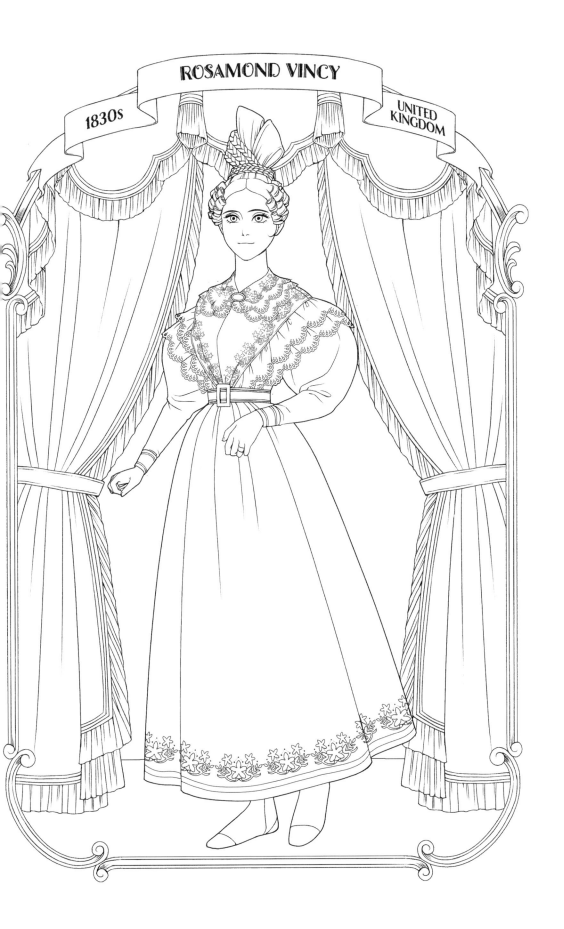

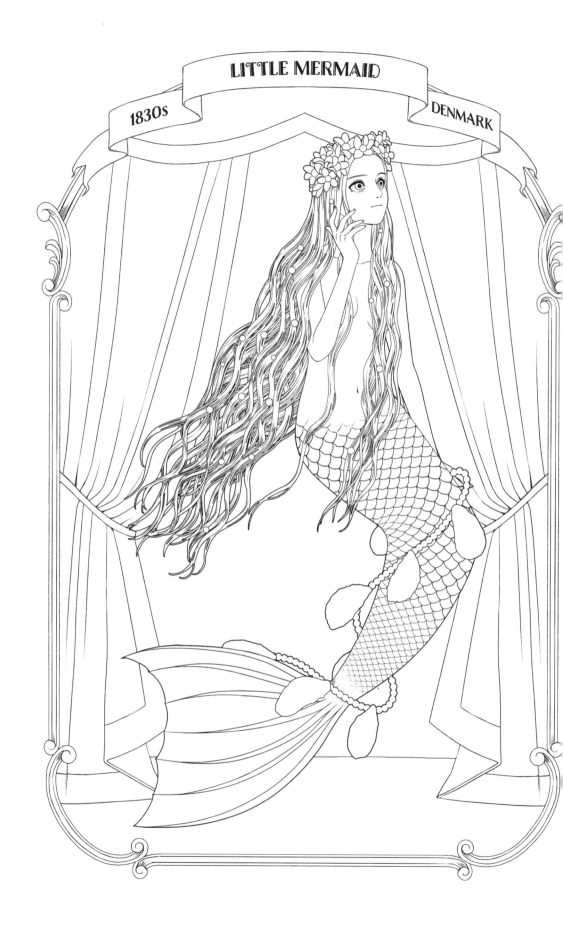

LITTLE MERMAID

1830s

DENMARK

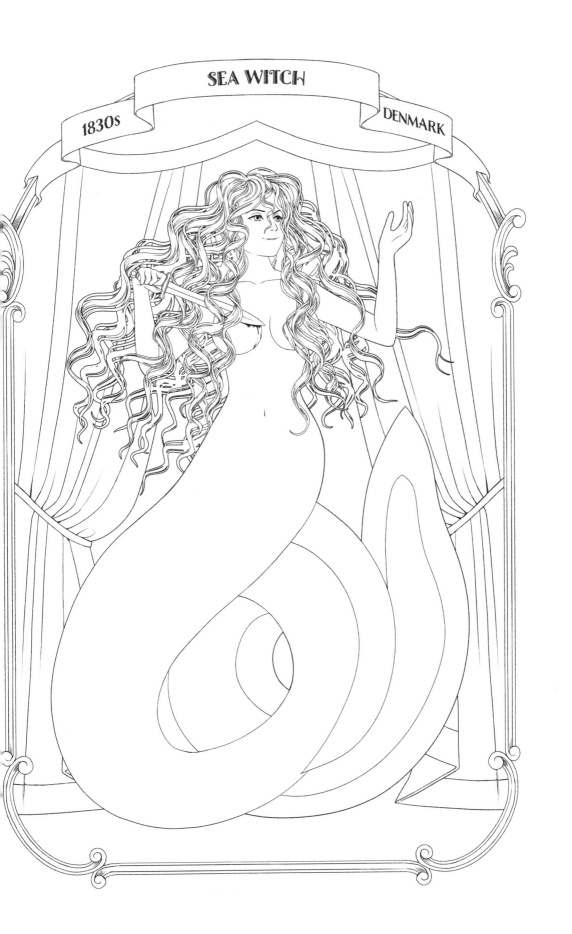

SEA WITCH

1830s

DENMARK

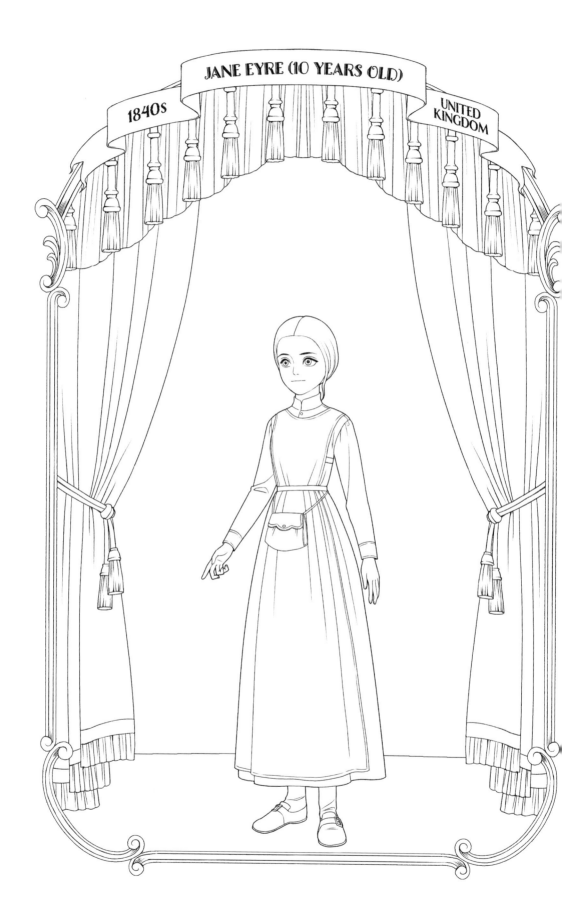

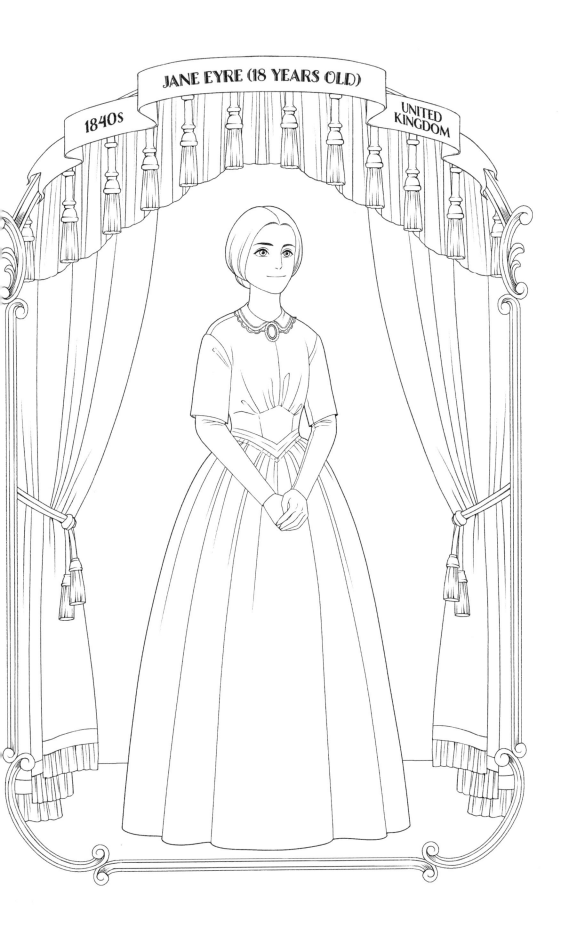

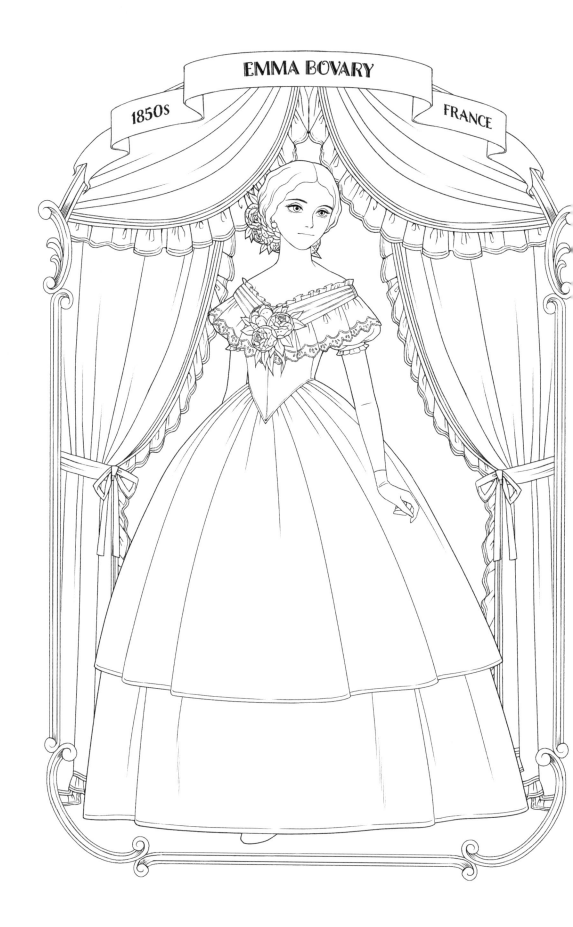

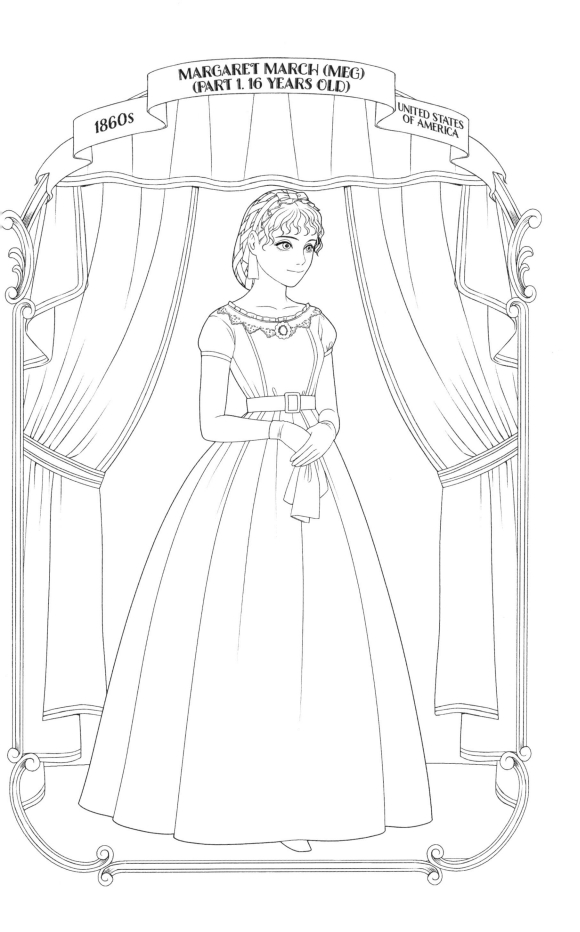

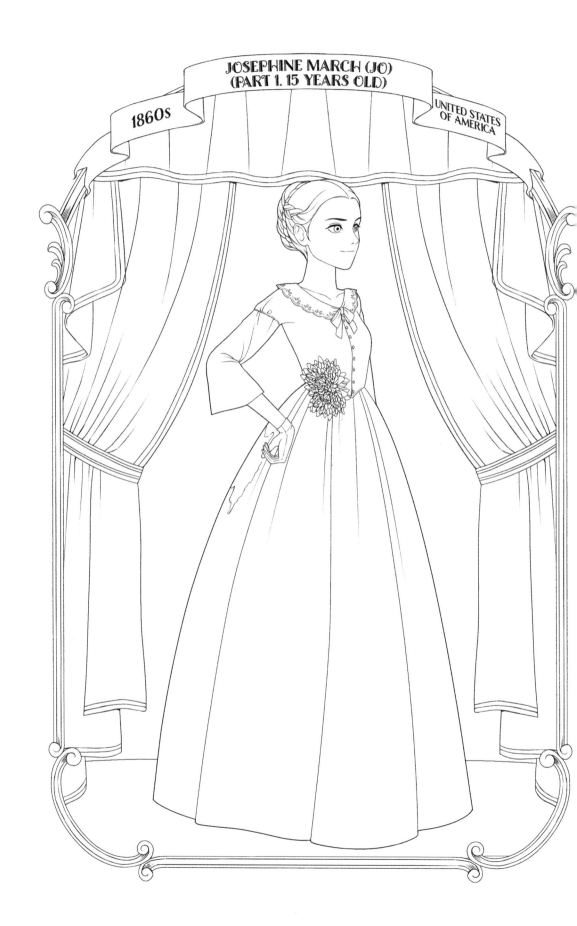

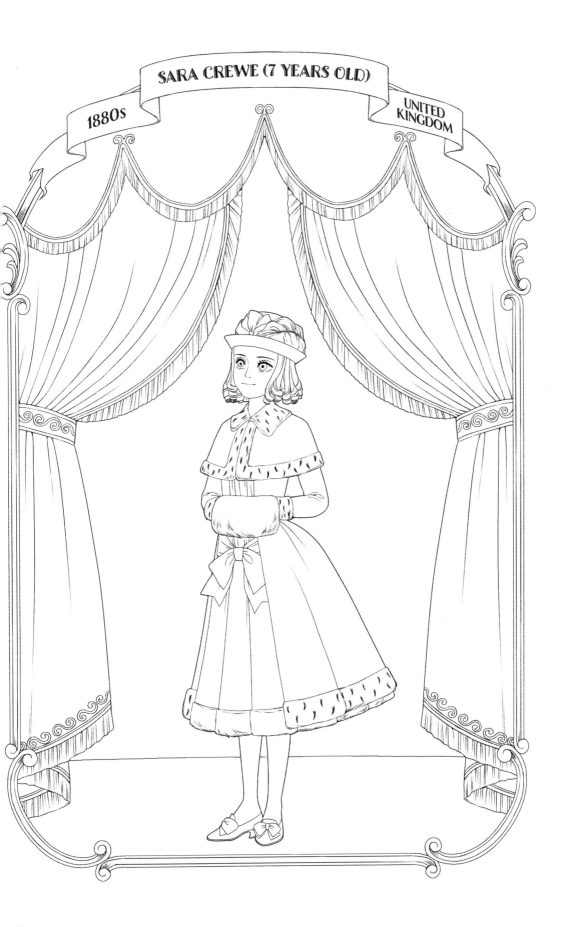

SARA CREWE (7 YEARS OLD)

1880s

UNITED KINGDOM

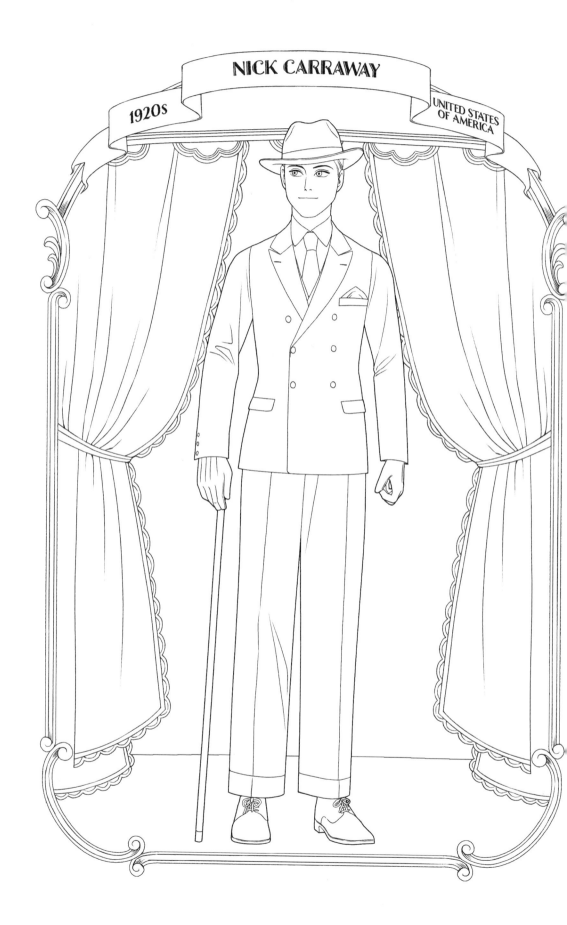

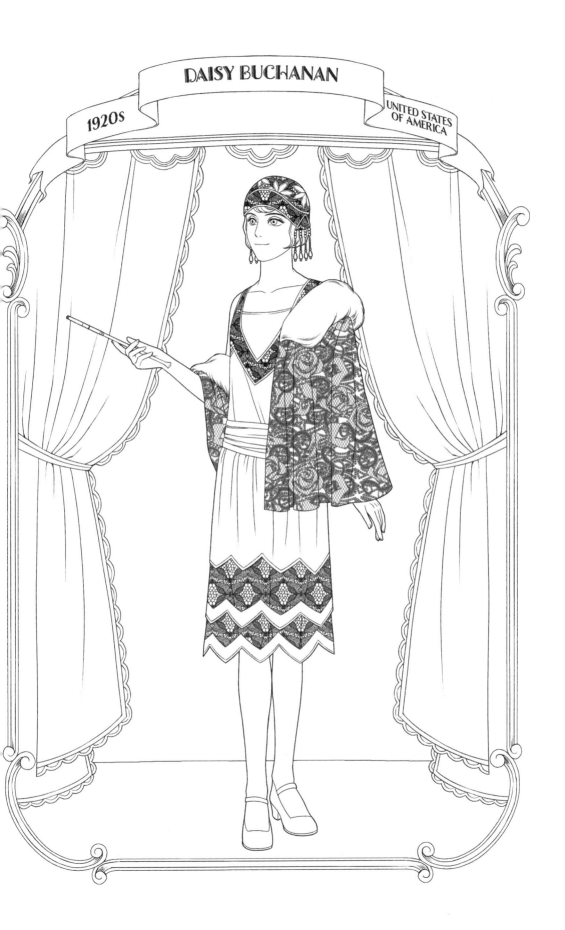

글·그림 **STUDIO JORNE**

디자인·출판·영상 콘텐츠를 제작하는 창작 집단입니다. 텀블벅을 통해 《유럽 복식 일러스트북》, 《하티 부티크》를 성공적으로 선보인 이후 섬세하고 빈티지한 일러스트 및 디자인 작업부터 창작자들에게 영감을 주는 책을 기획·제작하고 있습니다. 앞으로도 여러 분야의 마니아들을 위한 흥미로운 일러스트와 책으로 찾아뵙겠습니다.

감수 **윤진아**

성신여자대학교 대학원 의류학과에서 이학박사 학위를 받았습니다. 한성대, 성신여대, 세명대 등 다수의 대학에서 강의했고, 현재는 한성대 글로벌패션사업학부 교수로 재직 중입니다. 여러 단체 전시에 참여했으며, 현재까지 총 46회의 개인전을 했습니다. 주요 논문으로는 〈르네상스 문화가 속옷디자인에 미치는 영향〉, 〈현대 포스트모던 복식과 신고전주의 시대 복식의 연계성에 관한 연구〉, 〈바로크복식의 미적요소를 응용한 현대코트의 디자인 및 패턴연구〉, 〈여자 속옷의 겉옷화 현상과 패턴 연구〉 등 30여 편이 있습니다.

일러두기

이 책의 명화 정보는 원어로 작가명, 작품명, 연도순으로 정리했습니다. 명화는 사후 70년 이상의 저작물로 Rijksmuseum Amsterdam, The Met Fifth Avenue SMK, ART INSTITVTE CHICAGO, artvee, wikipedia, wikimedia 등을 통해 사용했습니다. 각 명화의 출처는 최대한 찾아 확인했으며, 이 책에 사용된 명화 출처 및 저작권 등에 관해 궁금한 사항은 저자 인스타그램(@studio_jorne)로 연락해 주시길 바랍니다.